葉大松亞洲建築史研究

第 2 冊

中國建築史（第二冊）

葉 大 松 著

花木蘭文化出版社

國家圖書館出版品預行編目資料

中國建築史（第二冊）／葉大松 著 — 初版 — 新北市：花木
蘭文化出版社，2015〔民 104〕
目 4+198 面；21×29.7 公分
（葉大松亞洲建築史研究：第 2 冊）
ISBN 978-986-404-183-1
1. 建築史 2. 中國
920.9　　　　　　　　　　　　　　　103027914

ISBN-978-986-404-183-1

9 789864 041831

葉大松亞洲建築史研究
ISBN：978-986-404-183-1

中國建築史（第二冊）

作　　者　葉大松
主　　編　葉大松
總 編 輯　杜潔祥
副總編輯　楊嘉樂
編　　輯　許郁翎
出　　版　花木蘭文化出版社
社　　長　高小娟
聯絡地址　235 新北市中和區中安街七二號十三樓
　　　　　電話：02-2923-1455 ／傳真：02-2923-1452
網　　址　http://www.huamulan.tw 信箱 hml810518@gmail.com
印　　刷　普羅文化出版廣告事業
初　　版　2015 年 3 月
定　　價　共 8 冊（精裝）台幣 22,000 元

中國建築史（第二冊）

葉大松　著

目次

第六章　春秋戰國時代之建築

第一節　春秋戰國時代歷史之回顧（722 B.C～221 B.C）

　　周平王東遷洛邑，稱為「東周」，周平王四十九年為孔子所作魯史春秋開始年代，泛稱春秋時代；自三家（韓、趙、魏）分晉及田氏篡齊後即為戰國時代之開始；至秦統一寰宇、翦滅六國時即為戰國結束（221 B.C）。這五百年稱為春秋戰國時代，實際上可包括了東周時代。在這個時期中，王室式微，諸侯稱雄，凌駕中央，在春秋時代幸賴春秋五霸（齊桓公、晉文公、秦穆公、楚莊王、宋襄公）提出尊王攘夷之口號，抵抗四夷交侵王室，王室尚有點威權，並略有小康之局，但已無西周時代綱紀四方，王室為天下重心之局。至戰國時代，則七雄稱王，更視王室於無物，是時更有合縱連橫之說，列國龍爭虎鬥，爭城以戰，殺人盈城，爭地以戰，殺人盈野，秦趙長平之戰，秦坑趙卒四十萬人，其戰爭之殘酷有如此。

　　但春秋戰國時代卻是諸子百家學術文化非常發達之時代，源於各國知識份子目睹當時王權式微，於是憂國之士試想遊說列國之君，以施展自己抱負，開統一之局，冀結束列國交侵之黑暗時代，如孔子、孟子周遊列國以求仕，期望能行如堯舜之王道而開創如三代之治世，但卻與當時只求富國強兵，稱霸列國之國君意見格格不入，遂退而招弟子授六藝，開創儒家之學術。另一方面有老

子與莊子倡言無爲而治，推崇民至老死不相往來之治，亦爲當時列國所不容，故退而修書，著成五千言之《道德經》和寓言之《南華經》，開創道家之學術。至於心懷悲天憫人之志，兼愛天下之墨子，主張非攻、節用、節葬，但爲當時列國奢侈、好戰之尚所不容，於是墨子兼愛之學說只造成墨家之思想而不能實用。當時又有法家之學，提倡富國強兵、令出必行之說，有申不害之重術派，公孫鞅重法派，及韓非之重勢派。法家學說主張與當時國君之思想相符合，於是法家之人，在春秋戰國局勢有莫大關係，管子相齊而霸，公孫鞅相秦而強，更用法家出身之李斯，造成兼併六國之局，法家之功大矣！然秦用法家太過，造成秦之速亡，法家亦一瀉不振矣！至於陰陽家提倡陰陽五行之說，影響我國方技學術頗鉅，試以卜筮，醫之聖經──《黃帝內經》等皆受其影響。至於農家，如許行之徒，其所慕者乃神農之世，而願行「自耕而食，自織而衣」生活，亦不容於工藝已非常進步的當時。名家求名實之相符，實源於禮，禮有等差，深求其等差之學實爲名家之務，至於攸關當時局勢之縱橫家，即蘇秦之合縱與張儀之連橫，其人以一張三寸不爛之舌對國君說得天花亂墜，而博得列國之相印，其術不得不另目相待矣！蓋此等人以縱橫捭闔之術以處理當時列國之局勢，所憑者其辭也，辭敗而人亡，此人不得善終亦有因也。雜家者出於議官，兼儒墨名法之術，知國體之有此，見王治無不貫，故取長補短，綜合諸家之學，亦自成一家之學也。小說家者，出於稗官野史、街談巷議、道聽途說也，此家出於民間，非如其他九流出於士大夫。此蓋當時之學術也。

第二節　春秋戰國時代之社會及建築概況

　　春秋戰國時代，營造方面特別進步，尤其是城池、臺榭更爲明顯。城池已進化到城郭，亦稱郭，即外城，依山川形勢爲之。外郭以禦小寇，遇有大敵，則退守內城。外郭非四面有垣，僅於山處築垣，據點守之，外郭最著名者莫若長城，戰國時秦、趙、燕三國皆有長城，皆爲防匈奴之南下。齊亦有長城，是防淮夷，《說苑》謂周靈王二十二年，齊國杞梁華周戰死，杞梁之妻（即俗謂之孟姜女）聞之而哭，城爲之弛，隅爲之崩，此齊長城也，後人誤以爲萬里長城非也。外郭以內稱郊，外郭以外稱郡或野，郭之門即郊門，其外有關。關多據形勢之地，如函谷關，爲扼險之門，由此可見，不但都邑有城，邊界亦有城，

世人謂中國爲善於造城之民族良非偶然。至於臺榭技術之進步，乃因春秋戰國
國君崇奢誇富，所造高臺崇樓不惜民力錢財，例如楚靈王造有章華臺，伍舉謂
之：「國民罷焉，財用盡焉，百官煩焉。」晉靈公造九層臺，費用千億，荀息謂
之：「九層之臺，三年不成，國用空虛，戶口減少，吏民叛亡。」夫差造姑蘇臺
高達三百丈（《山堂肆考》之辭，顯有誇大），遊宴其上，伍員諫曰：「吾恐姑
蘇臺不久爲麋鹿之遊。」衛靈公築重華之臺，隋珠照日，羅衣從風，仲叔敖諫
曰：「四境諸侯交侵，百姓乖離，此桀紂所以亡也。」齊景公築路寢之臺三年未
息，又爲長庲之役二年未息；當時之臺實際上已脫離「壇」之階段，而爲臺上
築屋，即「臺榭」。此時之榭非爲平屋而是層樓，築樓技術雖較西周時代進
步，惟造如九層之高樓則費多而不易成，故晉靈公造九層之樓三年不成，原因
並非財力或建築材料不夠，而是築高樓之技術不足，蓋我國習用木構造屋架，
其接合部雖有接榫與斗栱之應用，但是構架僅以四周之梁材和四角柱子構成井
字形架構（漢代稱爲井幹樓），尚不知以斜撐材加固井架，遇有風力時，木柱因
受水平力之作用而產生柱端彎矩，造成柱或樑的撓曲，故高臺崇樓有時當甫竣
工時即被勁風吹垮，是以高樓難成，未若向水平發展，增加宮殿、樓閣之間數
而形成一個房屋集團來的容易，惟此點至秦始皇時才有龐大宮殿集團興建，此
非由數百年累積建築經驗無法得之。

再者，大興土木、廣建宮室，仁君常不爲之，往往係殘暴之君所爲，這些
建造廣大宮室之暴君，常能排除臣下之諫言而我行我素有以成之，故高級有仁
性的知識份子常不附合之，以是營造宮殿樓閣落入一些酷吏貪官及市儈之手，
他們只知驅百姓作爲營建之苦力，從不也不能夠去思考較爲進步及科學之營建
施工技術來施工，只知墨守成法，每當營較困難之工程時，百姓每多填入溝壑，
不可勝計，此點亦阻礙營建工程之進步。

我國自夏禹後，始由女系氏族轉入父系氏族，蓋以夏后氏之子孫皆爲姒
姓，而夏以前，如黃帝有子二十五人，得姓者十四人，後者顯從母之姓可知，
此乃由於婚姻制度有以致成，蓋人類原始，互相苟合，其子只知有母而不知有
父，有婚姻制度後，則以男子爲家庭中心，掌握經濟生產之大權，成爲父系社
會，在此種社會之中，由於子孫相傳，蕃衍生齒日眾，雖是隔數代之兄弟，但
是居於同一地域內，生相親愛，死相哀動，故有團結之感情，造成一族，一族

之中，爲處理族內共同問題，不能不選出輩份最尊，而且德高望重者當族長，此即爲「宗」也，造成了我國宗族制度，這種宗族因西周實行封建宗親之宗法制度，更爲根深蒂固，天子分封宗親爲諸侯，諸侯又可分封給卿或大夫，稱爲食采邑，諸侯對天子爲小宗，但是對於諸侯國內則爲大宗，以此類推，大小宗關係不絕，故謂天子者天下之大宗，周朝同姓之國稱周爲宗周即此理也，中國此種社會制度，影響春秋戰國時代建築甚鉅，今敘述如下：

一、房屋平面之擴大

我國原始民居只是穴居於竇窖之內或作橧巢之制，前者有水患之虞，後者有上下交通不便之慮，故開始營宮室（古者宮室並非如後代天子所營之宮殿，宮之意爲牆垣之房，以宮字之起源僅是在兩竇窖上加上竇蓋頭而已）。最先是環堵之室，一家合住於室內之統間，惟以疏屏隔之，先演變爲一堂二內制度，有一堂則可供接待賓客或祭祀之用（即今之廳堂），二內可供父母之室或兒子結婚時作兒媳之室，可是由於傳宗接代之關係，生齒日眾，不得不於正堂（一堂二內）之前作東西兩廂之房屋，構成一個倒ㄩ形之三合院平面，若再增人，則兩廂之前可增建一房屋，稱爲倒座或前殿，則形成一個封閉形之四合院平面，這一組房屋古代術語稱爲「落」或「院落」，人口再增加，院落可增加至足供需要爲止，即成爲一個族所住的莊院，稱爲「○家莊」，例如我國地名石家莊、李家莊來源即此，我國四合院平面之形成實導因於宗族之關係。

二、造成院內庭園

我國家居單位，習稱家庭，蓋有家則有庭，此蓋由於四合院內四面圍蔽，中央留有一空間，可佈置庭園之用，不但可賞心悅目，且可增進身體之健康，中華民族雄峙東亞五千年，且成爲世界人口最多的國家，當與此略有關係。

三、宗廟建築爲建築之核心

由於宗族觀念之影響，始祖妣所居之正堂常改做宗廟之用，子孫環廟而居，正堂成爲四合院之重心，故《禮記》謂君子營宮室，以宗廟爲先，良有以也，迄今之正堂乃配置供奉祖先之神龕，此蓋由宗族制度所影響。

春秋戰國時代的貴族階級，亦崇尚奢侈，如《禮記·禮器》載：「管仲鏤簋朱紘，山節藻梲，君子以爲濫矣！」臧文仲之家室亦山節藻梲，孔子謂：「何

如其知也。」（見《論語・公冶長》篇），趙文子之屋刻桷，由此可見一斑！而列國國君競以天子之廟飾僭用之；例如《春秋》載莊公二十三年，丹桓宮楹；二十四年，刻桓宮桷。丹楹與刻桷皆爲天子之裝飾，故爲非禮也，管仲與臧文仲僭用天子明堂之廟飾亦非禮也，至於齊國更造明堂於泰山麓，可謂目無天子也。

　　至於陵墓與葬制仍受國君奢侈之影響，盛行厚葬，棺槨數重，珠玉寶石不可勝數，且其祭器明器亦多，更有甚者，殉葬制度之盛行，令人咋舌，據《史記》記載，秦穆公葬於雍（今西安市），從死者百七十七人，墨子見於當世厚葬之習，故提倡節葬以矯俗，惟成效不甚理想。

第三節　春秋戰國時代之宮室建築——包括都城苑囿

一、明堂

　　西周初期五室之明堂，演變至戰國時代，有下列各種不同：

（一）平面演變爲九室

　　《戴李盛德記》云：「明堂者自古有之，凡九室，室四戶八牖，共三十六戶七十二牖，以茅蓋屋，上圓下方，有以朝諸侯也。」《孝經援神契》云：「布政之宮在國之陽。上圓下方，八窗（每室）法八風，四闥法四時，九室法九州，十二重法十二月，三十六戶法三十六旬（一年），七十二牖法七十二侯。」其說與《盛德記》略同，即此平面已擴大爲九室，所擴充之四室其屋角對準原有四室之四角，如此，原有五室可以四面採光，擴拓後之九室亦可四面採光，不致破壞原有通風、採光建築物理機能，蓋以因其專作布政之堂，需有充份之光線，以補古時採光通風技術之不足。

（二）位置移於國之南郊

　　《禮記注疏》引《明堂月令》云：「明堂在近郊三十里。」淳于登云：「明堂在國之陽，三里之外，七里之內，丙巳之地，就陽位。」《孝經緯》云：「明堂在國之陽。」此乃爲國內（王城）明堂移置郊外之證，清阮元云：「有古之明堂，有後世之明堂，古者政教樸略，宮室未興，一切典禮皆行於天子之居，後乃禮備而地分，禮不忘本，於近郊東南，別建明堂，以存古制。」移至郊外之明堂，建築學家盧毓駿稱爲「郊外明堂」，蓋名符其實也。

（三）明堂成為單用途之建築

西周明堂，《禮記》稱為太廟，可供朝諸侯（如周公朝諸侯於明堂），祭祀祖先（明堂太廟），饗功獻俘，養老，教學，選士等多目標之用，但到了春秋戰國時代，郊外明堂僅作布政（發號司令）或特殊典禮之用，此亦可由《孟子·梁惠王》篇記載可知：「齊宣王欲毀明堂，孟子對曰：夫明堂者，王者之堂也，王欲行王政，則勿毀之矣！」所謂王政即王者布政也，明堂用途趨於單一。

（四）明堂圍以牆垣

郊外明堂設於國之郊，非如古之明堂設在國之內（王城內），故需設牆垣以司門禁，此即《月令明堂書說》：「明堂宮方三百步」，宮即牆垣，方三百步，則方一里也，即為邊長三百六十公尺之方形宮牆，四面當有門以司進入，惟方一里之地如只建一明堂，有地大屋小之感，故常建辟雍及大學於明堂之南，此亦即《盛德記》所謂：「明堂之處有圓水名曰辟雍。」

（五）明堂與圓丘合為一體

依據《禮記·郊特牲》，天子於建寅之月（正月），郊祭於南郊，就陽位，迎長日之至也，郊天於圓丘，現明堂既已移至南郊，則天子可行郊祭之禮於明堂，並禮天於圓丘，自此以後，圓丘與明堂在一處，清代之圓丘上建立祈年殿乃為此種影響。

至於明堂尺度，因擴大為九室，據理當比西周明堂面積為大，但據《明堂月令書說》載：「堂高三丈，東西九仞，南北七筵。」仞等於八尺，筵為九尺，則東西七十二周尺，南北計六十三周尺，其制比西周初期明堂：「東西九筵，南北七筵」為小，此為不合理，至於堂高三丈以戰國時代築高臺技術之精湛則頗為可信，三丈計高三十周尺，約當今尺六公尺。吾人以較合理之尺寸，引述《周禮·考工記》：「凡室二筵」計，則明堂本屋所佔之面積為十筵見方，以東西各多出一筵半之堂下餘裕，南北各多出半筵之堂下，則明堂之總面積應為東西十三筵，南北十一筵，則東西為一百十七周尺，南北為九十九周尺，以今尺計之，東西23.4 公尺，南北為 19.8 公尺，五室方形邊長各十八周尺（三公尺六十公分）為是，以此而言，可與漢武帝所造之明堂方一百四十四尺相銜接，蓋以建築物平面之演變，係由小而大，由簡而繁也。至於明堂戶牖之佈置，仍為每室四戶八牖，則計三十六戶七十二牖，中央太室係重簷之攢尖式圓錐頂，今繪如圖6-1。

圖6-1　東周時代九室明堂平面圖（左）、鳥瞰圖（右）

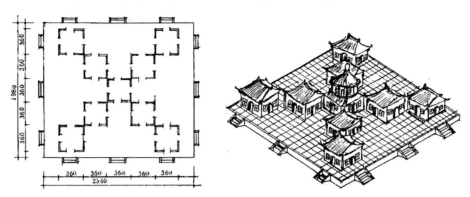

二、洛京宮室

　　周平王避戎狄之亂，東遷洛邑王城，自周平王元年（770 B.C）至周敬王五年（515 B.C）凡十一世，王室皆居於王城，周敬王五年始遷於下都成周城，蓋因兄弟爭立不得入王城也，遂居北，至東周最後一代周郝王，復西居王城。東周王室衰微，不啻一小國，所存者僅天子名份而已，在洛邑王城之宮室，大都沿西周時陪都之舊，其宗廟、社稷、廄庫、宮寢都依舊時修葺而成。當周敬王靠晉頃公之師入居成周城時，因城太小，故合諸侯之力加大其制，《詩經・王風》描寫東周百姓困苦情形，與其京畿日削，可知無法建造新的宮室良有以也。

三、魯之宮室

　　魯國始祖周公有大勳勞於王室，故周公之廟，亦稱太廟，孔子曾數次入魯太廟觀禮，因成王賜伯禽以天子禮樂也。

　　魯國太廟之制如同天子明堂，其廟飾得爲山節、藻梲、複廟、重檐，故知魯太廟爲重檐之複廟也。魯太廟內有魯公之廟與武公之廟，其制度相當於周之文武世室。魯都曲阜城之制，有三門，即庫門、雉門與路門，同各諸侯之制，但門之大小制度卻同天子之制，即《禮記》所謂魯庫門同天子皋門之制，雉門同天子應門之制。

　　春秋時代，魯莊公二十二年，興建桓宮落成，桓宮爲魯莊公紀念其父桓公慘死於齊而命名之宮室。其宮室之制，據《春秋》經文與《魯國語》云：「丹桓宮楹，刻桓宮桷。」丹楹、刻桷，爲天子宮室裝飾之制，其它方面，文獻雖無

記載，據推斷，當亦僭用之，如山節、藻梲、達鄉、反坫、出尊、崇坫、康圭、疏屏等裝飾可能亦有用之，故建造桓宮之匠師慶諫之：「聖王之先封者，遺後人之法，使無陷於患，其爲後世，昭前之令聞也，先君儉而君侈，令德替矣！」聖王者周公也，先君者魯公伯禽也。

魯君之最喜營建者，除莊公外，即爲僖公，他曾於周襄王八年（644 B.C）修泮宮，伐淮夷，並修姜嫄之廟，姜嫄爲帝嚳之妃，周始祖后稷棄之母，亦爲魯之祖先。

泮宮亦稱頖宮，乃諸侯之邦學，其外有水成半圓形，即爲泮水，泮宮之制由《三才圖會》亦如明堂辟癰，惟外面之水成半圓，《詩經·魯頌·泮水》云：「思樂泮水，薄采其茆。魯侯戾止，在泮飮酒」，又曰：「明明魯侯，克明其德。旣作泮宮，淮夷攸服。矯矯虎臣，在泮獻馘。淑問如皋陶，在泮獻囚。」又云：「濟濟多士……桓桓于征，……在泮獻功。」又云：「翩彼飛鴞，集于泮林。」吾人由此可知，泮宮外之泮水植物水藻及蓴菜，在泮水附近，植有栽桑之泮林，泮宮可作爲諸侯之學宮，亦可作爲將士獻俘馘及獻戰利品之用，又可供諸侯飲宴歡樂之用，實爲一個綜合性之特殊建築物。

再談及魯僖公所修建之姜嫄廟，亦稱閟宮。閟宮之制，吾人可由《詩經·魯頌·閟宮》略知之：

徂來之松，新甫之柏，是斷是度，是尋是尺。松桷有舄，路寢孔碩，

新廟奕奕，奚斯所作，孔曼且碩，萬民是若。

閟宮負責監造之匠師爲奚斯，所用之建築材料有徂來山出產之松木，以及新甫山出產之柏木，以松木做成屋頂椽爲松桷，柏木當梁，施工時，以尋尺量材，以鋸斷木，所造成閟宮之大寢非常堂皇，由「路寢孔碩，新廟奕奕。」可知閟宮亦爲廟寢之制。徂來山在山東泰安縣，新甫山在新泰縣。以做成之廟奕奕（即翼翼），可知其廟亦爲翼角起翹之曲線飛簷。

四、齊之宮室苑囿

齊太公封於營丘（即臨淄），地偏海岱，修政，因俗簡禮，通工商之業，便漁鹽之利，遂爲大國。春秋時，管仲佐桓公治齊而霸，爲春秋五霸中功業最顯赫者，故齊國臨淄城爲海岱大都會，戰國時，臨淄人口在三十萬人以上，與趙邯鄲、秦咸陽齊名。

　　齊國君中最好大興土木，為齊景公，孔子曾批評他說：「齊景公奢乎臺榭，淫於苑囿，一旦而賜人百乘之家者三。」《晏子春秋》云：「景公使國人起大臺之役，歲寒不已，凍餒者鄉有焉，晏子諫之。」又云：「景公築路寢之臺，三年未息，又為長庲之役，二年未息，又為鄒之長塗（路也）。」可見景公好役民為臺榭苑囿。據《史記》載，齊景公於青州千乘縣二十里（今青島市附近）築有柏寢之臺以望海（即膠州灣），柏寢之臺乃以柏木所建成之臺榭。

　　戰國時齊宣王亦好為苑囿臺榭，據《孟子》載齊宣王有苑囿方四十里，處於都城之外，郊關之內，雖亦飼養麋鹿白鶴，但立有殺麋鹿者如同殺人之罪，純為王者之私園，已非文王之苑囿與人同樂之公園意義，故孟子批評為國中之陷阱也。齊宣王復於泰山邊建有明堂而欲毀之，孟子謂如欲行王政，可以勿毀，可見古之諸侯亦僭用天子宮室明堂之例也，此乃王室衰微之證。齊宣王復造有避暑之離宮為雪宮，取冬日之雪置於地窖內而不融於夏日，故夏日置身於其間有清涼之感覺，此為今日空氣調節中冷氣設備之用意，《孟子梁惠王》篇載：「齊宣王見孟子於雪宮。」

五、晉之宮室與臺榭

　　晉唐叔虞為周成王弟，成王削桐葉封之於唐，為晉之始祖。其地在山西省河東之地，有鹽鐵之饒。晉文公為春秋五霸之一，國都為唐城，一名晉陽（今山西省翼城縣西），地居汾河東岸，為軍事要地，以其東下太行，撫中原之背，故唐李淵由晉陽出河東宰制中原，實有其地理重要性也。叔虞三世至晉成侯，自翼城徙都曲沃（今山西曲沃縣），八世至晉穆侯，又徙至絳（山西省新絳縣），十世至晉昭侯又徙回翼城。翼城、曲沃、新絳相距不足百里，近解池。三家分晉後，魏都安邑，在解池附近，為大禹故都。

　　晉靈公於周匡王二年（611 B.C）建造九層之臺，費用千億（古人以十萬為億），令左右曰：敢諫者死。荀息以累十二棋，再加九難卵其上，顏色鎮定，靈公俯伏，微息曰：危險呀！荀息乘機而諫曰：「九層之臺，三年不成，國用空虛，吏民叛亡，鄰國興兵，社稷一滅，公何所望？」靈公罷役不作。據《老子》曰：「九層之臺，起於累土。」晉靈公復立於九層臺上以彈子射人取樂；由此，吾人斷定，由於荀息之諫，九層之臺可能尚未完全建竣，可是已建了三年，當完成六七層，以六層計算，每層以周尺一丈五尺（三公尺）計，則至少有十八

公尺高度，而靈公立於臺上以彈丸射人，以十八公尺高度，當很準確，故行人避彈丸，靈公以此取樂。老子生時（約公元前 600 年左右）約靈公同時，其言常影射當時時局，故老子之語亦可作爲推定靈公之九層臺之旁證，亦即是九層臺基累土而成，臺基高當超過西周九尺（堂崇一筵），至少有一層之高，亦即三公尺以上，以作爲穩定臺基以上九層木造臺榭之基礎，欲作一丈五尺臺基則需版築累土而成，此老子之言意也，九層臺遺址在新絳縣西北三十公里之長秋鎮。晉水北作樂之情形，可知爲秀麗風景之勝地。

六、吳之宮室與臺榭、苑囿、城池

吳始祖太伯，爲周太王之長子，讓位於其弟季歷，與其二弟仲雍逃奔荊蠻，建立吳國。周武王克殷後，封仲雍之後周章於吳，十五傳至壽夢，吳始強大，並僭稱王，約當周簡王之時。壽夢有子四人，最小曰季札，有賢名，欲立之，季札棄其室而耕，故由壽夢長子諸樊立，傳其弟餘祭，再傳至餘昧，後因季札不接掌吳國政權，諸樊子闔閭弒餘昧子吳王僚，吳國亦從此而敗亡矣！

吳國最好興宮室者，爲吳王闔閭與其子夫差，後者尤甚。今敘述之：

據《吳越春秋》記載，周敬王六年（514 B.C），吳王闔閭命令伍子胥築姑蘇城，其制如下：

> 子胥乃使相土嘗水，象天法地，造築大城，周回四十七里，陸門八，以象天八風；水門八，以法地八窗。築小城，周十里。陸門三，不開東面者，欲以絕越明也。立閶門者，以象天門，通閶闔風也。立蛇門者，以象地戶也。闔閭欲西破楚，楚在西北，故立閶門以通天氣，因復名之破楚門。欲東并大越，越在東南，故立蛇門以制敵國。吳在辰，其位龍也，故小城南門上反羽爲鯢鱙，以象龍角。越在巳地，其位蛇也，故南大門上有木蛇，北向首內，示越屬於吳也。

蘇州在太湖東岸，爲大運河與蘇州河會合之點。蘇州古時濱太湖，今去湖已十五公里。蘇州在三江五湖間，故水渠如網，城中橋樑數百。伍子胥築姑蘇城，即今日之蘇州，其城垣廣大，外城（大城）周達四十七里（即 16.92 公里），內城（小城）周十里（周里每里爲 0.36 公里，即 3.6 公里）。大城之城門，築在陸

地上有八門，西爲閶胥二門，南爲盤蛇二門，東爲婁匠二門，北爲齊平二門，八門以象天之八風；築在水藻上（水門）亦有八門，以法地之八卦。小城之城門有三，即西、南、北門，不開東門，以絕越國光明之意。因越國在東南（以吳都姑蘇城而言），地屬巳位，屬蛇，故南面大門（偏東）爲蛇門，上立有木蛇向北，並在小城南門上立二鯢魚以象龍，以龍制蛇，示吳制越也，因吳地在辰位，屬龍。其西面立閶門之用意，因楚在吳之西，閶門以通天氣，蓋欲以破楚屬於天意也。此種築城法，屬風水戰之一種，由此可知，吳越相爭之激烈也。

圖 6-2　姑蘇臺原址——靈岩山　　　　圖 6-3　吳宮遐想圖

再談及吳之宮室，吳之宮室，臺榭頗爲著名，唐詩人李白〈登鳳凰臺〉詩云：「吳宮花草成幽徑。」蓋懷念吳國之宮室也。吳之宮室及臺榭開始建造於闔閭十一年（504 B.C）築臺於姑蘇城外三十五里之姑蘇山（今吳縣西十五公里之靈岩山），吳王夫差增大增飾之，三年乃成，名爲姑蘇臺。姑蘇臺之制據《吳越春秋》及《山堂肆考》以考之：

吳王夫差得西施，甚爲寵愛，爲她築姑蘇臺，臺高三百丈（今尺六百公尺），此蓋以海拔算起之臺高，其視界達三百里（一百公里），周迴盤曲之廊廡，橫跨五里（1.8 公里）之長，崇飾土木之作，耗費了國庫五年收入，用盡了吳人勞力，姑蘇臺顯爲高臺崇樓之臺榭，非築土爲臺之臺壇，明矣！

姑蘇臺大規模之苑囿區內，有下列著名建築物：

1. 春宵宮：處宮妓千人，爲吳王作樂之處，設有千石酒鐘，爲長夜飲宴之用。

2. 天池：姑蘇山上人工湖，池中作青龍舟，舟中陳設妓樂，日夜與西施爲
水嬉戲。

3. 海靈館：在春宵宮內，爲吳王養魚鱉等淡水魚之人工蓄魚池，其上有館
閣屋蓋，以避免風雨之用。

4. 館娃宮：西施寢息之宮，其內之楹檻飾以珠玉，屋外爲銅溝玉檻，娃者
吳人呼美女之名。館娃宮中有廊，以梓木之板藉地，西施步於廊上之屧
有聲，名爲「響屧廊」。

5. 採香徑：徑路九曲，鋪以大理石，塒以香花，採花徑上，其香自生。

姑蘇之臺榭，在句踐滅吳後，已遭越火一把燒，至唐時已是荊爲之蒙翳，
麋鹿爲之迴遊，故李白《蘇臺覽古》弔之：

舊苑荒臺陽柳新，菱歌清唱不勝春，只今唯有西江月，曾照吳王宮
裡人。

吳王夫差之奢侈，據《吳地記》云：「越來溪西魚城者，吳王既遊姑蘇，築此城
以養魚，（東大門）匠門外鴨城者，吳王築此城以養鴨，（外城東面南門）婁門
外雞陂者，吳王養雞城。」築城以養魚、雞、鴨實爲奢之極，故《吳郡志》謂
曰：

興樂有城，玩華有池，走犬有塘，蓄難有陂，猶不足充其欲也，又
侈斯臺以娛嬉，嗚呼雕楹鏤檻者丘墟之幾也。

七、衛之宮室與臺榭

周公平定三監之亂，其殷畿輔之地封給武王之弟康叔，爲衛國之由來，其
疆介於河、濟之間，衛國初都朝歌，在淇水之濱，曾爲商紂之都，《詩經·衛風》
描寫朝歌有很美之歌辭：

「瞻彼淇奧，綠竹猗猗。」「泉源在左，淇水在右。」
「淇水滺滺，檜楫松舟。」「有狐綏綏，在彼淇梁。」
「河水洋洋，北流活活。」「投我以木瓜，報之以瓊琚。」

由此吾人想及淇水濱之綠竹、泉源、瓜、桃、李樹以及狐狸。至懿公時代，喜
歡白鶴，不理國政，封鶴以祿位，被處居在太行山之狄人攻入國內，衛懿公被
殺，幸賴齊桓公率諸侯伐狄人，爲衛國定楚丘城（今河南滑縣東），衛人立文公

為君,衛文公輕賦平罪,與百姓同苦,生聚教訓,是一位頗有作為之國君。《詩經‧鄘風‧定之方中》載其經營楚丘宮室狀況云:

> 定之方中,作于楚宮。揆之以日,作于楚室。樹之榛栗,椅桐梓漆,
> 爰伐琴瑟。

> 升彼虛矣,以望楚矣。望楚與堂,景山與京,降觀于桑。卜云其吉,
> 終焉允臧。

定星為北方之星宿,即營室星也,此星在昏正(於晚上十二時正)而正中天,當為夏正十月,即周正十二月,此時農事已畢,可以興作宮室,此蓋東周以後之制(西周之制,依《月令》孟秋之月(夏正七月)可以修宮室)。

揆之以日,蓋如《周禮‧考工記》匠人所言,立槷七尺,測日出之日影及日落之日影,其影之正中即正南北也,此蓋為衛文公建宮室定四方之法。

楚宮與楚室乃是新都楚丘之宮室也。營建宮室所用木料種類極多,即榛木、栗木、椅木、桐木、梓木、漆木,可見楚丘附近良材如松、柏、檜木已少,不得不砍伐可作琴瑟之材來做建材,此蓋華北中原一帶森林經千年砍伐,良材已殆盡之結果。

楚宮與楚室也是經卜吉擇地的,這是古代營室之成法,楚宮室與明堂建於楚丘之高阜上,由衛之故墟朝歌而望,好像與景山同高,可見宮室是處於高阜上。

春秋末,衛靈公好臺榭,築有重華之臺,侍御數百,隨珠照日,羅衣從風。重華之臺榭,表示臺榭之華麗也。

八、越之宮室都城臺榭

越國相傳為夏禹之餘嗣,蓋夏禹葬於會稽,夏少康乃封其後嗣無餘於越(今浙江紹興),以奉禹祀。其國之俗斷髮文身,披草萊而居。斷髮者所以便於泳水,文身者所以威嚇水陸動物之用意,此為夷狄之俗也。越國都於會稽(今浙江紹興),春秋時與吳交爭,在夫椒(太湖之洞庭山)越王句踐為夫差擊敗,退守會稽,句踐委曲求和,十年生聚,十年教訓,且臥薪嘗膽,忍辱雪恥,二十一年後,在姑蘇一戰,吳王夫差因窮兵黷武,不聽忠臣伍子胥之勸,且又大興宮苑,造成吳國民窮財盡,眾叛親離,夫差被擊敗自殺,自云:「悔不聽子胥

之言。」吳亡，句踐滅吳後，曾稱霸一時，但如曇花一現，終亦爲楚所滅。

越國築都城宮苑始於句踐，其始意本是對吳之城防戰，今述之如下：

關於都城方面，越王句踐命范蠡築會稽城，外城周二十里七十二步（計合7.28公里），陸門有三，無北門，水門有三，亦無北門。內城周千一百二十一步（計1.34公里），一圓門，三方門，乃觀天文法紫宮之作，西北立龍飛翼之樓，東南伏漏石竇以象地戶，小城之門四通，以象八風。外城郭缺西北面，表示臣事於吳，不敢壅塞，實則出西北以伐吳也。此爲會稽城制。

吳國亡後，越國盡有吳國江南之地，句踐築城於金陵之長干里（今南京市聚寶門外長干里），城周二里，今俗稱越臺即其處，此爲南京城之源起，時當春秋之末（473 B.C）。

越之臺榭亦由句踐手內成之，據《吳越春秋》所載敘之：

1. 靈臺：在山陰縣境之龜山，靈臺築於龜山頂上，建三層樓以望雲樹。
2. 燕臺：在於石室，句踐之出遊，休息於石室，食於冰廚，石室以石穴爲室，冰廚，築竇於地下以藏冰。
3. 淮陽宮：起離宮於淮陽，立苑圍於樂野。
4. 臺榭：有宿臺，即臺上有室可宿。駕臺於成丘，爲越王遊樂之用。

以上臺榭均置於會稽山處。

九、楚之宮苑都城

楚之先祖據《史記》所載，爲黃帝之曾孫高陽，世居河南省熊耳山，故以熊爲姓。楚人由北而南，進入長江流域中游一帶，至於荊山附近定居，故稱「荊楚」。經歷代楚君之篳路藍縷，以啓山林之區，楚始都郢（今湖北省江陵縣）。吳楚之戰，吳軍入郢，楚國賴申包胥哭秦庭而出師救楚，免於覆亡，自此以後楚遷都於鄀（今湖北省宜城縣）。

楚國自武、文、成、莊王以來，銳意爭勝中原，力革蠻俗，以儕入上國之林。周定王元年（606 B.C）楚莊王且乘伐渾戎之便，觀兵於周郊，周定王使王孫滿勞之，楚莊王問鼎輕重大小，對曰：在德不在鼎，此即楚王問鼎中原之事。

楚最好宮室臺榭者爲楚靈王，晏子謂楚靈王作傾宮三年，庶民未息，復作章華臺，五年不息，又作乾谿之臺，八年不息。今分述如下：

1. 傾宮：楚宮名，謂作此宮，耗費財力甚多。使國室欲傾，故號爲傾宮。
2. 章華臺：楚臺榭名，築五年而成。其臺址今之湖北省監利縣。其臺制，據伍舉（楚靈王臣）曰：「土木崇高，雕鏤爲美。」章華臺上以石做成城郭，以闕爲門，有高丘以做成漢水之形，以象帝舜之南巡。狄王使楚，楚靈王誇之，並饗宴於章華之上，三休而止，故又名「三休臺」。東漢邊讓之《章華臺賦》有：「窮土木之技，殫珍府之實，舉國營之，數年乃成，設長夜之淫宴，作北里之新聲」等文。
3. 乾谿之臺：在今安徽亳縣東南。楚靈王作乾谿之臺，八年而成，高五百仞（八百公尺，當連山算在內），欲登臨，以窺浮雲及天文，靈王因樂居乾谿臺，國人苦役，太子被殺，平王乘機奪位，靈王餓死於乾谿。

十、燕之宮室與臺榭

周武王封召公奭於燕，本都於河南郾城，周公東征後，移都於薊（今北平市），爲北平立都之起源。燕山即由燕國而得名，處於戎狄之間，地小民貧，齊桓公時山戎伐燕，賴桓公之救方能解圍，燕君臣從此修召公之政，納貢於周。燕至戰國後，始爲強大，燕昭王築臺，招納天下英雄豪傑，爲燕國富強而奮鬥，故昭王時，燕將樂毅伐齊，下七十餘城，齊只餘即墨與莒城未下，賴田單奇計，撤換樂毅代以騎劫，並用火牛攻燕，燕兵向北奔回本國，然燕仍不失爲北方之雄，直至秦始皇時方爲王翦所滅。

燕昭王爲求賢士，在易水東南築有黃金之臺（今河北省定興縣東南），以延天下士，亦名招賢臺，《金臺賦》云：「燕昭好士兮，亦慨國之賢王，思攬英而結俊兮，期財富而兵強，崇九仞以立館兮，傾千鎰以承筐。」再考楊維楨之《黃金臺賦》有：「南山松柏兮度材，孔良載椓兮厥土燥剛。」以此而言，黃金之臺用南山（燕之南山）之松柏，由匠師孔良執行大小木作，並將臺基之土拍擊火烤令堅燥，黃金臺高九仞共七十二尺，即 14.4 公尺，約高四層，其上置黃金千斤，有蘿筐盛之，以待賢士，結果樂毅、劇辛、鄒衍相繼而往，此外燕昭王尚築蘭馬臺與三公臺，均在易州，以待賢士之至。燕昭王後，燕太子丹爲報在秦之受辱，亦築臺館以延天下士，樊於期至焉。〔註1〕

〔註1〕關於燕昭王所築故臺，《水經注》敘最詳：「濡水（今名沙河）又東南，逕樊於期

關於燕故都，在河北省薊縣，近太行山東麓，其南易水環繞，山明水秀，其城近方形，內有大小方臺二十餘座（見中央研究院報告），最高達三丈，較低者丈餘，均堆土版築，面積甚大者達數畝，則其上必有大規模之建築，並發現有柱礎及柱礎下之礎石，礎石爲瓦製筒形，礎石上有殘炭，表示建築物係因戰火之燒滅，基址並發現有瓦當及井欄，裝飾用之花紋，爲饕餮形，及幾何形，此當係燕之故都之離宮或臺榭（如圖 6-4 所示）。

圖 6-4　燕故都城壁（左）、排水獸頭（右）

館西，是其授首於荊軻處也。濡水又東南流，逕荊軻館北，昔燕丹納田生之言，尊軻上卿，館之於此。二館之城，澗曲泉清……濡水又東，逕武陽城（今河北省定興縣）西北舊堨（即堰），濡水枝流，南入城，逕柏塚西。塚垣城側，即水塘也。四周塋域深廣，有若城焉。其水側有數陵墳高壯，望若青丘，詢之故老，訪之史籍，並無文證。以私情求之，當是燕都之前故墳也。或言燕之墳塋，斯不然也。其水之故瀆南出，屈而東轉，又分爲二瀆。一水逕故安城西，側城南注易水，夾塘崇峻，邃岸高深，左右百步，有二釣臺，參差交峙，迢遞相望，更爲佳觀矣！其一水東出，注金臺陂，陂東西六七十步，南北五十步，側陂西北有釣臺，高丈餘，方可四十步。陂北十餘步有金臺，臺上東西八十許步，南北如減，高十餘丈，昔慕容垂之爲范陽也，戍之，即斯臺也。意欲圖還上京，阻於行旅，造次不獲遂心。北有小金臺，臺北有蘭馬臺，並悉高數丈，秀峙相對，翼臺左右，水流徑通，長廡廣宇，周旋被浦，棟堵咸淪，柱礎尚存，是其基構，可得而尋。訪諸耆舊，咸言昭王禮賓，廣延方士……不欲令諸侯之客，伺隟燕邦，故脩連下都，館之南垂。言燕昭創之於前，子丹踵之於後，故雕牆敗館，尚傳鐫刻之石，雖無經紀可憑，察其古跡，似符宿傳矣。」

十一、三晉（韓趙魏）之都城與宮苑

趙都邯鄲北通燕涿，南有鄭衛，漳河之間，因邯山在東城下日單，而得名。邯鄲地居南北要衝，故魏、秦相繼攻之。邯鄲之宮苑，劉劭《趙都賦》云：「結雲閣於南宇，立叢臺於少陽。」雲閣與叢臺係爲趙之離宮。雲閣者，其閣高與雲起，叢臺者叢矮之層臺。據宋賀鑄《叢臺歌》云：「累土三百丈，綺羅成市遨春輝」，三百丈累土之臺實太誇大，然僅言其高，叢臺在南北朝時僅有遺基舊墉（見酈道元《水經注》），到了宋時，則誠如《叢臺歌》云：「層簷壁瓦碎平地，夢作鴛鴦相伴飛」了，只有一片故址舊壘而已。至於趙國貴族宅室、苑囿之盛，如平原君趙勝，賓客三千人，可見其第宅之多，《史記·平原君列傳》云：「平原君家樓臨民眾」。樓臺之盛乃是戰國時權貴之作風。

魏原都安邑（今山西安邑），故禹都，春秋時，魏絳徙治之。魏文侯先後築少梁城（陝西韓城）、洛陰城、河陽城、酸棗城（今河南延津），並築長城（自鄭濱洛），塞固陽，是喜歡建設城池的諸侯，後來魏受秦之壓迫，遷都大梁（今河南開封），國號改爲梁。梁惠王自遷梁後，亦大修宮室及苑囿，如《孟子·梁惠王》篇云：「王立於沼上，顧鴻雁麋鹿」。三晉之中，魏最大且最富庶，營作最多，大梁城爲土築成，故秦始皇二十二年（225 B.C），王賁攻魏，引河溝灌大梁城，歷三月城壞而魏亡，由此可見戰國之都城以土築城之盛，磚極少用之。

韓都爲新鄭（今河南新鄭），韓滅鄭而徙都於此，其城爲鄭武公始築，韓除了利用鄭都之宮室外，尚築離宮於酸棗（今河南省延津縣北），其地有韓王望氣臺及聽訟觀臺，高十五仞（一百二十尺），《水經注》云：「雖樓榭泯滅，然廣基似於山嶽。……區區小國，而臺觀隆崇，……葰丘陵之邐迤，亞五嶽之嵯峨。言壯觀也。」由此可知酸棗宮室之一般。韓尚有一大都會陽翟（今河南禹縣），在潁水之南，爲韓末期之都邑，韓景侯徙都於此，此地在六國時代，商業發達，例如呂不韋爲陽翟之一大賈，販賤賣貴，家累千金，而致秦國卿相，可見一般。原爲鄭故城，有故堰遏潁水灌概，可見鄭國水利之發達。

總之，三晉之地爲中原地區，土地卑濕，三晉之宮室都築有甚高之臺基，以防水患，故臺榭之興起風起雲湧，另一方面可以防止刺客之偷襲，這是三晉宮室之特點，然因年代久遠，木土之結構毀於火水之災，今已蕩然無存。

十二、秦之都城與宮苑

秦先世曾為穆王作御夫，為周孝王牧焉，使秦嬴為周之附庸，以和西戎，周幽王為犬戎所攻，秦襄公勤王，並以兵護送周平王，平王封襄公為諸侯，賜之岐西周之舊地，秦始與諸侯通，文公居於汧渭之間，並營邑，稱為鄜畤（今陝西雍縣）。寧公時，再徙居平陽（今陝西岐山縣），建封宮以居之。至秦穆公，用由余謀伐戎王，開地千里，遂霸西戎。秦孝公用商鞅變法，遂為強國，並築咸陽城，築冀闕，徙都於咸陽，諸小鄉聚並劃入咸陽，並開阡陌。至秦惠王時，以司馬錯滅蜀，再經武王、昭襄王、孝文王、莊襄王累世之經營，至秦始皇時吞滅六國，一統寰宇。

《史記》載秦孝公十二年，作為咸陽，築冀闕，為秦築咸陽之開始。關於秦之宮室如下所述：

1. 蘋陽宮：秦惠文王所造，在陝西鄠縣西南二十三里，為秦之離宮。
2. 棫陽宮：秦昭王所造，亦在鄠縣。
3. 西垂宮：秦穆公造，《史記‧秦本紀》：「文公元年（穆公子），居垂宮，以秦在周之西垂而得名。
4. 封宮：在陝西岐山縣，為秦寧公所造。
5. 蘄年宮：為秦穆公所造，為祈年郊祭之用。
6. 虢宮：秦宣太后（昭襄王母），作為虢宮，以為居室。
 秦穆公居西秦，以境地多良材，始大宮觀，戎使由余適秦，秦穆宮示宮室，由余嘆曰：「使鬼為之，則勞神矣，使人為之，則苦人矣。」由此可知秦穆公時，秦宮室之壯大矣！
7. 阿房宮：秦惠文王始建，取岐雍巨材，新作宮室，南臨渭，北踰涇，離宮三百，宮未成而死。始皇始廣之。

至於秦之宮苑亦頗壯大，漢武帝所開上林苑，本為秦之薁苑，可見秦苑之大。

第四節　春秋戰國時代民居與陵墓建築

一、東周

東周都洛邑，王室所管轄之範圍，大約在黃河以南，伏牛山以北，嵩山以

東，桃林（潼關）以西之地，其地約今河南省一帶，東與鄭，西與秦，南與楚，北與晉爲界，但以後疆土日削，大不如西周。

平民居室很簡樸，由《詩經・王風》所描寫之生活狀況可知之。一堂二內之制度已頗爲廣泛，《王風・君子陽陽》云：「君子陽陽，左執簧，右招我由房。」這位君子立於楹間，舉右手招客人入東內，每見東內有東戶，其下爲阼階，客人應招由阼階進入東內房。

其房屋之構造，大都用版築牆或土坯磚，《王風・君子于役》云：「雞棲于塒。」塒者，土牆垣鑿洞以供棲雞，則知牆垣頗厚，有十二尺。

關於陵墓之制，王室如同西周，亦用外槨內棺，天子之棺七重，加八翣，翣爲棺木上之羽飾，東周王室之墓陵，葬於洛陽北邙山，有圓墳，亦有方墳者，其外形則爲截頭角錐形或半球形。

至於民間之墳墓較爲簡陋，《王風・大車》云：「穀則異室，死則同穴。」同穴者合葬也，東周遭戎狄之掠，民貧國窮，夫妻死同穴合葬，省葬費也，雖同穴合葬，但亦各有棺槨。中央研究院發掘河南濬縣之周墓，墓有隧道（即羨道），中爲四方形，亦爲棺槨之制。

二、齊國

齊國地處東方，有工商魚鹽之利，民富國強。齊國近海，故其民當能適應濱海之氣候，濱海多風，常需有防風林之種植，但因齊地富庶，冠帶衣履甲天下，故民居較奢華可知。史載：「管仲之居，山節藻梲，鏤簋，朱紘。」山節爲山形爲飾的斗栱，藻梲爲刻藻紋之朱儒柱也，錐鏤之食器一簋，並用朱紅之帽帶。關於齊陵墓之制，據日人伊東忠太氏云，在山東青州有齊桓公墓，作階級形之方墳，旁有管仲之墓。然《史記正義》引《括地志》云：齊桓公墓在臨淄縣南二十一里牛山上。一所二墳，晉永嘉末，人盜發之，初得版，有氣不得入，歷數日，乃牽牛入中，得金蠶數十薄，珠襦，玉匣，繒綵，軍器許多，並有殉葬人骨。

此外，尚有齊景公之墓，在山東省貝丘縣東北，唐代被人盜掘之，掘下三丈，得一石函，中有一石鵝。但據《史記正義》云，景公冢與桓公冢同處（見圖 6-7 上）。

圖 6-5　孔林　　　　　　　　圖 6-6　孟母墓

圖 6-7　長沙楚墓妝奩之彩畫（上）、齊桓公與景公墓（下）

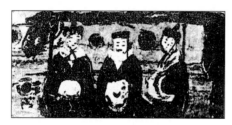

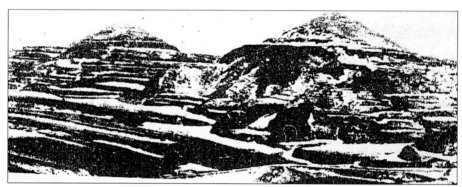

三、魯

　　魯為周公之封國，西周滅亡後，文物散失，魯國保存了周禮及周文明，故吳季札觀禮於魯。魯在齊南，民風受周公之薰陶，其民居亦為一堂兩內制度。其陵墓之制如下：

> 魯自春秋後本奢，如桓宮丹楹刻桷，葬制更奢，季康子母之葬，由
> 公輸般做機關以轉動使棺木下於壙中。

孔子葬母，尋其父之墓合葬於防，有墓有墳，墳高四尺。孔子葬子鯉，有棺無槨。則聖人亦崇儉葬而適中即可也。孔子之葬，公西赤掌殯，桐棺四寸，柏槨

四寸，孔子之墓稱爲孔林，去曲阜城一里，冢塋百畝，南北寬十步，東西長十三步，高一丈二尺，冢前以甎作祠壇，方六尺，冢塋中樹以百數，皆孔子弟子各持其國之名種來種之，魯人世世無能知樹名，然屬於枌、柞五味、檀、安貴之屬。塋中不生荊棘及刺人草。孔林之內，大樹參天，通入孔墓之牌坊及臺亭、橋樑則爲後世所立。孔林已成爲我國之聖地，與西方民族之耶路撒冷相似。孔鯉之墓在聖墓附近，亦圓墳形。孟母墓在山東鄒縣孟林中，惟見古墓參天，牆垣內有冢塋，始知古人有植樹於塋域之習慣。

四、吳之民居與陵墓

　　吳之先爲泰伯仲雍，讓國而逃至荊蠻建國，故吳君始有讓國之風，吳人亦有禮讓之心，又臨江南之水鄉澤國，氣候溫和多雨，此地民居爲華南型，即屋頂坡度較大，亦即較易宣洩雨水，且因澤沼多，雨亦多，土地潤濕，故房屋每築較高之臺基，此爲地理因素而生之建築特徵也。

　　吳季札葬其子於齊地，其斂殯用時服，所挖墓穴深尚未到達有地下水之深，而其墳封土，其寬有一車輪（六尺六寸），其高爲四尺，孔子贊爲知禮，名題石碑云：「烏乎！有吳延陵君，子之葬。」此亦表示吳氏喪葬一般，蓋亦係薄葬者。

　　至於吳君之葬，則大相逕庭，厚葬而奢，夫差之葬其父吳王闔閭，在江蘇吳縣閶門外三公里之虎丘，山不甚高，如平原中之一大阜，山有池稱爲劍池，池旁有泉石之處，今據《越絕書・外傳記吳地傳》云：「闔閭冢在閶門外，名虎丘，下池廣六十步，水深丈五尺，桐櫬三重，澒池六尺（澒池爲以水銀爲池），玉鳧之流，扁諸之劍三千，方圓之口三千，時耗、魚腸之劍在焉，十萬人築治之，取土臨湖口，葬三日有白虎居上，故號爲虎丘。」以十餘萬人治墓，可見墓之大，劍池內即闔閭之壙穴，其穴中因埋有時耗、魚腸兩劍而得名，故吾人推想，虎丘爲人工造成之墳丘，劍池內置有闔閭之棺。清邢昉《虎丘寺詩》云：「玲瓏山翠幾沾衣，夏木千章總十圍。」千年古樹，其周十圍（十五公尺）以上，吾人認爲是當初夫差築冢之墳樹，以虎丘面積達三十餘公頃，高度爲三十九公尺的小土丘，亦可能係夫差爲葬其父闔閭與其女小玉而以人工築成的山陵，因夫差後來葬其女時，在劍池對面臺下，活埋千人宮女及匠工，故石臺又稱千人臺，亦稱生公講臺，此即生公說法，頑石點頭之處。總計虎丘約有一百

萬立方公尺之土石方，如以十萬人治冢，亦不需數日可成，因此吾人懷疑虎丘係以人工築成，要是如此，即將是我國第一大冢。

五、衛

衛國本為康叔之封地，約在今河南北部一帶，殷王畿一帶，均為衛地，其地因近殷墟，故受商文化之薰陶，又因受商代晚年逸樂之影響，故民風好樂，鄭衛之聲好淫即是也。依《詩經・衛風》所敘，其地在淇水之旁，多產綠竹，竹可作竹竿以釣魚，作竹簀以供睡覺之床舖，則吾人想像衛國居民嘗以竹材建竹屋之用，所謂「竿」者，屋頂蓋以竹材也。但也有用茅草蓋屋頂，即所謂「牆有茨」。牆上屋簷以茅茨蓋之，可見茅茨屋之盛行也。

衛的葬制，亦受當時厚葬之影響，衛靈公死，葬於沙丘，掘之數仞，得石槨焉，可見厚葬之墓穴常挖深坎，以三仞而言，共挖二十四周尺（4.8公尺），不可謂不深矣！《左傳》謂宋文公開始為厚葬，槨有四阿，棺有翰檜，此僭用天子之禮，四阿之槨如四阿屋頂，四面翻水之槨蓋，其實東周後列國之君莫不用厚葬者。在長沙所發現之楚墓，亦有四阿之槨，此乃仿造成人宮室之屋頂用之於冢也。

六、晉

晉在今山西省附近，唐叔之始封地，民心勤奮，至春秋時已壯大，《詩經・唐風》描寫晉人生活狀況云：「蟋蟀在堂，歸于其室。」可見其為一堂二內（室）之制，又觀《唐風》所敘述晉國林木之多，儘可作為建屋之材，見於詩文中有樞木、榆木、栲木、杻木、漆木、栗木、椒木、杖木、杜木等，可見以木材建室可就地取材。關於晉陵墓之制敘述如下：

晉靈公之冢，漢廣川王發之，其塚四角以石為獲犬，男女石人四十餘，皆侍立捧燭，屍骸中置有金玉（亦即含玉葬），其他器物，皆已腐朽，中有一玉蟾蜍，其大如拳，腹中容水五合，光潤若新。

上文載於《西京雜記》，以男女石人（即石翁仲）有四十餘人，顯為靈公生前所作，此為春秋戰國時代以石人代之殉葬者。

七、魏

魏原屬於三晉之一，本都於安邑（山西省安邑縣），受秦之壓迫，至魏惠王

時，東遷大梁（今開封），國勢浸盛。關於魏國民居一般與列國同，惟鄉間或郊外民居頗大，《詩經·魏風·十畝之間》云：「十畝之間兮，桑者閑閑兮」，「十畝之外兮，桑者泄泄兮！」十畝為一郊外住居單位，約一千五百平方公尺，並以圍牆圍住，圍牆用土垣或甎牆或植物之牆，其內種桑樹以供養蠶。魏君好奢，表現於宮室上如此，表現於陵墓上之作風亦復如此。

魏惠王（即梁惠王）之塚，經漢廣川王發掘，其制度如下：

> 以文石為槨，高八尺許，廣狹容四十人（當為殉葬者）。以手捫槨，滑液如新。中有石床、石屏風，婉然周正，不見棺柩明器縱蹟。

又據《西京雜記》載廣川王掘魏哀王塚情形：

> 哀王塚，以鐵灌其上，穿鑿三日乃開。……初至一戶，無扃鑰，……復入一戶，石扉有關鑰，叩開，見棺柩，黑光照人，刀斫不入，燒鋸截之，乃漆雜兕革為棺，厚數寸，累積十餘重，力不能開，乃止。

又據《晉書·束皙列傳》載魏安釐王塚之情形：

> 太康二年（281），汲郡人（今河南輝縣）不準盜發魏襄王墓，或言安釐王塚，得竹書數十車，其《紀年》十三篇，記夏以來至周幽王為犬戎所滅，以事接之，三家分晉，仍述魏事至安釐王之二十年。
> 蓋魏國之史書，大略與《春秋》皆多相應。

此乃以《史書》副葬之惟一特例也。

八、鄭

鄭之始祖為周宣王弟姬友，號為桓公，原封於鄭（陝西華陰縣），後徙新鄭（河南鄭縣），其子武公夾輔平王東遷有功，為司徒，又得虢鄶十邑之地，其地在溱、洧之間，為中原要地，故為晉、楚兩強爭取對象，而鄭國外交上不得不以朝秦暮楚來應付。鄭國人民生活由《鄭風》中得知兩性之間有交往之自由，故謂鄭聲好淫，今依《鄭風》所述之居室情形如下：

> 將仲子兮！無踰我牆，無折我樹桑。（〈將仲子〉）

> 「子之丰兮，俟我乎巷兮」，「子之昌兮，俟我乎堂兮！」（〈丰〉）

「東門之栗，有踐家室。」（〈東門之墠〉）

由此，吾人以爲鄰里間宥巷，可直達家室之內，每一家之宅圍以土牆，種有桑樹以餵蠶，此蓋《孟子》云：「五畝之宅，樹之以桑，五十者可以衣帛矣！」五畝之宅面積達七百二十平方公尺，當然宅外圍以牆，基地大者蓋古時人口少也。家室之佈置，仍爲堂內（室）之制與列國同。

關於鄭陵墓之制，據《括地志》引《水經注》云：

> 子產墓在潧水上，累石爲方墳，墳東北向鄭城，杜預云言不忘本也。

累石爲方墳，其制不同於累土之墳，乃春秋之特例。

九、楚

楚國處於列國南部未開化之荊蠻一帶，在春秋時代尚不以中原民族自居，但至春秋末，楚已漸華化，生活習慣漸同於中原民族。

楚之民居樣式與地形、氣候有關，蓋楚地大多爲未開發山林，故楚人篳路藍縷，以啓山林，其民間之居當亦甚爲簡陋，又因荊蠻地多山林，木材係營居最重要建材，楚地木材之多，可外銷至晉國建宮室所用，所謂楚材晉用即指此。又楚地有五湖，臨湖之居多潮濕，房屋之臺基當很高，以避潮，又楚黃崗多竹材，當地居民以竹造屋，稱爲「竹屋」，流傳至唐代尚有用之者，此乃就地取材之明證。

楚之陵墓，以抗戰期間在長沙爲盜墓者所發掘之楚令尹冢最爲著名，其制如下：

其墓平面爲長方形，外以柏木爲槨，內有長方形之棺，棺之四周置蜃灰，壙穴深約十餘尺，棺外設水溝以洩地下水，內有妝奩之盒作殉葬物，器物出土時彩色如新，但經與日光空氣接觸後，日漸變形。整個奩上中央畫有宮女十一人，及屋二椽，宮女裝束略同，或坐或立。坐者似由正側面表示其地位與階級較高，立者皆作舞姿。宮女一律著玄色衣裳，寬袖細腰，袖端與衣領及裙裾下擺，皆作粉白色，細底與黑白之間，在視覺效果上對比強烈，但整體配色柔和，似係楚宮中之舞蹈團，此爲發現最早之人物畫。由此可知楚之宮室制度並不太複雜，此當係亭臺之建築。裝飾顏色當以紅色佔最大比重（如圖6-7）。

十、秦

秦世居西戎，與戎雜居，並相鬥爭，到秦襄公以兵護送周平王，秦方受平王封爲諸侯，並得歧豐之地，也就是周之舊王畿一帶，今關中地區。後因地勢險要，世出明君，與受客卿變法之助，終爲強國。秦人之俗，尙勇氣，輕生死，故《詩經‧秦風》云：「豈曰無衣，與子同袍，修我戈矛，與子同仇」，至於秦人之居，尙有戎俗之風，《詩經‧秦風》小戎所謂板屋之制如下：

板屋之制乃是爲抵抗蒙古高原多日凜烈北風而設計之特殊居室，其制度除以木材作爲樑柱等木構架外，其外牆及屋頂完全封以木板，室內壁亦以木材封釘之，不用甎瓦，其作用可抵禦風砂，且因戎俗徙居無常，其拆除移動亦甚方便，對於不產林木之陝甘一帶頗有節省建材之好處，且秦地乾燥少雨，板屋不易蛀朽，故亦有其耐久性。

秦法素酷，秦君素以暴酷爲性，表現於喪葬陵墓之制亦與此有關，今述之如下：

秦諸君殉葬之風頗盛，秦武公葬雍，殉葬者六十六人，內有力士孟賁與烏獲兩人。秦穆公死，葬於陝西岐山縣東南，殉葬者一百七十七人，內有秦之三良子車兄弟三人，即子車奄息，子車仲行，子車虎，吾人觀《秦風‧黃鳥》之詩即知其情之悽慘也：

交交黃鳥，止于棘。誰從穆公？子車奄息。維此奄息，百夫之特。

臨其穴，惴惴其慄。彼蒼者天，殲我良人！如可贖兮，人百其身！

可見殉葬時，從死者之可憐也。秦以後，秦惠王、秦文王、秦武王、秦昭王、秦莊襄王，五王葬埋頗奢，且殉葬者多人，此乃秦俗有以致之。在1986年陝西鳳翔發掘秦國大墓殉人186人，可證實文獻記載的正確。

第五節 春秋戰國時代建築之分析

一、平面

平面仍以長方形居多，其中線對準著南北向，爲宗周之通例，其最重要建築如明堂已演變爲九室之制，此外尙有較特殊之例，如抗戰前傳教士懷特盜掘之洛陽北邙山韓君墓，陵墓平面爲八角形，即爲一特例。

二、臺基

春秋戰國時代，盛行高臺基之風，比《周禮》所謂堂崇九尺高出了數倍，吾人以實物證之，薊縣燕故都之臺榭遺址，其版築臺基高達九公尺，趙都邯鄲龍臺遺址，其臺基高達十三公尺，這種高臺基之造成係因築臺技術的進步所致，此時臺基之邊緣，已知砌磚牆或砌石做為擋土牆，此乃因為築牆技術進步所成，當高臺營造技術進步以後，即促使臺榭建築進步，所謂臺榭必須有較高臺基為襯，臺上營層樓，可供觀賞眺望之用，周代之臺榭為秦代長城警衛用之烽火臺和漢代望樓之起源。

三、構架

春秋戰國時代是我國木構架結構快速成長的時代，當時斗栱之應用已非常高明，重簷構架其應用也非常成熟，吾人以戰國畫像壺來研究戰國時代之木構架（如圖 6-8 所示）。上層為十三開間之廣廈，兩側為廊廡，共有六柱，中間大廳之兩柱較廊柱為高，中間金柱所支持橫向大梁懸出柱外，縱向並有交叉梁（Cross Beam）五根平均負擔屋頂的荷重，其上並

圖 6-8　戰國之木構架——畫像壺

有侏儒柱密集分佈支承著脊檁，廊柱並用槓杆原理支承著廊廡屋頂，下層為一六開間大堂，上層只相當於下層四開間，共有三金柱，四廊柱（左邊一廊柱）沒表示在圖上，金柱較廊柱長，廊柱支持著下簷，上到二層之梯級似在外面，在這個典型建築畫像中，我們得到下列結論：

1. 重簷複笮已應用成熟，亦即二層木構架已廣泛應用。

2. 廊廡構成建築物必要部份，以供動線穿梭之用。

3. 斗栱已開始應用於柱頭上，圖上柱頭碩大者為斗栱。

4. 上下層分間大小不同，故各層柱位不在一直線上，亦即尚未應用通柱，其結果影響木構造強度，並造成對地震不利。

5. 屋頂舉折不大，故屋頂正脊與餓脊之曲度較小，與《周禮・考工記》：「上尊而宇卑」之變作曲率不大同，因前者曲率一致，似成一直線。

四、牆壁

牆壁有三種：其一即版築土垣，即《月令》所謂孟秋之月坏垣牆；其二為甄砌牆，即：「將仲子兮，無逾我牆。」其三為砌石牆，亦即累石為牆，可作為臺基之擋土牆。室內牆粉以蜃灰，即《爾雅》所謂之堊是也。但是依楚宮畫像奩中，覺得楚可能用丹砵飾壁。古時牆以承重，故牆壁甚厚，魯恭王壞孔宅，聞壁中琴瑟絲竹聲，得《古文尚書》，牆壁能供藏書，故可知牆壁之厚矣！《新序》謂諸侯牆有墨堊之色，無丹青之彩，故知牆亦飾以丹青成彩牆矣！

五、窗牖和門戶

明堂每室四戶八牖，牖為夾戶之窗，助門戶採光之用。窗亦未設有開窗，僅以木欄架之，以供取明而已！門戶中央有闑，其旁有棖，皆門限也。宮殿或第宅前有門闕，如《易經》說：「卦艮為門闕。」闕者門前雙峙，故又稱門闕。

六、屋頂

重簷複窄屋已見於戰國畫像上，可見應用之廣，屋頂最廣泛用者為廡殿，歇山亦用之，惟較少，圓攢尖頂上用太明堂太室之二樓屋頂。屋瓦飾以白灰及砵砂，如燕故都所發現者，瓦上有銘文。如戰國畫像壺迎客圖，重簷屋頂已有脊飾，脊飾可能為植物，這是脊飾最早見者。屋頂用瓦已廣泛使用，《史記・荊軻列傳》云：「軻與太子遊東宮池，軻拾瓦投龜，太子捧金丸進之。」可見屋瓦之普遍，且齊都臨淄之土臺，韓都邯鄲龍臺，常於土臺之下發現有古瓦之碎片可證之（圖 6-9）。

七、建築裝飾

刻桷、山節、藻梲等廣泛應用到諸侯宮室以及大夫之家，如管仲、臧文仲之居室都應用此等裝飾，魯莊公之桓宮丹楹刻桷，晉靈公層臺雕牆，齊景公為

圖 6-9　戰國之瓦

a. 齊臨淄瓦

c. 半圓形之軒瓦（燕之下都址出土 A）

b. 曲阜城出土之
花模樣之圓瓦

曲潢，橫木龍蛇，立木鳥獸（見《晏子春秋》），楚靈公之章華臺，土木崇高，雕鏤爲美，雕是雕木，鏤爲鏤金，裝飾美矣！衛靈公重華臺，隋珠照日，吳王闔閭造姑蘇城南門上反羽（宇），爲兩鯢，繞以象龍，並立木蛇於南大城。吳王夫差作館娃閣、海靈館，皆銅溝玉檻，珠玉楹桷，以上文獻雖表示列國諸侯之奢侈，同時亦表明當時建築裝飾甚爲進步。

　　再以春秋戰國時代之銅器飾紋推證到建築裝飾彩畫，春秋戰國時代裝飾繪畫顯然已從過去圖騰之遺蹟（如夔龍、饕餮紋）和氏族的標誌（如太皥氏以龍爲誌），脫胎爲自然體裁之繪畫，吾人舉一例以說明形象性之圖畫技巧，以圖6-10所示之戰國象嵌紋壺爲例，此自然形象分爲三層，每層都以一斜角雲紋相隔。第一層是描寫採桑及習射，人在棚下射箭，桑下躺一小孩，另一小孩則在爬桑樹。第二層是棚射、宴饗和奏樂圖，弋射以繩繫之，宴饗之器物有豆，有壺，並有宮室，宮室之柱頭有斗栱，並有勾欄，顯係廊之部份，奏樂有鐘有磬，有吹塤，有敲鼓，第三層爲水陸戰鬥圖，似有蛙人進攻敵對船底。整個圖畫完全是寫實，這些圖畫吾人可以斷知當亦應用到建築上，日人大村西崖在其所著《中國美術史》中云：「周之明堂畫有堯舜桀紂之象，及周公抱成王以朝諸侯之形，寓垂興廢之誡」，若此，春秋戰國時代建築裝飾彩畫之進步亦明矣。至於彩畫之色似乎不像西周時代所限定之嚴，以楚長沙令尹墓之彩奩，以紅色爲底，並繪以玄黝之色，可以想知當時彩畫之靈活和生動。

圖 6-10　戰國象崁紋銅壺繪畫展開圖

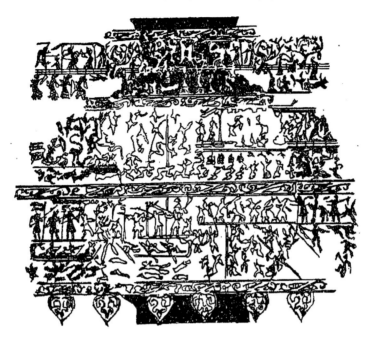

八、建築施工

　　春秋戰國時代，各國競相建築高臺廣榭，且有富
麗堂皇的建築裝飾，廣榭高臺，其建築施工法不同一
般平階建築，因為 120 公尺的臺榭，其建築物垂直運
輸是一大問題，外部裝修也是一大問題，此點無法解
決，則無法造百仞之高樓。據《墨子》載，春秋時魯
公輸班為一巧匠，他發明了滑翔翼（紙鳶）能飛數十

圖 6-11　雲梯

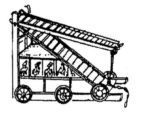

里，又造雲梯，以攻城，此種雲梯設備如右圖，雲梯可依雲而立，可以俯瞰城
中，以攻城，其作法以大木為床，下置六輪，上立二梯，二梯各長二丈餘，中
施轉軸，車四面以生牛皮為屏障，內以人推進，及城，則起飛梯於雲梯之上，
以窺城中。此種雲梯想亦當應用於興建高臺大樓時，用以運輸建材，或人員上
下之用，其作用有如今日施工上之起重機（Crane）及鷹塔（Tower），觀公輸班
曾為魯君之冢造墓室機關，則以雲梯建臺當非常可能，此為施工上一重大突
破，惟古時因視大興土木、高臺廣榭為昏君之舉，故千百年來很少再去應用，
良為可惜。

第六節　春秋戰國時代各種建築之比較

一、宮室

　　春秋戰國時代列國之宮室，奢侈非常，且又廣大，以邯鄲城龍臺而言，東西長 210 公尺，南北 288 公尺，高 13 公尺，面積六公頃有餘，其土方七十二萬立方公尺，需十二萬工，可謂工程浩大矣！由此，吾人可推想當時施工技術以及運輸工具之進步，龍臺上發現瓦碎片及柱礎，可見上有宮室及臺榭，臆想當是十步一閣，五步一樓，而以閣道相連，這種橫向之廣大爲我國宮室之特徵。柱礎下爲夯土之基，並置礎石，柱礎直徑以殘餘礎基而論當爲二十五公分，其間距爲 2.5 公尺。又列國國君競起高臺，當有防刺客之作用，蓋戰國時常以刺客行政治鬥爭，刺客爲攻爭或報仇之工具，國君始當其衝，除行刺外，尚有以匕首要劫，以求歸還失地或政治權力者，前者如專諸刺吳王僚，後者如曹沫之挾齊桓公以退侵地，而荊軻之刺秦王，更有此雙重作用。高臺之作用就是爲了防刺，這是當時高臺廣榭發達之原因，其影響後代者，爲後代帝王興建宮苑之藍圖。

二、居室

　　春秋戰國民居盛行五畝宅制，即《孟子》所謂：「五畝之宅，樹之以桑，五十亦可衣帛矣！」所謂五畝之宅者，家室連空地總計五畝（七百二十方公尺），畝外圍之以牆，牆內有家室和種桑，故《詩經・衛風》云：「無逾我牆，無折我樹桑。」家室之制爲一堂二內，已如前述。

三、樓

　　《禮記・月令》所謂居高明者，實即樓也；《爾雅》謂：「陝而修曲者曰樓。」樓與臺榭不同者，即樓不另起臺築室，直接建屋於平地上。春秋戰國時代造高樓非常多，連賓館、官邸、民居都有之，如《孟子・盡心下》：「孟子之滕，館於上宮。」上宮者樓也，孟子舍於供賓客住宿館舍之樓上也，又如《史記・平原君列傳》：「平原君家樓臨民家。民家有躄者，槃散行汲。平原君美人居樓上，臨見，大笑之。」家樓可居人，當如今日之樓，毫無異義。城門亦有樓，謂之城樓，如《吳越春秋》所記載范蠡築紹興城，西北隅立龍飛鳳翼之樓以象

天門，正爲城樓也。

四、闕

　　闕在西周又稱「象魏」，供太宰懸治象之法與司徒懸教象之法，便於萬民觀治象與教象，故又稱爲「觀」。象魏普設於邦國都鄙，亦即天下城鄉各地，同時懸治教象，以收法令齊一遵守。其配置是置於雉門外，由《左傳》：「定公三年，雉門災及兩觀。」可以推斷之。

　　有人認爲觀是一種塔形樓，內有梯可登，闕爲石砌，中間實心不可登臨，〔註2〕吾人認爲觀與闕實爲一物之同名，觀與闕均可爲木造或石造。不可登臨者僅限於陵闕，亦稱墓闕，此蓋明顯表示死者無知也。墓闕爲死者墓誌之用，因死者無知，故與殉葬明器所謂：「竹不成用，瓦不成味，木不成斲。」其理一也，觀與闕同爲一物之理由如下：

1. 「昔者仲尼與於蜡賓，事畢，出遊於觀之上，喟然而嘆」（見《禮記·禮運》），考魯國在宗廟舉行蜡禮，魯之宗廟在雉門外左面，孔子蜡畢，出廟門，欲至雉門，先遊於觀，故觀者實爲闕也，亦稱象魏。再舉一例以明之，魯哀公三年，桓宮災，季桓子至，御公立於象魏之外，命藏《象魏》，曰：「舊章不可亡也」，此蓋說明魯之象魏即觀也。

2. 《風俗通義》云：「魯昭公設兩觀於門，是謂闕」，此很顯明指闕即是觀也。

3. 《崔豹古今注》云：「闕，觀也。古者每門樹兩觀於其前，所以表宮門也。其上可居，登之可遠觀。人臣將朝至此，則思其所闕。」此明釋闕與觀爲相同建築物也。

4. 《爾雅》云：「觀謂之闕」，郭璞釋云：「宮門雙闕」，漢劉熙《釋名·釋宮室》：「闕，在門兩旁，中央闕然爲道也。……觀，觀也，於上觀望也。」《釋名》所釋者爲一物兩名之因緣，而非指兩物，其理甚明。再由許慎《說文解字》云：「闕，門觀也。」亦無絲毫指闕非觀之意思。

5. 古人造字命名，常以其用途而爲一物兩名或一物數名者，如同一門字，卻依其用途而爲闈、闠、閭、閻、闉、闑等等名，吾人不能以觀與闕異

〔註2〕　見袁德星著《中國建築雕刻》一文，《中華文化復興月刊》第四卷第十期。

名，而推斷爲二物，其理明也。

再談及闕之分類，可依其所在之位置分爲下列數種：

1. 門闕：古時立闕於門前，稱爲「門闕」，在宮寢門前之闕亦曰「宮闕」，宮闕一名窒皇，即《左傳・宣公十四年》云：「楚子聞之，投袂而起。屨及於窒皇」，依晉杜預注，窒皇即寢門闕，亦即宮闕也。窒皇二字之意可能爲闕字之轉音（圖 6-12b）。

2. 城闕：在城門前所立之闕，特稱「城闕」。城闕之立，亦即依《周禮》：「太宰於正月吉日，懸治象之法於邦國都鄙之象魏。」其懸於邦國之都者即城闕也。《詩經・鄭風・子衿》：「挑兮達兮，在城闕兮。一日不見，如三月兮！」中所述城闕，爲鄭國都城外所立之城闕，亦爲城門外之闕（圖 6-12d）。

圖 6-12　闕之種類

a. 門闕（漢畫像磚）

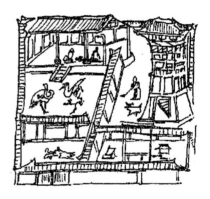

b. 門闕（漢畫像磚）

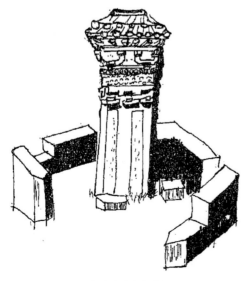

c. 城闕（漢畫像磚）

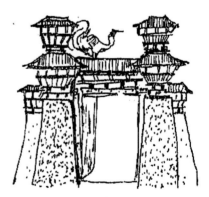

d. 墓闕

3. 陵闕：在墓前所立之闕，亦稱「墓闕」，如《左傳‧莊公十九年》云：「（夏六月）鬻拳葬諸夕室，亦自殺也，而葬於絰皇」，杜預注：「絰皇，冢前闕。」冢前闕，亦即陵闕，若此，則春秋時亦有陵闕，惟葬於絰皇，若是陵闕，則必葬於絰皇之基下，而非絰皇之中，蓋置骨灰於塔寺中，此佛教之俗，而當初尚未有佛教，則顯然葬於絰皇之基礎下，若此，則與殷墟之安門牲相同，葬於陵闕基下以使其靈魂守墓冢也（圖 6-12c）。

至於闕之用途依諸文獻記載，敘述如下：

1. 可以張貼治教之法，以供萬民觀之：如今之佈告牌，以供張貼施政與教育之成法，亦即《周禮》所謂懸治象之法於象魏，其時間在春正月之吉日，其懸貼時間為十日。

2. 可以做為宮門之標幟用：即《崔豹古今注》所云：「古者每門樹兩觀於其前，所以表宮門也」，《古詩十九首》云：「兩宮遙相望，雙闕百餘尺。」可以說明闕對宮門標誌之重要性。

3. 可以使人臣自省用：人臣朝君王至此，則可思其所闕失也，則可使人臣不自以功大而驕，或功高震主，而想有所篡弒也。

4. 可以供觀望之用：《釋名》所謂闕其上可登臨觀望之用，觀望可以賞心悅目，孔子在蜡賓之後，遊於觀之上，即明示孔子曾登魯雉門旁之闕以觀望四方。

5. 可以居人、守衛之用：《古今注》所謂闕上可居人，則知可容人居，通常可讓守衛人居住，並為守門之用。

6. 可以做成貯藏室，亦即魯哀公三年桓宮之災，命藏舊章於象魏，則可為貯藏室亦可明矣！

關於闕之構造，為木造，漢石造陵闕有一斗三升之斗栱與仿木造之瓦壟及簷椽，可證明是木構造之遺意。其構造詳細可自其用途推斷之。闕大都是二層木構造，其下層有梯直通上層，以供登臨觀望之用，下層配置除梯外就是可以用作貯藏室之空間，上層之佈局為一廣間，四面有窗戶，以供眺望及觀賞之用。闕之外面畫有雲氣仙靈，奇禽怪獸，以示四方之神——青龍、白虎、玄武、朱雀，並畫其形做為裝飾，闕之高度約五公尺，平面約三公尺見方。

關在塔建築未興以前，在建築藝術史上佔一個相當重要地位，因為它是建

築物之獨立部份，其作用非爲直接供居住用途，但是卻爲建築物一種標幟，且其構造亦模仿建築物之各部份，具有空間之實體，能推廣其用途，成爲另二種建築（即漢代望樓與牌樓）之起源，這是其在建築上所佔之重要地位。

漢代望樓其實爲多層之闕（闕僅爲二層），普通多在三層以上，各層均有屋簷，可供軍事及遊覽用途，其詳述於後章。由其外形及構造，可知望樓源於闕。至於現在仍通用之牌樓，實淵源於漢之闕形門，所謂闕形門，它是用一屋頂將兩座闕連結起來，中央成爲眞正之門道，可以供通行之用。闕形門實即牌樓的最原始形式，經二千多年之改良和演進，才將闕之部份改爲立柱，並增加立柱數目，以使門道成爲三個以上，即成爲今日的牌樓。

五、城垣及罘罳

城垣上已有雉堞，可以睥睨非常之用，故又稱睥睨，又名女牆，因雉堞與城牆之比例猶如女子與丈夫也。至於築城之原則依《春秋左傳・莊公三十二年》云：

計丈數，揣高卑，度厚薄，仞溝洫，物土方，議遠邇，量事期，計
徒庸，慮材用，書餱糧，以令役於諸侯。

此築城之義：

計丈尺，揣高卑，爲城牆之長度與高低測量。

度厚薄，爲計算城牆厚度需若干；仞溝洫，則爲計算護城河之尺度；物土方，爲計算土方之數量若干。

議遠邇，爲計算土方輸送之遠近；量事期，爲測度其預定工程完成之日期。計徒庸，爲計算需要多少工役。慮材用，爲考慮材料需用多少？書餱糧，爲考慮工役所需之糧食。可見當時築城工料預算之精密，以防浪費。

至於城隅稱爲罘罳，爲城門之屏障，高於城牆二丈，此因城角隅隱蔽，恐奸宄踰越也。《詩經・邶風・靜女》：「俟我于城隅。」即此也。罘罳以版築之，至漢時，罘罳已演變成城角樓，成爲木構造之角樓之起源。

六、旌表

旌表在東周時代常用之，其作用如《尙書經・顧命》云：

旌別淑慝，表厥宅里，彰善癉惡，樹之風聲。

以旌表門閭，顯示善人之宅，此所以彰善隱惡，使人有所感動也。如殷末，商容善而逃紂，故武王表商容之閭，即爲此意也。至於通都交衢所立者稱爲華表，或稱表木，百姓若有對政事批評或有所請願，可將意見書於布帛，掛於華表，讓君主知民隱也。

第七節　春秋戰國時代著名匠師傳記

一、公輸班

公輸班姓公輸名班，又作公輸般（《漢書》注），或公輸盤（《史記集解》），或魯班（孟子），春秋時魯國人，爲巧匠也。曾造雲梯爲楚攻宋，但爲墨子所止，雲梯者可轉動使人可升降之梯，爲攻城之利器，亦可用於高臺榭材料輸送工具。楚人與越人戰，因處於長江上游，在水戰時，越人進攻時逆流，退時爲順流，打戰中途，見到有打勝把握就進，見不利者退，都很容易，楚水軍進攻時順流，後退時爲逆流，故易攻難退，退者常敗，公輸班爲楚水軍船造鉤強之器，即船之連環鉤，故當舟師順流而下，只許進不許退，欲退亦不可能，故士卒有勇往直前之決心，也因此而擊敗了越國水軍。

公輸班又曾刻鳳，當只刻出一輪廓，冠距與翠羽未成，人見之，謂其身爲龍鵄，謂其首爲鴞鶚，皆笑其雕刻技拙劣也，但當鳳刻成，翠冠雲髻，朱距電搖，錦身霞散，綺翮焱發，翽然一奮，翻翔雲棟，人乃贊其技巧。

公輸班又嘗爲季康子之母造機封，機封者乃轉動機關，空而下棺，因昔日棺柩下葬，均用雙頭之豐碑，再以紼繩繞過轆轤，棺綍（繩）由轆轤之轉動徐徐而下入壙穴中，公輸子認爲太麻煩，而欲機械繞輪，並立於支架上，徐徐下棺，亦即如今之滑車以下棺入壙中，但因公肩假之反對太僭越而作罷。

公輸子又嘗爲木鳶，即如今之滑翔機，以窺視宋城之防務情形。《述異記》又載公輸班作大石龜，夏者入海，冬者復止於山上，此說較妄。又《元中記》載公輸班刻石爲禹九州圖，在洛陽石寶山東北巖，此僅傳說而已。又平劇《小牧牛》所稱之趙州橋，傳說魯班爺爺造，非也，乃隋朝李春所造也。此蓋欲以靈巧之構造歸之於他也。

《孟子・離婁》篇云：「公輸子之巧，不以規矩，不成方圓。」故公輸班雖巧，亦離不開用規（畫圖之器），矩（畫方之曲尺），相傳公輸班所用之矩，其

圖 6-13 春秋時代地圖

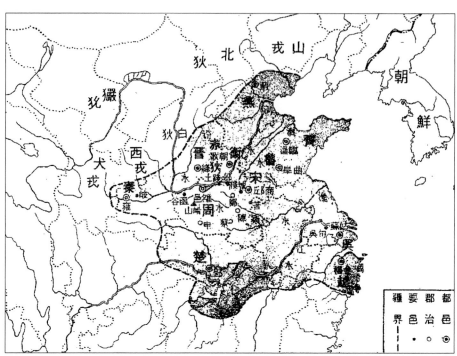

圖 6-14 戰國時代地圖

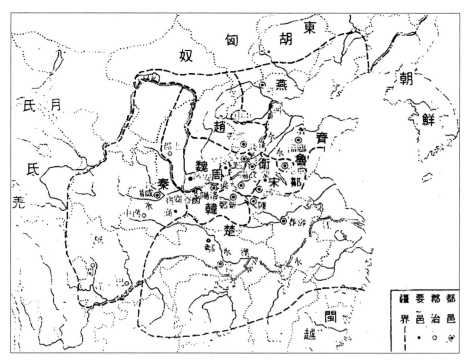

圖 6-15　戰國時代列國長城圖

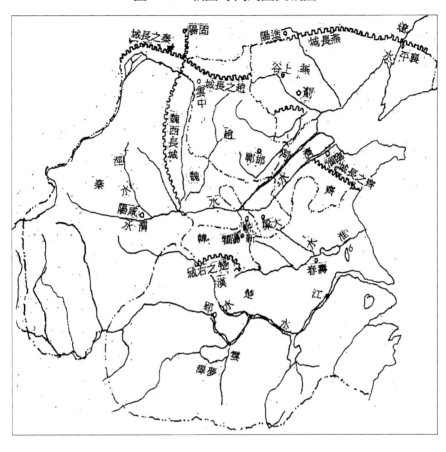

畫分之格為公輸班所創，至今日木匠亦用之，即木匠所用之曲尺，又名營造尺，又名魯班尺也，這是他對營造尺度之標準畫一之一大貢獻。

二、墨子

墨子名翟，為春秋時代宋國人，為墨家之始祖，亦為一巧匠，相傳公輸班為楚造雲梯之械，準備攻打墨子的母國——宋國，他會見公輸班，除以理論之外，並解開腰帶做一城牆，並以薄竹簡為守城之器械，公輸班九次設計攻城之機變，而墨子九次防守之，公輸班攻城之器械已用盡，而墨子之防守城池之器足足有餘。

又據《韓非子·外儲說》記載，墨子巧於以咫尺之木，不費一朝之事，而作成車軏，可以負荷三十石之荷重，而運送達於遠方，車軏者為轅與衡相交處之關鍵也。

　　墨子主張土木建築之施工，皆有施工法則，無此法則而能成事者並不可能，百工從事工程之法則有五，則以矩尺量方，以圓規量圓，以繩量直，以懸錘量垂直，以水定平；巧者雖能做得差不多，但天資不巧者如以此施工法，則可能做得比巧者更好，此為百工施工之法。

　　墨子除本身為一巧匠外，更具有仁愛思想，以其代表作《墨子》一書而論之，該書具有三大思想，一是兼愛，二是勤，三是儉，兼愛為墨子之主要思想，而其實行在於勤與儉，亦為與儒家並稱於世之顯學之一。

第七章　秦代建築

第一節　秦代歷史之回顧（221 B.C～207 B.C）

　　秦自秦襄公以兵護送周平王至洛邑，始為諸侯，再歷經文公、武公、穆公、孝公、惠王、武王、昭襄王、孝文王、莊襄王等十數君主，五百餘年之經營，是時秦之疆域已有天下之西半部，且為列國中之超級強國。當秦王政即位，委政於呂不韋，招致諸侯賓客游士，已有兼併天下之心。至秦王政親位，廢呂不韋，李斯獻計，勸秦王勿愛財物，以巨金多財賂諸侯豪臣，以亂列國之謀，不過費數十萬金，則諸侯可盡兼併。秦王從其計，諸侯於是漸弱，自燕太子丹遣荊軻刺秦王不果後，秦始伐燕。秦王政二十二年（225 B.C），秦將王賁攻魏，決黃河隄，引河水灌淹大梁城，城壞，魏王降，秦盡取其地，魏亡，此為我國歷史上最先以決河隄而放洪水作戰也。魏亡前五年，秦已遣內史騰滅韓；魏亡前三年，秦將王翦已滅趙；秦王政二十四年，王翦大破楚軍，殺楚將項燕，滅楚；次年，又遣王賁滅燕及代；王賁再由燕南攻齊，擄齊王田建，滅齊，當時為秦王政二十六年（221 B.C），秦已統一全國，在歷史上佔了非常重要地位。

　　秦王統一中國後，遂定皇帝尊號，自稱皇帝，欲以後世子孫為計數，傳至千萬世，分天下三十六郡，郡設郡守，為郡民政官，郡尉為軍政官，郡監為監

察官，並收天下之兵器，堆聚於咸陽，銷毀鎔鑄爲十二金人，和千石鐘鐻，並統一度量衡，使車同軌，書同文，徙天下豪富十二萬聚於咸陽，並仿諸侯之宮室而建於咸陽北阪上。秦時之疆域，東到海，西至臨洮，羌中（今河西走廊一帶），北據河爲塞，并陰山至遼東，南至南越。

秦始皇喜巡遊，二十七年，秦始皇遊隴西北地郡，二十八年東行上嶧山，刻石歌頌秦德，並封禪泰山，刻石頌德，並至琅邪臺下立石，遣徐福入海求神仙。二十九年，東遊至博浪沙（在河南陽武縣）遭張良狙擊，不中。三十年，北巡，至碣石，刻碣石門，並令蒙恬以三十萬人北擊匈奴，取河南地（今綏遠一帶）。三十三年，取南越，設桂林、象郡、南海郡。三十四年，命蒙恬築萬里長城。三十五年，作阿房宮，用七十萬人築之，並坑諸生於咸陽。三十七年，又東遊，至會稽刻石頌德，回程病死沙丘。趙高矯詔，殺李斯，並弒二世皇帝──胡亥，立王子嬰，是時天下騷動，陳勝、吳廣舉兵，沛公劉邦入咸陽，秦亡。秦五百多年之經營，統一中國後，不及三世（十五年）而亡。

第二節　秦代對建築之影響

秦一統寰宇，其政策是書同文，車同軌，統一度量衡，其對建築有相當大之影響，今分述如下：

一、宮室建築之標準化

秦每破諸侯，均效仿其國之宮室，作於咸陽北阪上（今《石索》尙有記載秦衛宮瓦當圖，衛宮即效仿衛國宮室所作宮殿），此舉使列國宮室均重建於咸陽北阪，由於比較各國宮室之特徵與優點較爲便利，故可創造出新的標準化之宮室，奠定了我國後代宮殿建築之基礎。

二、奠定宮室建築爲建築史之主流

我國建築史所討論研究者，當以宮室建築爲主，不像西洋各國以教堂建築爲主流，其原因在於我國歷史中心在於朝代之相傳與變更，以君權爲權利之中心，故建築集中在宮室，泰西各國之權利中心在於教會（尤其自羅馬帝國崩潰以後），神權爲社會權利中心，高於一切權利，故教堂建築爲建築之中心。我國宮室建築爲本位奠定於秦始皇之手，秦始皇好宮室土木，其手段，第一爲集

中財富於首都咸陽，以作爲營建宮室的本錢，據《史記》載秦始皇遷天下豪富十二萬戶於咸陽，財用既足，則營宮室如反掌之易耳。第二爲仿造各國宮室建於咸陽之北阪，其作用如上所述，由參考比較各國宮室之特點，因而創造出一種標準宮室式樣，融會各種優點，其成就之例子就是阿房宮之營建，創造了後代宮殿制度之藍圖。第三爲輸送四川、湖南等茂密之森林所得之良材於咸陽，以爲營造宮室的建築材料，所謂「阿房出，蜀山兀」，可見取材之多。第四爲集中各國之巧匠，以爲其興建宮室而效命，故秦始皇所建宮室之多，古今帝王罕與倫比，據《史記‧秦始皇本紀》云：「關中之宮殿達三百，關外之宮殿達四百。」關指函谷關，後代宮殿制度大都本此。自秦以後，宮殿建築遂爲一切建築之核心。

三、促成各地建築之劃一

秦統一全國後，廣開馳道，以通秦帝國各角落，且乘車同軌，使交通大爲方便，不似東周時代列國關梁有禁之情形，由於各地居民往來頻繁，各地風俗互相交流，楚音越語已可與齊東野語相通，風俗與文化之統一，也造成了全國各地區建築風格之劃一。

四、尺度之統一促進建築技術之進步

秦始皇二十六年，鑑於各國度量衡不一致，遂頒度量衡標準器，令行全國各地，使度量衡統一化，度量衡既統一，則建築上尺度量距則全國各地均爲一致，再不會有參差不齊結果發生。燕趙之名匠亦可到吳越營造宮室，而不會有尺寸不一之感覺，尺度既統一，建築材料如甎瓦石及木材之規格亦趨一致，不但施工上大爲方便，且可帶動建築技術飛躍之進步。

五、大規模之營建帶動建築技術之日新月異

秦興建宮室多而偉大，如阿房宮東西三千尺，南北五百尺，規模之大可以想見矣！又秦造萬里長城，以數十萬人爲之，其長達五千里，又廣開天下馳道，此種規模浩大工程之施工，雖仍以勞役爲之，惟監其事之匠師當可創造更簡單更進步之施工技術，以達到財力上之簡省，這些經驗當可匯集出一門大知識，以推動建築學上之革新。

第三節　秦代各種建築之概況

一、宮室

秦代宮室規模最大者爲阿房宮，秦惠王時就開始興建，宮未成，惠王已亡，至秦始皇時再擴大其規模，其制度於《三輔黃圖》、《史記》中之記載如下：

（一）阿房宮

亦稱阿城，在渭河之南，隔渭河與咸陽相對，並築渭橋直通咸陽。阿房宮之周迴三百餘里，離宮別館，彌山跨谷，輦道相屬，閣道通驪山八十餘里，表終南山之巔以爲闕，絡樊川以爲池，作阿房前殿，其制東西五百步（三千尺），南北五十丈（五百尺），上可坐萬人，下可建五丈旗，以木蘭爲梁，以磁石爲門。磁石門在前殿前之北闕門，以磁石爲之，令四夷朝者，有隱甲懷刃，入門而止；周馳爲閣道，以象天極閣道，絕銀漢抵營室，以隱宮徒刑者七十餘萬人爲之。閣道自前殿下直抵南山。

阿房宮之面積龐大，其周圍達三百餘里（約一百五十公里），故又稱阿城，與咸陽城相對。兩城有橋相通，稱爲渭橋，渭橋爲木造梁橋，長三百八十步（2,280尺），有六十八間的跨徑，七百五十個橋柱（橋上之欄杆柱），一百二十二梁，橋之南北有隄激（今稱橋臺），立有石柱，刻有力士孟賁之像。渭河橋在東漢初年（190）及東晉義熙十三年（417）曾加重修，到唐武德元年（618）毀於隋末之亂，歷經八百年，爲我國著名之木梁橋。阿房宮內有宮觀二百七十，皆以複道相連，此即杜牧《阿房宮賦》所謂五步一閣，十步一樓也。複道者連絡宮閣之廊道，上下可行，故稱複道也。複道亦稱閣道，環繞阿房宮之周，並有兩條閣道，其一由前殿通至終南山之巔的南闕，其一由前殿通至驪山，全長八十餘里，其複道之作，據稱是法象於天極紫宮後十七星，絕銀漢（天河）而抵營室宿，此乃古人所造宮殿，取法自然也。

阿房宮中最大的房屋爲阿房前殿，其東西達三千尺（今尺830公尺），南北五百尺（138.5公尺），其面積達11.5公頃，大於羅馬聖彼得教堂之21,090平方公尺之面積達五倍，實爲古今中外第一大建築，雖其高度較聖彼得教堂爲小，其面積，據說可同時坐十萬人，其下可達五丈之旌旗，則其高度至少有五十尺（十四公尺），可謂大矣！前殿之梁以木蘭爲之，木蘭高丈餘，用作木材，不易蛀。前殿之門以磁石做成，當係磁鐵礦所煉之磁鐵，若有帶兵器者，當被磁門

吸住，而不能進入。

　　阿房宮甚爲浩大，故歷始皇一代尚未完成，秦二世皇帝胡亥繼續營作，其營作之原意，據《史記·秦本紀》載：

> 二世還至咸陽，曰：「先帝爲咸陽朝庭小，故營阿房宮。爲室堂未
> 就，會上崩，罷其作者，復土驪山。驪山事大畢，今釋阿房宮弗就，
> 則是章先帝舉事過也。」復作阿房宮。外撫四夷，如始皇計。盡徵
> 其材士五萬人爲屯衛咸陽，令教射狗馬禽獸。

可見阿房宮至二世皇帝仍營之，至項羽引兵入咸陽，焚燒秦宮室，火三月不滅，可見阿房宮之浩大矣！

　　今引杜牧之《阿房宮賦》，以明阿房宮之偉大：

　　「六王畢，四海一。蜀山兀，阿房出。」形容阿房宮取材之多也。

　　「覆壓三百餘里，隔通天日。驪山北構而西折，直走咸陽。二川溶溶，流入宮牆。」描寫阿房宮面積之龐大。

　　「五步一樓，十步一閣，廊腰縵迴，簷牙高啄。各抱地勢，鉤心鬥角」，描寫樓閣之多，雜宮之盛也。

　　「取之盡錙銖，用之如泥沙，使負棟之柱，多於南畝之農夫；架梁之椽，多於機上之工女。」乃極寫宮中樑柱椽架之極多矣！

　　阿房宮之建築材料，《三輔黃圖》載云：「以木蘭爲梁，以磁石爲門。」《漢書·賈山傳》謂始皇籥土築阿房之宮，可以斷定阿房宮構造係採用木構造之柱梁結構，牆係以土築之，又《阿房宮賦》所謂：「負棟之柱，多於南畝之農夫；架樑之椽，多於機上之工女。」則阿房宮爲木構造之樑柱結構思之過半矣，故阿房宮受楚人一炬，焚燒三月不已。阿房前殿，依字面上意義，爲四阿之房屋，亦即爲四注式之廡殿屋頂，其上蓋瓦，《石索》載有阿房宮故址所得阿房宮瓦，銘文爲「西瓦二十九六月官瓦」（圖 7-1），據推斷可能係始皇二十九年，官窰所燒專門建宮殿所用之瓦。據《三才圖會》所載始皇阿房前殿之圖，係爲一重簷建築，屋頂交係四阿（廡殿頂）。

　　阿房宮取材遠自四川、湖南等地之木材，並取石於甘肅省祈連山等地之石材，以當時人力爲主之交通工具，來運送這些笨重之建材，耗費人力之多可以想見。

圖 7-1　阿房宮瓦

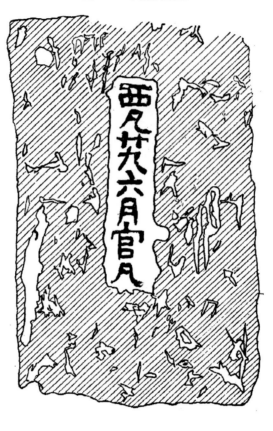

　　阿房宮既是這樣浩大，歷秦亡後尚未完成，可惜楚人一炬，成為焦土，但是它對建築史之影響非常大，阿房宮係由「五步一樓，十步一閣」配以「廊腰縵迴，簷牙高啄」之複道組構而成，這正構成後世宮殿建築之典型，同時影響了我國建築強調水平集團（Horizontal Group）之龐大，亦即宮殿所含閣樓之多，而非西洋建築所強調垂直個體（Vertical Individual）之偉大，這是中西建築之迥異處。

（二）朝宮

　　秦始皇三十五年營造，在渭河南岸之上林苑中，原為文武王發祥地，豐鎬之間。朝宮亦相當龐大，庭中可以容納十萬人，朝宮當亦係千樓萬閣組成，其中庭以容納人數計之，以每人佔地 0.5 方公尺計，則中庭面積達五公頃之大，以此計之，朝宮全部面積當不下於未央宮，據《三輔黃圖》記載：「朝宮可受十萬人，車行酒，騎行炙，千人唱，萬人和。」其幅員之偉大可想而知。朝宮之

宮門前，置有十二金人，乃秦始皇收天下之兵器（古時之兵器銅製居多），銷毀
鑄成，重量各二十四萬斤，金人背後，有銘文曰：「皇帝二十六年，初兼天下，
改諸侯爲郡縣，一法律，同度量，大人來見臨洮，其大五丈，足蹟六尺。」金
人坐高三丈（8.3 公尺），金人鑄造目的：乃是獨裁帝王防患民變使然，惟據其
銘文，似曾受到河西臨洮人所描述印度大佛像之影響，雖然佛像正式傳到中國
尚需 280 年後之漢明帝永平年間，《漢書‧五行志》謂始皇鑄金人以象臨洮之十
二大人，《後漢書》又謂金人爲翁仲，以銅人置於宮殿門前，這是我國建築史上
之特例，後世改爲門神之繪畫或以石獅代替。

（三）鐘宮

按《史記‧秦始皇本紀》載「（始皇二十六年）收天下之兵，聚之咸陽，銷
以爲鐘鐻，金人十二，重各千石，置廷宮中。」在陝西鄠縣東北二十五里。

（四）蘭池宮

《本紀》又云：「（秦始皇三十一年）始皇爲微行咸陽，與武士四人俱，夜
出逢盜蘭池，見窘。」蘭池宮在咸陽縣境，秦始皇建都咸陽時，引渭水爲池，
號爲蘭池，並刻石爲鯨，長二百丈，築宮其畔，號爲蘭池宮。《石索》載有蘭池
宮瓦當，詳圖 7-2d。

圖 7-2　秦瓦當銘文

（五）信宮

《本紀》載：「（始皇二十七年）作信宮渭南，已更命信宮爲極廟，象天極。自極廟道通驪山，作甘泉前殿。築甬道，自咸陽屬之。」甬道者，爲馳道外築牆，天子之輦車行於其中，外人不知也，即唐長安夾城也。信宮極廟之瓦當載銘文：「與天無極」四字，載於《石索》中，詳圖 7-2e。

（六）興樂宮

秦始皇所造，至漢高祖再修飾之，漢改爲長樂宮。

（七）長楊宮

在今陝西省盩屋縣東南三十里，因宮中有垂楊數畝而得名，其門曰射熊觀，爲秦時帝王遊獵之所。

（八）望夷宮

在陝西涇陽縣界長平觀東，北臨涇水，以望北夷，故以爲宮名，望夷宮有望樓可遠眺，爲適應軍事用途而建之。

（九）林光宮

胡亥所造，縱廣各五里（2.47 公里），甚爲浩大，亦爲千樓萬閣所組構而成之宮室集團。

（十）雲閣

爲秦二世胡亥所造，高入雲間，與終南山齊平，故號爲雲閣。

其他尚有梁山宮、步高宮、步壽宮等宮殿，《秦始皇本紀》又載秦每破諸侯，均效仿其宮室之風格，營作於咸陽北阪之上，其建築用材皆拆撤諸侯宮室者，自雍門（陝西雍縣）以東至涇渭，殿屋複道，周閣相屬，所得諸侯美人鐘鼓，皆以充入之，故咸陽北至九嵕甘泉（今陝西醴泉縣東北），南至鄠杜（今陝西鄠縣），東至黃河，西至汧渭之交（今陝西寶雞縣），東西八百里，南北四百里，離宮別館，彌山跨谷，相望聯屬，計宮三百餘，木衣綈繡，土被朱紫，宮人不移，樂不改懸，窮年忘歸，猶不能遍，[註1] 關外之宮室更多於關中，據《秦始皇本紀》載達四百餘處，此乃爲始皇喜好遊覽天下名川大山，刻石頌

〔註 1〕 參見《史記·秦始皇本紀》與《三輔黃圖》卷一，咸陽故城文中。

德，大量建築行宮，以供行幸也。

圖 7-3　秦明堂

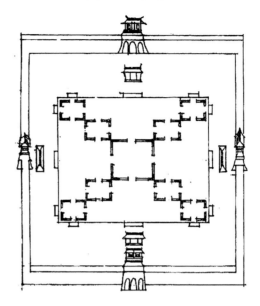

二、明堂

　　秦之明堂規模已較周代明堂擴大，平面由五室增爲九室，即在金木水火四室之隅角增一隅角對接之室，每室乃爲四戶八牖，九室共計四十六戶，七十二牖，每旁三階，共計十二階，明堂周圍之牆，其中央有一門樓，門樓下面有三個門道，砌成拱道（Archway），爲橢圓形，載於明聶崇義之《三禮圖》中（如圖 7-3 所示），秦代拱券應用已趨發達，除應用於房室建築上外，尚用於橋樑上，如始皇所造山東之東海石橋以觀日出也。拱券之應用於秦代，誠非偶然。圖上明堂前之房屋，聶氏以爲是《周禮・考工記》之門堂。

三、苑囿臺榭

　　秦代的宮室大都造於苑囿之內，一方面可以行幸聽政，一方面又可賞玩遊獵，例如《三輔故事》載秦始皇所造之上林苑，作離宮別館一百四十六所，內有酒池，池上有肉炙樹，又有鴻臺，爲始皇二十七年所造，高四十丈，上起觀宇，帝嘗射飛鴻於臺，故號爲鴻臺。漢惠帝四年（191 B.C）鴻臺毀於火災，《石索》載有秦鴻臺瓦當，有飛鴻之形象，其上有延年二字（圖 7-2b），又有鎬池，在昆明池北，即始皇三十六年，使者遇鎬池君受璧處，〔註2〕又有秦獸圈，爲朱亥曾瞋目視獸處。〔註3〕

〔註2〕鎬池本是西周鎬京舊址，《詩經》所云：「考卜維王，宅是鎬京。」之地，秦曾鑿鎬池，僅湮沒鎬京之一部。至漢武帝元狩三年（120 B.C），發謫吏穿鑿昆明池，鎬京全部淪於池，故《水經注・渭水》云：「鎬京基構淪褫，今無可究」，而鎬池實即秦始皇將文王靈沼擴大之池。

〔註3〕據《三輔黃圖》引《列士傳》：「秦王召魏公子無忌，不行，使朱亥奉璧一雙詣秦，

四、長城

秦代最浩大之工程，厥為萬里長城之建築，蓋因燕人盧生謂海中讖書有：
「亡秦者胡也。」故秦始皇使蒙恬發兵三十萬人北擊匈奴，略取河南地，因河
為塞，築四十四縣城臨黃河，因邊山險，塹谿谷，築萬里長城，東起遼東，西
至臨洮，蜿蜒萬餘里。但長城並非全是秦始皇一代事業，因戰國中，韓趙魏齊
燕秦皆有長城，秦始皇僅就燕趙秦以往之長城連貫起來並延長之，以做為對抗
匈奴之防線。〔註4〕

萬里長城主其事者為蒙恬與太子扶蘇，當時之長城雖號為萬里，起臨洮至
遼東，但並非連綿不斷，根據日人伊東忠太氏之調查：「在通往北狄（即匈奴）
之國境道路上，設置關門，於門之左右築城壁，此城壁因地形而異，其城之
長，或數十丈而中止於斷崖，或數里而及於山背。」考《史記·匈奴列傳》長
城之築法為：「因邊山險，塹谿谷，可繕者治之。」塹並非是開掘地塹，或是填
堙谿谷，乃是於谿岸崖邊，填之以土也，既稱可繕者治之，則峭壁絕淵，不可
築繕者當可不築之，其理甚明，至於築城用材，或是土，或用石，或用磚，或
是土石皆用，皆因地制宜，並不一定。據伊東氏調查察哈爾省張垣市之長城遺

秦王怒，使置亥於獸圈中，亥瞋目視獸，皆血濺於獸面，而獸終不敢動。」

〔註4〕 據瀧川資言《史記會注考證·匈奴列傳》：「據《史記·匈奴列傳》秦昭王時，宣
太后詐而殺義渠戎王於甘泉，遂起兵殘蓉星，於是秦有隴西、北地、上郡，築長
城以禦胡。《竹書紀年》載梁惠王二十年，齊閔王築防以為長城，《續漢志》載濟
北國有長城至東海，泰山記載，泰山西有長城，緣河經泰山一千餘里，至琅邪臺
入海，此齊之長城也。《史記·秦本紀》載魏築長城，自鄭濱洛，《蘇秦傳》載蘇
秦對魏襄王曰：西有長城之界，《竹書紀年》載惠成王十二年，龍賈帥師築長城於
西邊，此魏之長城也。《續漢志》謂河南郡有長城，經陽武到密，此韓之長城也。
《水經注》云：葉東界有故城，始酈縣東至瀙水達泚陽，南北數百里，號為方
城，此楚之長城也。又《史記·趙世家》載趙成侯六年中山築長城，趙肅侯十七
年築長城，此中山及趙之長城也。此列國之長城也，在北邊長城為秦始皇所連接
者，為秦昭王所築隴西、北地、上郡之長城，魏惠王十九年，塞固陽所築之魏長
城，以及趙武靈王北破林胡，樓煩築長城，自代並陰山下，至高闕為塞，而置雲
中、雁門、代郡，此趙之長城。燕將秦開，擊破東胡，自造陽至襄平，此燕之長
城也。秦始皇使蒙恬將十萬人，擊破匈奴，因河為塞，因邊山險，塹谿谷，可繕
治者治之，起臨洮至遼東萬餘里，此秦一統天下所築之長城也。」

圖 7-4　萬里長城

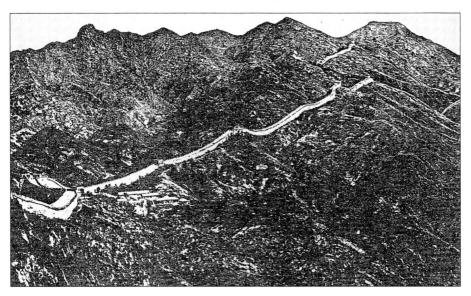

址（圖 7-5），其截面為等腰三角形，堆石而成石壘，其底寬及高各為 7.2 公尺及 6 公尺，斜度約 60 度，其石即作當地丘陵中所露出之岩石，每塊之大小，為三十公分至六十公分之直徑，即兩人或單人足以負荷者，無墊灰之膠結材料，雜砌之，又有如望樓（案即烽火臺）之遺址，如崩圮塔狀。《中華古今注》謂秦所築長城土色皆紫，故稱「紫塞」，案即以黃土築城之明證。

圖 7-5　張家口附近長城斷面

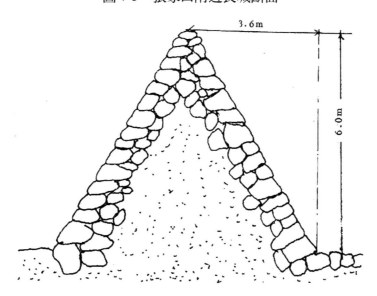

圖 7-6　八達嶺附近萬里長城斷面

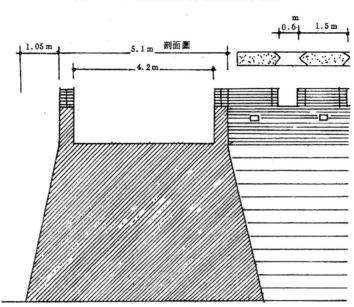

圖 7-7　長城烽火臺

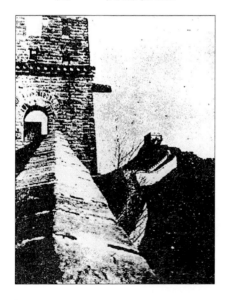

圖 7-8　始皇阿房前殿

　　秦築長城以後，對國防上之影響頗大，長城之建築，已有效阻止游牧民族
之入侵，使五胡亂華之局面延後了數百年，據李約瑟稱：「萬里長城如當做軍事
技術設施來看，似乎已達到它的目的，外族大量的騎兵，如想進入長城，其唯
一的方法，在佔領一二關口，或把某處城牆破壞，或者就要建築登道，向上跨

進，但這些方法往往需要很多時間，而中國的增兵已可到達。」但它也是阻礙了農業民族與游牧民族文化之交融，也減緩胡族漢化之時間，孫中山先生對萬里長城之觀點，認爲因有長城之捍衛，使中國亡於北狄從楚漢相爭之時延至宋明之後，並保存偉大同化之力，以同化滿蒙民族成爲中華民族之一支，並使中華民族在漢唐時代創造偉大光輝之歷史，長城之功厥偉矣！並批評：「秦始皇雖無道，然其築長城有功於後世，實與大禹之治水相等也。」至於長城上每隔數十里之烽火臺，稱爲烽燧，據《漢書‧賈誼傳》顏師古注曰：「邊方備胡寇，作高士櫓，櫓上作桔臬，桔臬頭兜零，以薪草置其中，常低之，有寇即火然舉之以相告，曰烽。又多積薪，寇至即燃之，以望其煙，曰燧。」故晝舉烽，以視煙告警，夜燔燧，以視火告警，一夕可行萬里，誠爲長城防線上有效國防警報系統。烽燧之制，導源於西周已敘如前，烽火臺常爲土石築成，內駐有哨兵以警國防線。秦代長城之結構，吾人可由漢敦煌郡長城（在今甘肅省敦煌縣）得知，因其年代相距不遠，結構上大致相若，敦煌附近長城之遺蹟，係由柳枝編成之格形骨架，其兩旁再以土版築其牆，可知秦長城係因材制宜。

五、馳道

《史記‧秦始皇本紀》載：「始皇二十七年，治馳道。」馳道者，天下所行之道也。秦馳道之制，據《漢書‧賈山傳》云：「（秦）爲馳道於天下，東窮燕齊，南極吳楚，江湖之上，瀕海之觀畢至。道廣五十步，三丈而樹，厚築其外，隱以金椎，樹以青松。」由此知，秦馳道路幅達三百尺（今尺計八十三公尺），每 8.3 公尺植以青松做爲行道樹，路基邊坡以鐵椎夯築使堅固，其寬度較周代鄉野道路十倍以上（《周禮‧考工記》野涂五軌），這種道路寬已達現今一級路標準，所謂「四馬騖馳，旌旗不橈」誠然也。

馳道之建築目的有三：其一爲控制廣大幅員之用。秦帝國初并天下，列國反抗勢力方興未艾，且秦帝國以咸陽都城號令天下，在這廣大帝國版圖之內，非有通達全國各角落之馳道始能克奏膚功，於是以咸陽爲中心之交通系統——馳道，直通帝國各角落乃是順理成章之事。其二是秦始皇喜好作親巡遠遊，非有馳道網不容易達成。秦始皇即位之後，巡幸足蹟遍佈天下，東至泰山之罘琅邪臺，西至隴西雞頭山，北至北地上郡，南至雲夢九疑（今湖南省零陵縣），最後尚且死於行幸沙丘途中。乘輿所至，隨員千人，浩浩蕩蕩，此乃有賴於全國

各角落馳道網之完成。其三爲軍事上之需要，秦始皇好大喜功，使蒙恬率三十萬人北擊匈奴，略取河南地（綏遠省伊克昭盟一帶），並發兵擊南越，略取陸梁地，建立桂林、象郡、南海三郡，其軍隊之行軍，且供超過軍隊數倍之補給人員交通之用，非有通達全國各地之馳道不可。

六、運河

秦代水利工程異常發達，據《史記・河渠書》載鄭國爲秦「鑿涇水自中山西邸瓠口爲渠，並北山東注洛三百餘里……渠就，用注填閼之水，溉澤鹵之地四萬餘頃，收皆畝一鐘。於是關中爲沃野，無凶年。秦以富強，卒并諸侯」；蜀守李冰，鑿離碓，避沫水之害，穿二江成都之中，其渠皆可行舟，實爲一運河也，田疇之渠，以萬億計，灌漑四川十數縣農田，即今灌縣都江堰。至於正式爲軍事用途的運河爲興安運河（在今廣西省桂林與興安之間），亦稱靈渠，是連絡湘江與灕水之運河，故稱湘灕同源，湘江是長江之支流，因其注入洞庭湖，而灕水爲西江支流，故興安運河實爲聯絡長江與西江間之運河，秦始皇爲征南越而開鑿以供運輸之用，由史祿開鑿湘灕同源之陽海山（在興安縣境），灕水水位原高出湘江丈餘，故開鑿極度困難，曾有三將軍殉職，後人合葬之稱爲三將軍墓。其開挖不同水位之方法，稱爲「鏵嘴」，即以巨石壘砌成三角形石壩，其尖端突入江中，使分水塘分流成爲灕水，因興安運河之開鑿，楚南嶺右之間，一

圖 7-9　秦代之興安運河——靈渠

葦可航，便利中南部交通。孫中山先生《實業計劃》主張修濬揚子江與西江間之運河，亦即興安運河，並多建船閘，以調節湘灕間之水位，可使長江流域貨物由南方大港出海，誠爲高瞻遠矚。

七、都市計劃

秦代最大營都計劃即爲首都咸陽之建設，秦咸陽故城在今咸陽縣東二十里，自秦孝公起至二世皇帝止，皆都於此。自秦孝公十二年作咸陽，築冀闕開始，至秦亡止，首都咸陽共有一百四十三年的建設與擴充，規模甚爲宏大，可惜毀於項羽一把火，數百宮觀蕩滅殆盡，能不痛哉。

秦始皇爲供首都之經濟需要與繁榮首都起見，徙天下豪富十二萬戶於咸陽，但因諸宗廟及上林苑皆在渭河南岸，宮室皆在渭河北岸，渭水貫都，以象天漢，橫橋而度，以法牽牛，築咸陽宮，以則紫宮，象帝居，此爲其都市計劃所根據天文法則。

秦始皇所立首都咸陽範圍爲一大都會計劃，不只包括咸陽城附近，大咸陽都會區係以黃河爲秦東門（原文爲表河爲秦東門，見張澍之《三輔故事》），以汧水爲西門，北至九嵕甘泉，南至鄠杜，東西八百里，南北四百里，則約有八萬平方公里之幅員，眞是世界第一大都會區了。在這都會區中有宮殿四百餘，可想秦帝國都城氣魄之大，首都咸陽被渭水切成南北兩半部，即咸陽北阪及渭南兩大區，有如銀河橫空，分天南北，故造渭河橫橋以交通都城南北部，橫橋寬達六丈（今尺 16.6 公尺），其寬度之大眞可嘆爲觀止，可見當時造橋技術已甚發達，且如無這樣寬度，不足以應宮庭車馬之馳騁。〔註5〕

咸陽都城雖未建築城牆，但各宮殿自有宮牆亦可相埒於城牆，所謂「覆壓三百餘里，隔離天日，驪山北構而西折，直走咸陽，二川溶溶，流入宮牆」之阿房宮，規模之大，實與一都城並不遜色，故阿房宮亦謂阿城。阿房前殿四周有閣道可供馳騁，前殿閣道直達終南山，並以終南山巔以爲宮闕，阿房前殿並有複道，經橫橋渡過渭河，抵達咸陽北阪，另由前殿作一閣道直通驪山（在今陝西臨潼縣東南）長達八十餘里（四十餘公里），其長度已大於頤和園長廊三十

〔註5〕秦尺之與今尺比較長度，見吳洛著《中國度量衡史》之中國歷代尺之長度標準變遷表，一秦尺約合今尺 27.65 公分，商務印書館出版。

圖 7-10　阿房宮想像圖

倍，〔註6〕在驪山、南山與咸陽橫橋三頂點內，離宮別館，彌山跨谷，都是屬於阿城範圍。

　　至於咸陽北阪之宮殿，有仿照諸侯之宮室，自雍門以東至涇渭河畔，宮殿之多，正如《秦始皇本紀》所述：「殿屋複道，周閣相屬。」咸陽北阪之宮殿北至九嵕山、甘泉山皆建有宮殿，尤其以始皇二十七年營造之甘泉前殿，築有甬道，直通咸陽，是以《秦始皇本紀》謂以咸陽爲中心二百里內（一百公里），有宮觀二百七十，複道甬道相連屬，其中帷帳鐘鼓美人充塞於其內，始皇隨處巡幸，無人知其所在，此乃暴君欲造成己身之神秘感常有之措施，但由此亦可推測咸陽宮室集團（Palace Group）之龐大，這也是構成咸陽都城的主體。

　　至於秦都咸陽之形勢，賈誼所謂：「斬華爲城，因河爲池，金城千里，子孫帝王萬世之業也。」此蓋指咸陽形勢完固，其實關中水利發達，涇洛之渠灌漑，沃野千里，加以據郙函之固，被山帶河，實爲四塞之國，故秦漢據此以號令天下，誠非偶然。

八、橋樑

（一）中渭橋

　　亦稱橫橋，爲連絡咸陽都城渭河南北最重要之橋樑，因秦始皇作離宮別館

〔註6〕　長廊在頤和園中，自東迤西，長約三里，計二百五十四間，每數間有一閣一樓，左挹湖光，右攬山翠，紅欄綠柱，雕梁畫棟，極盡工匠之美，過養雲軒，有楹聯云：「天外是銀河，煙波宛轉，雲中開翠幕，山雨霏微。」再前即至頤和園主體建築物排雲殿，錄自劉傑佛者《憶祖國河山》，微信新聞報印行（今中國時報社）。

遍佈於渭河平原之南北部，必須造一寬廣之橋樑以連絡之，也正以銀河橫空象渭水貫都，牽牛鵲橋會象橫橋南渡。其橋寬六丈（16.6 公尺），南北長計三百八十步（630 公尺），分爲六十八個跨間（Span），每跨間約 9.3 公尺，共有六十七個橋墩（Pier）及南北兩個橋臺（《三輔黃圖》做堤激，Abutmeut），每個橋墩係以夯打十一枝到十二枝木橋做爲橋柱，全橋共計七百五十柱，橋臺係壘石砌成，橋墩與橋墩之間有三至四木梁跨於其上，全橋共計二百十二枝木梁，梁上再鋪橋面板，橋面上有欄杆。相傳秦始皇造此橋時，因欓柱之斷面徑相當大，且甚重，難以移動，故曾刻力士孟賁之石像以祭，方可移動。此橋在漢獻帝初平元年（190）爲董卓所焚毀，再由曹操重修之，惟其寬減爲三丈六尺，相傳中渭橋於橋臺旁水中立有面貌醜怪之忖留神像，曾驚曹操之馬，故曹操命令去之。東晉義熙十三年（417），太尉劉裕曾再度重修之，至唐猶存，見喬潭《中渭橋記》所載：「要不然豈秦至我唐六千甲子（案一甲子以六十日計，六千甲子約千年）而獨存也。」〔註7〕

（二）蒲津橋

《史記・秦本紀》載秦昭襄王五十年十二月初作河橋，即蒲津橋也，在山西省永濟縣。其制度當係浮橋，據唐張說《蒲津橋贊》載其舊制爲「橫絚百制，連艦千艘，辮修笮以維之，繫圍木以距之。」則是將數百艘船以竹索連繫之，並繫於水中木柱上，以防水之流動，上鋪以木板以供行走。至開元十二年（724），鎔鑄鐵牛於橋之兩端，用以繫舟，且舟與舟之間，繪以鷁首，其用意爲「奔湍不突，積凌不隘。」使水可以暢流而不損舟梁，該橋係跨黃河造橋。

（三）七橋

在四川成都市，爲秦時蜀郡守李冰造，有七座橋，以應北斗七星而得名。一曰沖里橋，二爲市橋，三爲江橋，四爲萬里橋，五爲夷里橋，六爲笮橋，七爲長升橋。萬里橋，三國時諸葛亮送費褘使吳於此，明皇幸蜀曾過此橋，故至唐時猶存。此七橋皆爲成都府河（護城河）上之橋樑。

〔註7〕 參見《古今圖書集成・考工典》第三十卷，《橋樑部》藝文一之八，又《水經注》
　　　 謂孟賁石像至後魏仍在。

九、宗廟

秦之宗廟或在西雍，或在咸陽之渭南，二世胡亥置宗廟，始皇廟為帝者主廟，在極廟供奉，令四海之內，皆獻貢職，增犧牲，秦宗廟後為項羽所焚。

十、陵墓

在由西安往臨潼途中，向南遠望驪山北麓之一大陵寢，乃為我國最大陵墓——有中國金字塔之稱的秦始皇陵，這是動搖秦帝國根本之兩大工程之一。

依據史書記載，秦始皇初即位時，就開始挖掘驪山陵壙穴，到了統一天下後，徵用七十餘萬人，上崇山墳，下穿三泉，下銅而致槨，石槨為遊館，墓室內作宮觀及百官，以水銀作百川江河大海，並用機械使水銀流通不息，上具天文，下具地理，墓室藏滿了奇器珍怪，例如金銀之鳧雁玉蠶，瑠璃雜寶之龜魚，雕玉之鯨，銜火珠之星等等，並以明珠為日月，以人魚膏為脂燭，永照家室，令工匠作機弩矢，人有所造者能自動射之。二世皇帝命始皇後宮女無子者皆從死，害怕工匠洩其內機關，活埋工匠於羨道內，全部殉葬於內之宮女工匠數以萬計，並植草木以象山，高五十餘丈，周圍五里有餘（但《三輔故事》作周迴七百步，約四千二百尺）。陵上有石麒麟若干，頭高一丈三尺，曾移漢之五柞宮，左腳折斷處赤如血，父老謂其有神今血屬筋，可能係火成岩中血石製成，今花蓮太魯閣立霧溪亦有之。秦始皇陵之面積，依《漢書》記載為周圍五里餘（2.15 公里），但《三輔故事》載周圍七百步（1.65 公里），惟依今日現存遺蹟之實地調查，當以後者較為接近，據關野貞博士調查，為一正方形，輪廓有點兒崩壞，其形為階級式的錐形，每邊之長度為 342 公尺，其覆蓋面積 12.59 公頃，較埃及最大金字塔（Great Pyramid of Cheops）5.36 公頃大 1.3 倍，其高度達五十丈（115 公尺），較該金字塔之高度一百四十六公尺稍低，惟亦當成為世界上一巨大陵墓矣！〔註8〕

始皇陵葬後六年，楚項羽入關而發之，以三十萬人，搬運其內珍寶三十日，猶未能運盡，關中盜賊，往往鑽棺取銅，其後牧兒亡羊，羊入盜掘坑中，牧兒

〔註 8〕 參見英人富拉契氏（Sir Banister Fletcher）所著《西洋建築史》（A History of Architeture on the comparative Method）埃及建築史，在吉沙（Gizeh）地方之秦普王（Cheop）之大金字塔，頁 27。

圖 7-11　驪陵排水管

持火照牛羊，失火，燒其槨藏。《漢書》曰：「自古至今，葬未有盛如始皇者也，數年之間，外被項籍之災，內離牧豎之禍，豈不哀哉！」現陵墓高度僅八十公尺，陵內精華已蕩然無存，一代暴君，終不免死後塗炭，碩大的驪陵，只供後人憑弔而已。最近，於其陵遺址發現有五角形排水瓦管（如圖 7-11），推知係其墓內預製排水管道，可見該墓對地下水排除設計之周到。﹝註9﹞

　　由以上各種典籍之記載，吾人可以推測知驪山陵之構造與制度，驪山陵由始皇與二世皇帝兩代挖築結果，其外形為金字塔形，共分為三層，為三次復土之結果，第一層（由下算起）為邊長五百公尺左右之四方形（即《漢書》所載周迴五百餘），本層現大部埋沒入關中平原之黃土堆積中，現於圖 7-12 所見者為第二層及第三層，現第二層高約四十公尺，第三層高約二十公尺，由其外形狀況，可知其受人力之破壞（項羽之挖掘）及自然之侵蝕（風及雨水）頗鉅。其陵墓壙穴方中及地下水處（下及三泉）有木造槨型，不幸被牧童點燭尋羊時焚毀，而槨內之藏已如上述，其槨藏之多及槨室裝飾之豪華實成為一壯麗之地下宮殿，與阿房宮地上宮殿相較，關野貞所調查之寬度為第二層之底寬，據說，環繞始皇陵四周有土壁，以象在世所居之皇宮城牆，其東西寬 700 公尺，南北寬 830 公尺，此土壁開南門，以象阿城之陽門，因此，驪山陵實有面積 57 公頃，大於日本傳說中的仁德王陵（約三十公頃）約二倍，實為世界最大之陵墓（如圖 7-12）。

十一、郊祀

　　關於秦代之郊祀建築，其對象之廣遠超過周代只對天地與五方之神，依《封禪書》記載，始皇於二十八年封禪泰山梁父，立石封祠祀，並刻石頌德，後東遊海上，行禮祠名山大川及八神。名山之祠有五，皆始皇行幸時立之，一

﹝註9﹞　參見黃寶瑜著《中國建築史》第三章，始皇陵遺蹟，五十年出版，《中原建築叢書》第一種，頁 36。

圖 7-12　始皇驪山陵

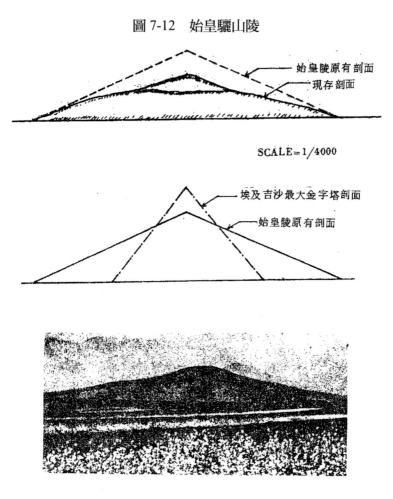

為嵩山太室，二為北嶽恆山祠，三為泰山東嶽祠，四為會稽山祠，五為湘山祠。春以脯酒為歲祠，多祭之以牛犢。其他立祠名山有七，即華山、薄山（今蒲阪襄山）、岳山（在陝西武功）、岐山、吳岳（在陝西汧縣）、鴻冢（在陝西雍縣）、瀆山（在四川）。立大川之祠有二，為濟廟及淮廟。其他立大川之祠，有立黃河祠於臨晉（今山西臨晉），沔水祠在漢中，江水祠在四川成都，其祭祀皆如東方名山。其他祀水者尚有長水（今荊溪水）、灃水、澇水（在陝西鄠縣）、涇水、渭水、汧水、洛水等祠。八神祠，一是天主，即禮天，作天齊祠，在山東臨淄南郊；二是地主，祠在泰山梁父之間，地貴陽，祭祀必於澤中之圜丘；三是兵主，立蚩尤祠，在山東省壽張縣；四是陰主，立三山祠，在東萊曲成（在山東東北部）；五是陽主，立之罘祠，在山東省文登縣；六是月主，立萊山祠（亦在山東）；七是日主，立成山祠，在山東半島最東部之成山角，以迎日

出；八是時主，主琅邪祠（在山東省諸城縣）。其他在咸陽附近的有周天子祠、社主祠、壽星祠、杜主祠、陳寶祠，共立一百數十餘祠廟。〔註10〕

至於秦代社祠之建築狀況，亦與宮室之獨立單位相同，關於秦郊祭之臺，可由《水經注》得之，例如秦始皇曾徙民三萬戶於琅邪山下，作琅邪臺於大樂之山上，臺孤立特顯，出於群山，臺基共三層，每層高三丈（今尺 8.3 公尺），上級平坦，方二百餘步（330 公尺），上刊石立碑，紀秦功德，臺上並建祀時主之琅邪祠，臺上有神淵，人污之則竭流，齋潔之則通流，此可注意者，秦之臺已較周之臺爲高，另一則秦立祠郊祀常位於名山大川之旁。〔註11〕

第四節　秦代各種建築之特徵

一、平面

秦本處於西戎，其文化較三晉齊魯等中原列國爲低，秦典章制度之建立乃至於帶兵之將領，大部份緣於列國之客卿，例如商鞅衛人，范雎魏人，蔡澤燕人，呂不韋趙人，李斯楚人，這些人曾爲秦相，建立秦典章制度，我們可以想知當將列國宮殿等建築特色帶到秦國，故秦始皇心嚮往列國宮室之美，每破諸侯，則寫仿其宮室，作之咸陽北阪上，故秦代宮室建築平面大抵取列國之精華，由「五步一樓，十步一閣」之宮室小單位組構成「離宮別館，相望聯屬」之龐大宮室集團，這是秦宮室之特色。至於陵墓，如始皇之驪山陵係採用正方形平面，其他各宮室單位當係採用正方或長方形平面，這也是我國宮室之特色，但是紀念性之建築除外，如明堂，爲九室對角開放平面等。

二、柱礎

在武氏祠有關秦代宮殿之石刻，有以天然石上端刻成尖突形，將石柱下端刻成凹形，以相吻合，有的無尖突形之柱座，直接立於土內礎石之上（圖7-13），若欲直接研究秦代礎石之狀況，則捨發掘阿房宮等秦代宮殿遺址莫能明。至於建造橋柱之方法，則夯木柱於水中，並疊石保護其柱基。〔註12〕

〔註10〕參見司馬遷《史記·封禪書》。

〔註11〕參見北魏酈道元著《水經注·濰水》。

〔註12〕參見北魏酈道元《水經注》渭水又過長安縣別文中，然酈氏以木柱爲鐵柱橓。

圖 7-13　秦代之柱及屋頂之飾（據《石索》）

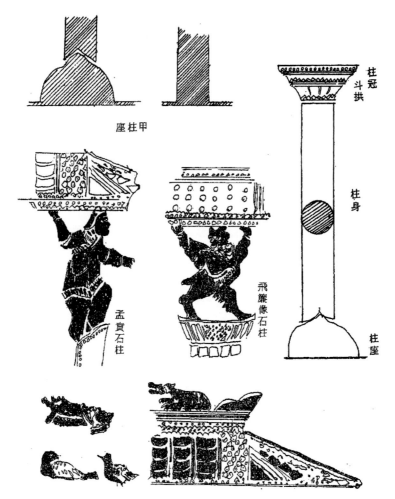

三、柱

　　《石索》所載武氏祠之秦宮室石刻，柱身邊線平行而無梭身，柱高與柱徑之比例約爲七比一，甚爲厚重。柱上端有柱冠，係以三層柱斗構成，最下層柱斗大小同柱徑，頗有如蓮座之稜線，第二層柱斗較下層柱斗爲大，累加至第三層（最上層）最大。三層柱斗之柱冠輪廓成一60度之斜線，柱頭係爲刻鏤精細者。樓閣之上柱常用石刻力士或人猿之象以舉屋頂，《三輔黃圖》曾載中渭橋刻有力士孟賁等像以支持橋樑，按人像柱以希臘雅典神殿（Erechtheion Athens）之女像石柱（Caryatid）最爲精美。秦石柱亦有以身似鹿，頭如雀，有角而蛇尾，文如豹之飛廉承負屋頂者（圖 7-13），但爲特例。柱高度在樓閣上依所雕

刻石人其比例約為二公尺～二公尺五，而在亭觀上則較高，約為三公尺左右。柱有用銅做者〔註13〕。

四、斗栱

　　秦代斗栱之式樣，由《石索》所載之秦宮室視之，似以疊斗法作為斗栱，尚未有一斗三升斗栱發現，如圖 7-13 所示。最底下為一坐斗，套在柱頭上，坐斗之形狀是成倒置截頭圓錐形，亦即成頂大底小方法以挑出第二層中斗，中斗之形狀亦如坐斗，惟高度較低，最上一層為簷斗，亦是倒置截頭圓錐形，惟高度較中斗更低。斗栱形成之柱冠以承荷上面厚重之簷桁，此種各層直徑累大高度累低之柱斗，其用意在增加柱斗的穩定性，並增大柱頭之承重面積（Bearing Area），此種斗栱之法式稱為「疊斗法」。至於斗栱之刻鏤裝飾，坐斗係刻成有如蓮蕊之稜線，近似於蓮坐，中斗之底刻有鋸齒狀之輪飾，而簷斗則有點狀飾圍成一圈，至於斗與斗間，斗與坐間及斗與桁間之接合，相信有暗榫，以增加橫向之剪力。

五、門戶

　　秦代門戶惟一之特例為阿房前殿之北闕門，係以磁石為之，令四夷朝見者，有隱甲懷刃者止之。惟以磁石為門並非整個門皆用磁石做成，那麼就會因其太厚重而無法以門樞啟開，可能係以鐵門框再嵌以磁石做成。磁石吸鐵，故懷刃者將被吸住，其應用可能在荊軻刺秦王後有感刺客之多而設計者，由磁門之應用可知當時已非常瞭解磁石召鐵之物理知識，同時亦知當時鐵器已普遍應用，起碼刀劍已普遍棄銅而用鐵為之。

六、牆壁

　　以版築土壁仍相當普遍，《漢書・賈山傳》載賈山言秦始皇篩土築阿房之宮，篩土法係將土過篩，以去除樹枝石頭等雜質，而以純土填入版內，此法所築出之牆，因泥土較純，故凝結力較大，惟所費之功夫也較大，平民建築之牆

〔註13〕　參見司馬遷《史記・刺客列傳・荊軻傳》云：「荊軻乃引其匕首以擿秦王，不中，中銅柱。」《史記正義》引《燕丹子》云：「荊軻拔匕首擲秦王，決耳入銅柱，火出。」

當以粗土爲之，而不用篩土法。至於土牆因表面不甚美觀，常以白堊或蜃灰粉飾之，宮殿或顯貴者牆壁常被以文錦或施之彩畫，《水經注》曾載始皇驪山陵牆壁畫有天文星宿之象，並以明珠飾日月，平民之居，牆只素壁而已。長城之牆壁，累石砌之，中間或實以土，或塡以土石，常用於宮室建築上。

七、屋頂

阿房宮之得名與其屋頂爲四阿有莫大關係，四阿式屋頂，周人稱爲「四注」，亦即廡殿式屋頂。依《石索》所載阿房宮之屋頂，顯得四阿式屋頂，甋瓪相覆，屋脊部以壓帶條瓦及蓋脊筒瓦覆甍，正脊上有鳥獸作爲脊飾（圖7-13），甍之兩端尚無鴟尾，但有雁狀突起，屋頂簷部、甍部（屋脊），垂脊部份之曲線並不顯著，可能係刻石以取直較易之原故，屋頂之坡度大致與水平成三十度。

八、瓦作

秦代的瓦遺留至今者以瓦當居多，甋瓦及瓪瓦因有曲度，易破碎，故遺物較少，甋瓦遺物《石索》曾載有一種阿房宮遺址所發現者，銘文爲「西瓦二十九六月官瓦」八字（圖7-1），推測可能係始皇二十九年六月官窯所造供建宮室使用之瓦，銘爲「西瓦」者可能係阿房宮四面之宮室用瓦。瓦當發現較多，其銘文有以宮室之名而名之者，如「蘭池宮當」係蘭池宮瓦當，有「衛」一字銘文者，係秦寫仿衛國宮室於咸陽北阪之

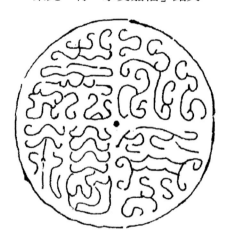

衛宮瓦當，有「衛屯」者秦二世元年復作阿房時屯衛之室瓦。又據《長安志》云：「瓦作『楚』字者，秦瓦也。」蓋係仿效楚宮之瓦。有用吉祥文字者，如有作：「維天降靈，延年萬年，天下康寧。」十二字者，《石索》謂得之於阿房宮故基之瓦當，顯係阿房宮瓦，又有以鳥蟲書銘文：「永受嘉福」四字者（圖7-14），其銘文似秦璽，但不知係何宮之瓦。又有銘文爲：「與天無極」四字，

顯係被始皇改爲極廟之渭南信宮瓦，極廟後爲始祖廟，供奉始皇帝。又有鴻臺
瓦，上有「延年」之銘文，下作一飛鴻，乃是秦始皇二十七年作高四十丈之鴻
臺瓦，鴻臺毀於漢惠帝四年之火災。秦瓦當之大小不一，最大者蘭池宮瓦當直
徑 15.5 公分（秦尺五寸五分），衛宮瓦最大 12.5 公分（四寸五分），最小者 11
公分（四寸），極廟瓦直徑 14.8 公分，鴻臺瓦 11 公分（四寸），可見其瓦當大
小並不一致，而阿房宮筒瓦係爲 12.5cm×19.5cm（四寸五分×七寸）之大小，
其大小剛好與 12.5 公分阿房宮瓦相吻合。〔註 14〕

九、閣道

秦代附屬於宮殿建築中有一種特殊構造稱爲閣道者，如《史記・秦始皇本
紀》所謂「阿房前殿周馳爲閣道」，閣道係架木爲棚道，用以行車者，常在宮苑
中設之。其上有屋頂，雨天可以避雨，有如今日北平頤和園之長廊，馳於其
中，可觀賞花園景物，如王維詩云：「鑾輿迥出千門柳，閣道回看上苑花。」正
說明閣道之用途在於行車（圖 7-15 左）。〔註 15〕

十、複道

其用途與閣道相同，但其結構稍有不同，複道上無屋頂，故空中樓閣相
通，上下有道，故謂之「複道」，或作「復道」。閣道除架木所爲棚，道上可
行車外，棚道下地面整平鋪板亦可行車，此爲複道與閣道相異之處，如《史
記》所稱：「咸陽之旁二百里內，宮觀二百七十，複道甬道相連。」（圖 7-15
右）〔註 16〕

圖 7-15　閣道（左）、複道（右）

〔註 14〕由《金石索》原圖量出，清馮晏海（即馮集軒）編撰，德志出版社出版。

〔註 15〕見《辭海》閣道條，臺灣中華書局出版。

〔註 16〕見《史記會注考證》「複道」註，瀧川資言註（《秦始皇本紀》）。

十一、甬道

《史記・秦始皇本紀》載:「始皇二十七年,作甘泉前殿,築甬道,自咸陽屬之。」依東漢應邵云:「甬道謂於馳道外築牆,天子中行,外人不見。」故甬道實爲馳道之一種,惟爲了警蹕時安全起見,於馳道兩旁築牆,天子之輦行於其中,外人不知也,爲了安全起見,甬道外之牆其高度當不低於一丈,甬道與複道或閣道之不同點,即是甬道與馳道一樣在地面上行馳,而複道與閣道係在人爲棚道上行馳也。(圖 7-16)〔註17〕

圖 7-16 秦馳道及甬道

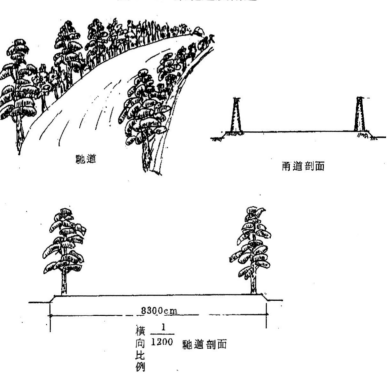

十二、平坐與勾欄

平坐乃是重簷建築中,由每層地坪出之平臺,由下一層柱頭斗栱挑出,其高度位於下層博脊之上,其支撐全賴下層斗栱之出跳,《石索》所載秦宮室已有平座與勾欄之出現,而勾欄之形式係以刻鏤之水平木扶手,下面係撐以直

〔註17〕見唐張守節《史記正義》「甬道」註(《秦始皇本紀》)。

木者，扶手之雕刻形狀係有一外框，內為交叉連續之菱形，菱形中有斑點，秦代閣道與複道之應用相當多，則勾欄之應用也可知其廣泛矣！（圖7-17甲）〔註18〕

圖7-17　秦代裝飾人物及動物

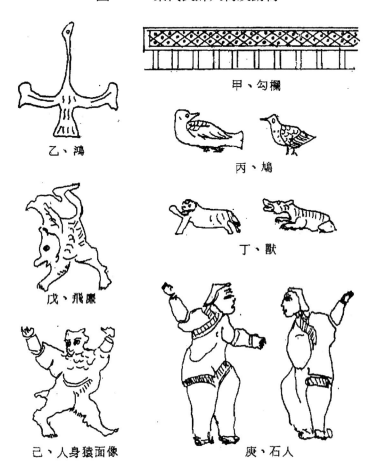

甲、勾欄

乙、鴻

丙、鳩

丁、獸

戊、飛廉

己、人身猿面像

庚、石人

十三、裝飾

《石索》所載秦宮室之裝飾圖案有幾種，大部份係用幾何圖案者，其樸直象徵秦代法家治國之嚴酷，以力士孟賁所雕之石像以承托屋頂者，與飛廉之像以承托屋頂者，均顯得雄渾有力，頗諳於力學原理，因其人像（或動物像）石柱之力的傳佈方式為一直線，故若無水平外力時（如風與地震等），僅產生軸力

〔註18〕 參見清馮晏海（馮集軒）編《金石索》，「秦之宮室」，「武梁祠刻石」。

向（Axial Load）。至於造景式之裝飾首推驪山始皇陵；其上繪以天文星宿之象，下以水銀做百川四瀆之流水，以機械讓其如流水一樣川流不息，並作五嶽九州之假山，再以明珠嵌日月之象，金銀做成鳧雁，並以玉石刻成松柏，百川四瀆充以文貝，再點人魚膏爲蠟燭，以供長明燈之用，這種動靜合一之人工造景裝飾，即使至今仍嘆爲觀止，現在建築思潮有將室外引入室內之學說，我國古人實爲開宗之濫觴。〔註19〕

圖 7-18　秦代疆域圖

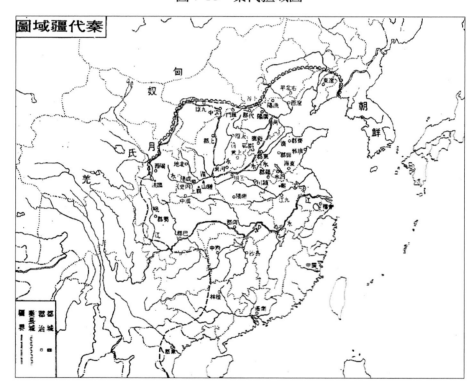

〔註19〕今日住宅（包括建築）設計之新精神，對空間組織係自內而及於外（Plan from the inside to out），其一以開敞平面（Open Plan）以迎接自然；其二注意戶外活動，如計劃陽臺、屋頂花園；其三是重視鄰近之環境（Neighborhood, Environment），參見盧毓駿著《現代建築》，中華文化出版事業委員會出版。

第八章　漢代建築

第一節　漢代歷史之回顧（206 B.C～220 A.D）

　　秦帝國之強大與統一局面在歷史上只是曇花一現，意欲世世相傳帝業以致千秋萬世之秦始皇，其帝業僅及二世而亡，漢賈誼謂：「秦以區區之地，致萬乘之權，招八州而朝同列，百有餘年矣！然後以六合爲家，殽、函爲宮，一夫作難而七廟隳，身死人手，爲天下笑者，何也？仁義不施，而攻守之勢異也。」〔註1〕誠然，周朝文武開基，以行仁義，而有八百年天下，秦不施仁義，十數年而亡；秦亡後，天下英雄奮起逐鹿，劉邦提三尺之劍，斬白蛇取義，以其知人善任，終於擊敗了強敵項羽並削平群雄，一統天下，其成功之策略，據劉邦自語云：「夫運籌策帷帳之中，決勝於千里之外，吾不如子房（即張良）。鎭國家，撫百姓，給餽饟，不絕糧道，吾不如蕭何。連百萬之軍，戰必勝，攻必取，吾不如韓信。此三者，皆人傑也，吾能用之，此吾所以取天下也。項羽有一范增而不能用，此其所以爲我擒也。」〔註2〕劉邦再統一中國，與其說其雄才大略，不如謂當時的民心不希望國家分裂，蓋因戰國時代數百年的荼毒生靈，

〔註 1〕　見賈誼《過秦論》，蕭統《文選》第五十一卷。

〔註 2〕　見司馬遷《史記》第八卷，《高祖本紀》。

攻城以戰，殺人盈城，攻地以戰，殺人盈野，如秦將武安君白起在秦趙長平之戰（260 B.C），坑埋趙卒四十萬人，項羽入秦，坑殺秦卒二十萬人於新安城南，戰爭之殘酷令人毛骨悚慄，當時民心莫不期待著統一局面，是以蒯通說韓信三分天下不入，高祖所封諸侯王如楚王韓信、梁王彭越、淮南王英布、燕王臧荼欲行割據謀反，或遭討平或遭伏誅或被廢，皆無成功之例，此乃所謂天下分久必合之道理。

高祖以後，繼位的文景皇帝，崇儉尚樸，節儉寬政，與民休息，為西漢之治世，世稱「文景之治」。這時尚有迷戀六國割據之餘孽，出於漢之同姓諸侯王，因為漢中央政府屬行集權制，為防諸侯王尾大不掉之勢，遂實行賈誼之策：「眾建諸侯而少其力，以其地分封子孫。」之削藩政策，於是吳王（高祖姪兒劉濞）聯合楚、趙、膠西、膠東、淄川、濟南七國叛變，由於民心向背，名義不正，終為大尉周亞夫所討平，這也可謂為天下民心厭戰之結果。

景弟之子漢武帝，是一位雄才大略的英明帝王，也是我國開拓疆土的英雄，當時塞外匈奴冒頓崛起，東滅東胡，西敗月氏，南併樓煩、白羊、雲中（皆在山西北部內蒙一帶），戰兵三十餘萬，全是彎弓騎兵，飄忽無常，使漢兵防不勝防。高祖曾被冒頓困於平城（山西大同），食盡援絕，最後用陳平奇計始得脫險。自此以後，漢室採用和親之計以圖苟安，呂后尚曾遭冒頓致書之辱，只得卑屈以報。是時漢並對匈奴兼採納幣之策，但邊患仍不已。到了漢武帝時代，決心報仇雪恥，以消國家大患，當時府庫經數十年的貯蓄，人馬經長時休養，已有發動反攻匈奴之餘力，因此，漢武帝於元朔二年（127 B.C），派大將軍衛青出雲中以西至隴西，擊胡之樓煩、白羊王於河南（今綏遠、甘肅一帶），斬首數千，遂取河南地，置朔方郡，重修蒙恬之防線，此時已奠定經略漠南之基礎，漢之疆域已與秦帝國相埒。元狩二年（121 B.C），武帝又命驃騎將軍霍去病以萬騎出隴西，過焉支山千餘里，擊匈奴，獲得大捷，得胡首一萬八千級，得休屠王祭天金人，金人即佛像，這是自秦始皇二十六年在隴西臨洮得五丈金人以來第二次得到佛像，也是中印交通日漸開通之證。其夏日，霍去病再以數萬騎出隴西北地二千里，擊匈奴，過居延（水名，在張掖縣）攻祈連山，匈奴降者四萬餘人，於是河西至鹽澤（今羅布泊）之匈奴肅清，武帝設立武威、張掖、酒泉、敦煌等四郡，打通了西域之道路，這是中西交通史值得大書特書之

事。至於漠北之征服，元狩四年（119 B.C），衛青、霍去病分率五萬騎左右兩路出定襄（歸綏附近）及代郡，大破單于，直抵翰海（戈壁沙漠）而還，此役使匈奴遠遁，漠南已無匈奴蹤跡。此時匈奴已疲，武帝趁此機會，西通烏孫，這個使命由偉大的探險家張騫來實行，並負聯絡大月氏王共擊匈奴之任務。

〔註3〕張騫在途中爲匈奴所拘，羈留十餘年，方得乘間脫走，先至大宛，大宛聞漢之饒財，欲通不得，見騫而喜，並爲發驛道，送張騫至康居。元光六年（129 B.C）張騫抵達大月氏，此時大月氏已佔領嬀水北岸肥沃的大夏之部份土地，且因與漢相去太遠，無意對匈奴報復。張騫又到臣屬於月氏之大夏，留此兩地年餘，終不得大月氏要領，談判不成而返。欲經羌中歸，羌亦臣屬匈奴，故復爲匈奴所得，被囚年餘，值單于死，國內亂，張騫與胡妻逃歸漢，往返計十三年。張騫對大月氏之外交使命雖未達成，但是此行卻有很大之影響：第一，由於他到大月氏、大夏、大宛、康居，而知其旁尚有五六大國，張騫將西域諸國詳細報告，使當時所知地理範圍擴大，並知有其他大國可以結盟；第二，他發現西域有不少珍奇之物品，又愛好中國財物，引起了武帝之經濟動機，累遣使者，相望於道，一年五六次至十餘次，並遠達安息（波斯），奄蔡（在今克里米亞半島），黎軒（在今埃及），〔註4〕條枝（即巴比倫 Babylonia），身毒（即印度）。一方面使者將大宛汗血馬購買帶回，或勸宛王進貢，西域通了以後，異物四面而至；這時西域原產的葡萄、苜蓿、胡麻、胡瓜、胡荽等植物相繼輸入，中國原產的李子、梨子、橙子及玫瑰花、牡丹花、茶花、杜鵑花等也輸入到西域去。第三，張騫發現由四川經雲南、緬甸，前往印度之道路，《史記》曾載張騫向武帝報告云：

> 臣在大夏時，見邛竹杖（邛州在四川）、蜀布。問曰：「安得此？」
> 大夏國人曰：「吾賈人往市之身毒。身毒在大夏東南可數千里。其俗
> 土著，大與大夏同，而卑濕暑熱云。其人民乘象以戰。其國臨大水
> 焉。」以騫度之，大夏去漢萬二千里，居漢西南。今身毒國又居大

〔註3〕其時匈奴降者言匈奴破月氏王，以其頭爲飲器，月氏遁而怨匈奴，思與共擊匈奴者，正合武帝欲滅匈奴之意。

〔註4〕犁軒又稱犁鞬，李約翰（Joseph Needham）認爲可能係亞利山大利亞（Alexandria）之節譯，可能是羅馬帝國的埃及地方。

夏東南數千里，有蜀物，此其去蜀不遠矣。〔註5〕

張騫這段話所稱漢係以長安計里程，武帝聽了這段話，深爲所動，擬由蜀通身毒，再由身毒通西域，於是發兵平定西南夷及滇國，設立牂珂郡、越巂郡、沈黎郡、文山郡與武都郡，並於滇國設置益州郡，此乃因張騫一語所引起之動機。第四點影響，就是中西陸路交通打通以後，與西域諸國交通頻繁，因此與希臘系文化（如大夏、條枝、安息、大秦、黎軒之接觸）和印度系文化（如與身毒之交通）相互交流。而我國固有藝術也就因此融會了西方藝術，尤其是印度，因地理較爲接近之故，自東漢明帝時，佛教傳入以後，印度佛教藝術的加入，使我國固有藝術融入了新血，發展爲一種獨特之風格，這乃是我中華文化具有廣大包容力之故，我國文化之融合異種文化，並非是以情感的直覺而作不分皀白一昧之吸收，而是經理智之判斷而作去蕪存精之選擇，比方，以我國建築藝術上最受外來影響的獨立建築物，寶塔之式樣，雖以覆鉢式塔加刹竿作爲原意之印度窣都婆（Stups）爲藍圖，但是卻加上中國固有臺榭閣樓之樣式，演變成具有獨特風格之寶塔樣式，這也是我固有文化吸收外來文化之特點。至於希臘系之藝術影響我國建築藝術，卻只在漢通西域以後數百年之南北朝，南北朝佛教藝術融合了希臘、波斯系所成的犍陀羅藝術（Ghandara），〔註6〕影響北朝石窟造像、雕刻、壁畫等，影響南朝卻只有出現在陵墓建築的神道（即陵闕），石獸（如天祿、辟邪），實爲波斯翼獅（Wiged Lion）等方面影響，遠不及印度佛教藝術影響之大，容後再述。

〔註5〕 見《史記》卷百二十三，《大宛列傳》。

〔註6〕 犍陀羅藝術是印度佛教藝術之一派，約當西元前二世紀盛行於印度河流域，乃因犍陀羅國而得名，約在中印度之北，北印度之南。《大唐西域記》謂：「健馱羅東西千餘里，南北八百餘里，東臨信度河（即今印度河），都城號布路沙布邏。」犍陀羅爲古來印度與希臘交通要地，印度阿育王曾遣僧於其地宏揚佛法，又曾爲據於大夏之大月氏人屬地，故以大夏和康居的希臘藝術和印度佛教藝術渾融，乃產生了犍陀羅藝術。約當我國南北朝時，隨佛教輸入我國，我國藝術頗受其影響，其藝術之表現，大部份爲宮殿廟宇之建築的風格，以及銅鐵土石雕塑之手法，其所雕塑人物像及佛像或菩薩像，雄渾豐麗，而趨重於寫實，群像各有其個體之表現，而率一中心之主體，雖是吸收印度希臘之作風，然已成一學派，稱爲希臘佛教犍陀羅學派（Graeco-Buddhist Gandhara School），自第五世紀印度受嚈噠族（匈奴之一）侵略，犍陀羅藝術從此一蹶不振。

　　武帝時，除對匈奴、西域和西南夷之撻伐外，對南越相呂嘉之抗命，令伏波將軍路博德、樓船將軍楊僕進討，於元鼎六年（111 B.C）滅南越，設置南海、合浦（以上在廣東省）、儋耳、珠崖（在今海南島）、蒼梧、鬱林（在今廣西）、交阯、九眞、日南（在今越南中北部）共九郡，由交阯刺史統監。至於在今福建省之閩越，以及浙江南部之東越，叛服無常，武帝先後發兵討平。朝鮮右渠之亂，武帝命樓船將軍楊僕、左將軍荀彘於元封二年（109 B.C）討平，設置眞番（鴨綠江上游）、臨屯（江原道）、樂浪（京畿道、平安道、黃海道）、玄菟（咸鏡南道）四郡，奄有朝鮮半島之北部。西域方面，武帝兩次征伐大宛，以取大宛汗血馬，並於大初四年（101 B.C）征服大宛。至於西域門戶之樓蘭、車師（姑師），已於元封三年（108 B.C）漢初次西征時征服。統計武帝對四夷之征伐，不但延緩了五胡亂華之時間，且爲我中華民族開拓了不少疆土，實爲我中華民族一位千載難逢的英雄帝王。

　　武帝以後，昭帝、宣帝大都係守成之主，又有賢相霍光輔政，信賞必罰，仍爲治業。尤其宣帝時，匈奴受北方丁零（今鮮卑地方，即西伯利亞之北部），東方烏桓（今黑龍江流域），西方烏孫（今哈薩克西北部）三面夾擊，其時又遭大風雪，人畜死凍殆盡，匈奴人民死亡十分之三，畜產死亡十分之五，匈奴大爲虛弱，屬國瓦解。其後五單于爭立，宣帝甘露三年，呼韓邪單于爲郅支單于所逼，款塞稱臣，郅支自知不敵，率兵西走康居（今哈薩克南部），爲西域校尉陳湯所殺，自此，解除了百餘年來北方的邊患。

　　宣帝以後，元帝與成帝，外戚得勢，尤其成帝在位二十六年，縱情於聲色，政事委於王太后之兄弟，最後政權落入王太后姪兒王莽手中，成帝亦暴斃於聲色中。王莽是一位有陰謀而善於作僞之人，早年折節恭儉，建立虛譽，雖曾一度受哀帝之罷職，但因王太后之力，於哀帝崩後，迎立九歲平帝，排除異己，準備奪取大位。平帝死，王莽立兩歲孺子嬰，由他居攝踐祚，自稱假皇帝，不久即行篡位，改國號爲新。他原想在政治上施展抱負，意行新政，但是志大才疏，食古不化，假借神權，剛愎自用，且朝令暮改，故政事一無所成。王莽除了內政失敗外，對外措施更是失策，他不准四夷稱王，盡降爲侯，如將匈奴單于改爲「降奴服于」，故北方匈奴首先入侵，繼之四域叛變，玉關外道路斷絕，東北高句麗，西南句町又內犯，於是王莽大舉對外用兵，士民塗炭，盜

賊蠹起，且漢宗室乘機而起，終於推翻了十四年的短命新王朝。

漢景帝後裔劉秀與其兄劉縯，任俠好士，志大才高，甚得人心，劉秀兄弟與綠林兵領袖共推劉玄為帝，是為更始帝。劉秀兄弟昆陽一戰，擊破王莽五十萬征討大軍，威名日高，遭更始帝猜忌，劉縯被殺，劉秀佯若無事，仍對更始表恭順，後奉命經營河北，劉秀以其開朗寬大作風，謀士鄧禹之策畫，延攬各處英雄，收服民心，奄有河北中西部，復得上谷（今察哈爾懷來）、漁陽（今河北密雲）等地援軍，聲勢大振，數年之間，擊滅邯鄲之王朗，又破銅馬之流寇，遂即位於鄗（河北高邑），改元建武，即為東漢光武帝（25），旋遷都洛陽。後更始帝入長安，部眾橫暴，為赤眉賊所殺，赤眉旋被光武所破，關中底定。光武陸續削平睢陽（河南商邱）之劉永，臨淄張步，淮南李憲，對於隗囂之據天水，俟其死亡時討平，成都公孫述也旋即敗亡，五原之盧芳亡入匈奴，河西之竇融也自行來歸，於建武十二年（36），天下復歸統一。

光武出身民間，復通儒術，目睹王莽時天下生民塗炭二十餘年，故定天下之後，即修文偃武，廣求民瘼，整飭吏治，與民休息，為矯王莽時阿諛作風，故尊崇節義，敦勵名實，一些高風亮節、宿學恬淡之士，如嚴光、卓茂、周黨均受到獎勵和優禮。光武以後之明帝（58～75）亦係守成令主。明帝八年，中國文化史發生了一件大事，據《資治通鑑》胡三省注引袁宏《漢記》云：[註7]

> 明帝夜夢金人，頂有白光，飛行殿庭，乃訪群臣，傅毅始以佛對。
> 帝乃遣郎中蔡愔等使天竺（永平八年），（愔）寫浮屠遺範，仍與沙
> 門攝摩騰、竺法蘭東還洛陽。……愔之還，以白馬負經而至，漢因
> 立白馬寺於洛城雍關西。

白馬寺為我國佛寺之濫觴，這是一件文化史大事，自此以後，中國之藝術即開始與西域接觸，並混融而創造一種嶄新之藝術。

明帝後之章帝，仍不失為治世。章帝以後東漢諸帝都是幼齡即位，演成了外戚干政之局面，幼帝長成，又連絡宦官之力消滅外戚，而新帝即位後外戚勢力復盛，演成外戚與宦官爭奪勢力之循環，敗壞遂不可收拾。除此以外，光武所優禮之儒生與大臣，目睹時政之汙亂，憤慨批評朝局，形成一個強大的輿

[註7] 見司馬光《資治通鑑》第四十五卷，「永平八年」。

論，他們固不滿外戚，尤更痛恨宦官。桓帝時，太學生領袖郭泰、賈彪擁護太尉陳蕃、司隸校尉李膺，互相標榜，宦官誣李膺養太學游士，共為部黨，誹訕朝政，大捕黨人，牽連數百人，或死或逃，後雖赦免部分黨人，然亦禁錮終身，為第一次黨錮之禍。靈帝時，竇太后臨朝，以其父竇武為大將軍，陳蕃為太傅，合謀誅宦官，反為宦官所殺，太學生罹禍者六七百人，被捕一千餘人，黨門門生、故吏、父子、兄弟、族人一律禁錮，為第二次黨錮之禍。經此兩次黨禍，人心怨恨，亡象已徵，故郭泰慟之曰：「《詩》云：人之云亡，邦國殄瘁。漢室滅矣，但未知瞻烏爰止，於誰之屋耳！」

靈帝時之宦官由於帝之顧預而更加信任，故聯合成黨，營私蓄財，魚肉百姓，百姓怨聲載道。遂至黃巾賊首以宗教迷信煽動，造成天下大亂，一發幾至不可收拾。後來雖赦免黨人，各地起勤王之師，討平黃巾賊，但元氣已傷，更走向敗亡之路。靈帝死後，少帝即位，何太后臨朝，大將軍何進謀召外兵共誅宦官，事機不密，被殺，又演成了外戚與宦官互相誅殺之歷史循環。其後，司隸校尉袁紹舉兵攻入宮中，誅殺宦官二千餘人，結束了百年來外戚與宦官之爭，演變為軍閥相攻殺之建安時代。

圖 8-1　西漢疆域圖

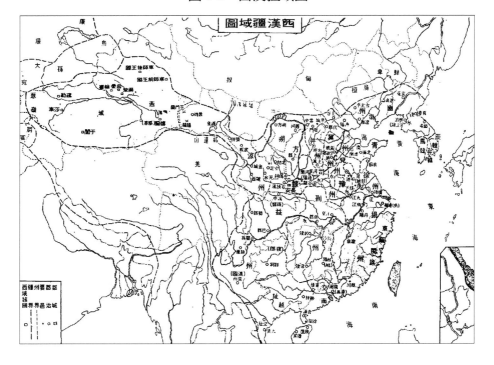

圖 8-2　東漢疆域圖

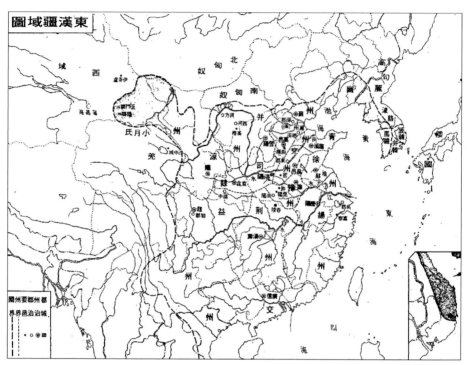

圖 8-3　洛陽城變遷圖

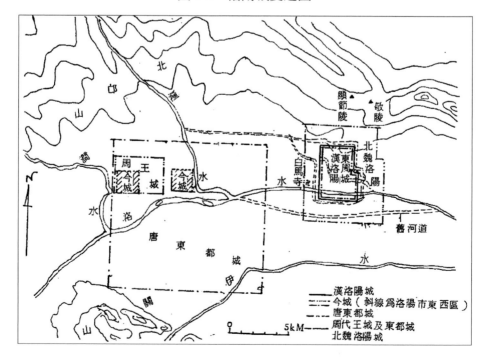

當時鎮守涼州守將董卓率兵抵洛陽，廢少帝，立獻帝劉協。董卓殘暴不仁，關東州郡皆起兵討卓，以渤海太守袁紹爲盟主。董卓擁獻帝至長安，並燒毀洛陽宮室、宗廟、居家，洛陽二百里內室屋蕩盡，無復雞犬。並盜掘東漢諸帝陵墓，及公卿以下家墓，收取珍寶，洵爲我國建築史上第三次浩劫，與赤眉賊焚燒西漢長安宮如出一轍，均爲建築史上之罪人。董卓至長安，因過於暴虐，司徒王允離間其義子呂布而殺之，允復爲卓將李催所殺，長安大亂，獻帝逃回洛陽，此時東漢已名存實亡。建安二十五年中，爲軍閥互相攻伐，及爭奪勢力範圍之混亂局面。自勢力最大袁紹被曹操擊敗於官渡，北方次第爲曹操所平；而孫堅父子得袁術之助，經營江東；其後曹操大軍南下，欲剪滅孫權及劉備勢力，赤壁一戰，曹操大敗，劉備以所得荊州向巴蜀發展，遂奠定三國鼎立局面。漢獻帝旋爲曹丕所篡，東漢亡。

第二節　兩漢之都城計畫

漢高祖初本欲都洛陽，感於劉敬之言：「秦地被山帶河，四塞以爲固，卒然有急，百萬之眾可具也。因秦之故，資甚美膏腴之地，此所謂天府者也。陛下入關而都之，山東雖亂，秦之故地可全而有也。夫與人鬥，不搤其亢，拊其背，未能全其勝也。」被山帶河，四塞以固，可動百萬之兵，此爲國防因素之優越，因秦故資，土地膏腴，天府之國，此爲經濟因素之優越。前者，國防地理學稱爲「地位價值」，後者稱爲「空間價值」。〔註8〕長安具有此二種優越之特點。高祖聽此言後大受感動，即日車駕西都關中之長安，其地在渭水之南岸，爲渭河平原中心，南有終南山，北有龍首原，其地因地肥人少，漢初興，高祖徙齊諸田氏，楚之昭、屈、景氏，韓趙燕之王族後代及豪傑首富居於長安，共十餘萬口，爲賦稅及國防之保障。高祖一生戎馬，無暇營建長安城，僅於高祖七年（200 B.C）修建長樂宮，八年營作未央宮之前殿、武庫、太倉、東闕、北闕等殿闕而已，長安城之建築完成於漢惠帝時。

依《漢書》記載，漢惠帝元年（194 B.C）春正月開始築城，至惠帝五年（190 B.C）秋九月長安城全部竣工，歷四年八個月始完成，其中以惠帝三年春

〔註8〕見盧毓駿著《都市計劃學》第四章第三節，城市之盛衰與控制。

以及五年春各發動長安六百里內男女十四萬五千人築城，歷三十日而罷，若惠帝元年春第一次及五年秋九月第四次築城所動用民工以第二及第三次之一半計，則築長安城共動用民工一千三百萬人工以上，不可謂不浩大矣！

　　長安城據《三輔黃圖》記載，周圍共六十五里，高三丈五尺，下闊一丈五尺，上闊九尺，雉高三坂（六尺），以漢尺化爲今尺，〔註9〕則城周計三十二公里，高 9.68 公尺，下闊 4.14 公尺，上闊計 2.48 公尺，雉高 1.66 公尺，若城牆兩邊均勻梭分，則其斜度約爲十二比一（直比橫），城的形狀，城南爲南斗形，北爲北斗形，故稱長安爲「斗城」（圖 8-4）。城牆係採掘龍首山黃土，經版築之後，其堅硬如石一般，城之外有護城河，環繞城牆一周，護城河深爲二丈（5.53 公尺），寬爲三丈（8.3 公尺），跨越護城河上建有石橋十六座，其橋

圖 8-4　漢長安城

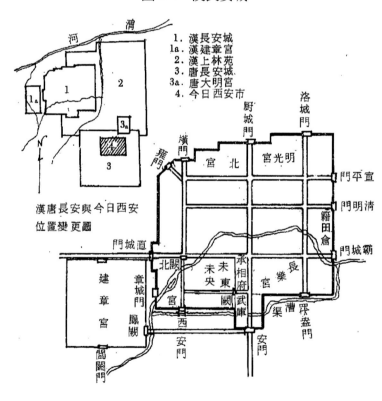

1. 漢長安城
1a. 漢建章宮
2. 漢上林苑
3. 唐長安城
3a. 唐大明宮
4. 今日西安市

漢唐長安與今日西安
位置變更圖

〔註 9〕　見吳洛著《中國度量衡史》第十五表，中國歷代尺之長度標準變遷表，商務印書館出版。該表一漢尺等於 27.65 公分，一漢里以 1,800 漢尺計，則等於今尺：一漢里＝1,800 漢尺＝0.2765m×1,800＝497.7m＝0.4977km。

之中線與街之軸線相合，橋寬各六丈（16.6 公尺），比今日跨越臺北淡水河之中興橋寬 2.6 公尺。

至於長安城面積，《三輔黃圖》引《漢舊儀》曰：「長安城中經緯各長三十二里十八步，地九百七十三頃。」經緯爲東西與南北直線長，以此計，則約爲十六公里，但總計城周才三十二公里，則其所言之經緯當係指東西兩面之南北直線總和及南北兩面之東西直線總和而計，其理甚明；面積有九百七十三頃，以漢頃每頃約今六百六十三平方公尺〔註10〕計，則漢長安城面積計算如下：

漢長安面積＝973×663＝647,099 平方公尺≒64.7 平方公里

其面積約與未改院轄市前之臺北市面積相若，在上古時代，有這麼大城市可謂大矣，但漢武帝仍以爲太小，其營作建章宮時，即置於未央宮西面之長安城外，以增大其範圍。

至於長安城內之佈置，依《漢舊儀》記載，有八街九陌、三宮、九府、三廟、十二門、九市、十六橋，閭里一百六十，今依《三輔黃圖》記載，分述如下：

長安之城門共計有十二處，每面三門，共計十二門，東面由北而南，依次是宣平、清明、霸城三門；南面由東而西，依次爲覆盎、安、西安三門；西面由北而南，依次爲雍、直城、章城三門；北面由東而西，依次爲洛城、廚城、橫三門。每座城門上有城樓，城樓高以城牆連雉堞高四丈一尺推測，則至少五丈以上（約十四公尺），當係重簷之層樓，其下面基礎亦以版築之黃土爲之，相當堅硬，如已發掘之宣平門基址（圖8-5），即是如此，城門洞之寬度，若照《三輔決錄》所稱「十二門三塗洞闢」而言，則每一門樓當有三個門洞，每門洞有四軌，則每一門樓共有十二軌，每軌八尺，門樓寬計九十

圖 8-5 漢代長安城宣平門遺蹟

六尺，此即張衡《西京賦》所云：「城郭之制，則旁開三門，參塗夷庭，方軌十二。」之本意也；再者，每門洞四軌，則爲三十二公尺（7.6 公尺），則城門每扇爲 3.8 公尺，門環有用銅龍做成門鈸，如直城門，城門內有候門，爲守門者開閉休息之用。

長安城內之八街九陌，街指南北向街道，陌指東西向街道。街道之名有香室街、夕陰街、尚冠前街、華陽街、章臺街、藁街以及太常街等，惟其正確位置已不可考，僅知洛城門至覆盎門之大街，長達十三里二百一十步（相當六公里五百二十八公尺），又知通達每座城門之大街，均分爲三車道，進城由右，出城由左，車從中央，並以金椎（即柯木）等林木作爲分向行道樹，此乃成周城遺制，即《水經注》所云：「凡此諸門，皆通達九逵，三塗洞開，隱以金椎，周以林木，左出右入，爲往來之徑，行者升降，有上下之別」。〔註11〕

至於長安之九市與閭里，由街、陌及大道所劃分，班固《西都賦》曾精彩描寫其市坊盛況如下：

> 街衢洞達，閭閻且千，九市開場，貨別隧分。人不得顧，車不得旋，
> 闐城溢郭，旁流百廛，紅塵四合，煙雲相連。〔註12〕

長安九市以安門對廚城門大道作爲劃分，六市在道西，三市在道東，凡四里一市，每市面積各方二百六十六步（相當 19.4 公頃）。市之名有東市、西市、柳市。各市建有旗亭樓，以察商賈貨財買賣貿易之事。旗亭樓皆重屋層樓，且有五層樓者。各市有市牆圍繞，稱爲「闤」，市牆有門供買賣者出入之用，稱爲「闠」，此即張衡《西京賦》所云：「廓開九市，通闤帶闠，旗亭五重，俯察百隧。」隧爲市中肆道。旗亭樓下有令署，爲管理市場之官員。

至於長安閭里有一百六十，各閭里有門稱爲閭，長安閭里有宣明里、建陽里、昌陰里、尚冠里、修城里、黃棘里、北煥里、南平里、大昌里、戚里。尚冠里臨尚冠街，戚里爲漢外戚居處。各閭里之居室櫛比，門巷脩直，所謂廛里端直，甍宇齊平，構成了長安整齊美麗之天空線。

長安除市與閭里外，最重要建築即是漢宮闕。長安城內，南有長樂宮、未央宮，北有明光宮、桂宮、北宮，五大宮殿。連繫宮殿之間或爲馳道或爲閣道，

〔註11〕 同註 10。

〔註12〕 見《昭明文選》，班固《西都賦》。

使長安城內宮殿構成一組龐大宮室集團，這也是阿房宮建築之遺意。

　　長安人口據《漢書·地理志》記載，漢平帝元始二年（公元二年）達六十八萬餘人，除居住於城內者外，尚有衛星城市十一，即新豐、船司空、藍田、華陰、鄭、湖、下邽、南陵奉明、霸陵、杜陵，屬於京兆尹都尉管轄，若合左馮翊、右扶風，合稱爲三輔。三輔爲漢近畿之地，即今渭河平原地區，可謂大長安都會區域，三輔都會區在西元二年約有二百五十萬人，爲我國最早大都會計劃區。漢代首都計劃之特色爲於長安四周漢帝王陵墓邊徙置豪富游俠遷居陵旁，每陵皆達萬戶至數萬戶，一方面可以抽稅捐供奉陵邑祭祀之用，一方面可使長安城內奸詐之徒遁形，又可將郡國財富集中於京城，以收強幹弱枝之效。而陵旁漸漸成爲熱鬧之市鎮，例如公元二年，高祖長陵邑達十八萬人，武帝茂陵邑達二十七萬七千人，其他如惠帝安陵、景帝陽陵、昭帝平陵皆達十數萬人口，而文帝霸陵、宣帝杜陵、文帝母薄姬南陵皆有數萬人口，其中長陵、茂陵、安陵、陽陵、平陵最繁榮，合稱「五陵」。這種城市之產生，係出於帝王之強制命令而造成，吾師盧毓駿稱此種城市爲專制典型城市，或帝王城市。〔註13〕

　　依漢畫像石──函谷關東門（在河南省靈寶縣西南）城門及馬車等題材之描寫，可推想長安城門之制度。該畫像石所描寫之函谷關共有三道出入口，每出入口各有二門扇，每門扇上均有獸環，門扇上有遮雨屋頂。其上又建兩棟三層城樓，城樓平面爲方形，往上而逐漸縮小其平面，下兩層建有平座及欄杆，最上一層屋頂爲四注式廡殿頂，廡殿正脊上各棲一隻銅製鳳凰，其比例頗大，相當於廡殿之高度，由此可知建章宮鳳闕屋頂上脊之銅鳳狀。各門相距約爲出入口寬之一半，城樓支柱係置於出入口兩旁之壁上，窗牖成方孔形（圖8-6）。

　　東漢洛陽城之首都計劃如下：

　　當長安毀於王莽之亂與赤眉之亂，宮室與宗廟殘破，光武帝入幸洛陽南宮，遂以洛陽爲都。

　　洛陽爲成周舊都，周召初營，東周遷都於此，當時居於天下之中，周敬王大築成周城，爲洛陽城之先身。光武所都之洛陽，據晉陸機《洛陽記》云其形勢之險固爲「左成皋，右函谷，前有伊闕，後背盟津。」洛陽城之計劃，係以

〔註13〕見盧毓駿著《都市計劃學》第五章，都市型式。

圖 8-6　函谷關東門（漢畫像石）

南北兩宮爲重心，兩宮相去七里（約 3.1 公里），並作有蓋複道相連，北宮有闕
稱爲北闕，南宮之闕稱爲武闕，各百餘尺，故《古詩十九首》云：「兩宮遙相
望，雙闕巨餘尺。」共有十二城門，南面有四門，由東起依次爲開陽門、平城
門、宣陽門、津陽門，其中平城門居正南，北對南宮之朱雀門。東面三門，由
北而南，依次爲上東門、中東門、旄門，其中上東門即《古詩十九首》：「驅車
上東門，遙望郭北墓。」之上東門。西面三門，由北而南，依次爲上西門、雍
門、廣陽門。北面僅二門，東爲穀門，西爲夏門。此爲洛陽城制。

　　至於洛陽城內之街道，劃分爲二十四街，每街有一亭，以供守望。街有長
壽街、萬歲街、銅駝街、土馬街之名，其實際位置無可攷，惟萬歲街當指皇帝
之御街而言，吾人推想，通過南北兩宮朱雀與玄武門之街當爲萬歲街。銅駝街
因有兩具九尺高之銅駝夾峙街之東西面而得名。街亭名有萬歲亭、千秋亭、東
陽亭、清明亭、西明亭、芳林亭、建春亭、奉常亭、廣世亭、昌益亭、東明亭、
孝敬亭、德宮亭等，其亭位置處於街之頭，以指示街之名。

　　洛陽市廛有三，城中有大市，名金市，城南有南市，城東有馬市。光武帝
懲前漢之失，崇尙節儉，抑工商之淫業，興農桑之盛務，女織男耕，器用陶匏
粗器，服尙素玄（黑白）之服，賤奇麗，捐金於山，沈珠於淵，故工商百業未
若前漢之發達，市廛僅販賣日常用品，與長安九市開場，貨別隧分，差別有若
天淵。

洛陽之大小，依《後漢書注》爲長方形城，其南北長九里一百步（東漢每里約合今日 415 公尺，約 3,873 公尺），東西寬爲六里十一步（約 2,504 公尺），面積爲 970 公頃，在今日洛陽市東約十餘公里，尚存有洛陽古城壁，惟南側已淪於洛水。至於澗水東，水西之王城，在東漢爲河南縣城，典籍載其城方爲七百二十丈（周尺量度，則爲 1,443 公尺），在當時爲河南尹所轄，其東門爲鼎門，西門爲梁門，北門爲乾祭門，在當時亦爲首都附近一大衛星城市，如臺北市之與三重市略同（參見圖 8-3）。

第三節　兩漢之宮殿建築

皇家宮闕在我國建築史佔一個很重要地位，蓋以其立承先啓後之地位，奠定並發展我國宮殿建築之特殊風格。宮殿建築雖以始皇所建阿房宮開其先河，但秦帝國壽命短暫，漢實發揚光大之，其所發展之建築風格，已改變三代以來的古樸作風而進展於壯麗作風，此點可由《史記・高祖本紀》所記載蕭何建造未央宮前殿時，與漢高祖之對話而知之：〔註14〕

> （高祖）八年，高祖擊韓王信餘反寇於東垣。蕭丞相營作未央宮，立東闕、北闕、前殿、武庫、太倉。高祖還，見宮闕壯甚，怒，謂蕭何曰：「天下匈匈苦戰數歲，成敗未可知，是何治宮室過度也？」蕭何曰：「天下方未定，故可因遂就宮室。且夫天子以四海爲家，非壯麗無以重威，且無令後世有以加也。」高祖乃說。

由這段對話，就可知身經百戰，走遍天下四方，且曾目睹秦阿房宮之漢高祖，尚以爲未央宮壯麗過度，可見秦漢以來宮室建築已趨於壯大與華麗。

一、長安之宮殿建築

（一）未央宮（圖 8-7）

漢高祖八年（199 B.C），令蕭何營作未央宮，蕭何斬龍首山而營之，此即採掘龍首山之堅硬黃土做爲建材，並在龍首山上立玄武闕爲北闕，東立蒼龍闕爲東闕，建前殿於龍首山之頭部。前殿之制度，據《三輔黃圖》記載，東西五

〔註14〕見司馬遷《史記》卷八，《高祖本紀》。

圖 8-7　未央宮闕想像圖

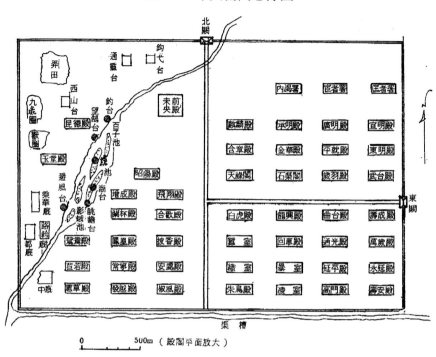

十丈（一百三十八公尺），深五十丈（一百三十八公尺），高三十五丈（96.6 公
尺），因宮係疏山爲臺殿，不假版築，故其高度係加上龍首山本身出平地的高
度，據《水經注》云：「龍首山長六十餘里，頭臨渭水，尾達樊川，頭高二十
丈，尾漸下，高五六丈。」〔註15〕前殿在龍首山頭部，其高度如扣除龍首山本
身高度而計，則未央宮前殿實際高度爲十五丈（即 41.5 公尺），其面積爲
19,044 平方公尺，較現存我國第一大殿，北平太和殿（面積 2,240m²，高度爲
33m）更爲高大雄偉。前殿在高祖時草創，裝修從簡，至武帝時大加整修，《三
輔黃圖》載武帝裝修前殿狀況云：「至孝武以木蘭爲棼橑，文杏爲樑柱，金鋪玉
戶，華榱璧璫，雕楹玉磶，重軒鏤檻，青瑣丹墀，左城右平，黃金爲壁帶，間
以和氏珍玉，風至其聲玲瓏也。」其意就是：以木蘭做的棟桁及屋橑，以文杏
木做成樑柱，以銅做的門鈸，以雕玉裝飾門面，有刻花之屋橑以及裁玉做爲橡
桷，有雕刻之楹柱，和玉雕刻的門枕以納楹柱，門檻亦經刻鏤，而共有三重之
樓板，以青漆畫連環之瑣文於門緣，以丹漆階前墀石，左階是人行階級御路，

〔註15〕見北魏酈道元《水經注・渭水》。

右階是馬車行的蹊蹊，以黃金爲壁帶，再以珍玉塡於其間，風一吹動椽桷之鈴，發出了玲瓏鏗鏘之聲。未央宮前殿爲三重簷之建築，所謂「重軒三階」即是。其楹柱、大門皆漆紅色，屋頂瓦亦係本色之赤瓦，故《西都賦》所謂：「豐冠山之朱堂。」再以《西都賦》：「列棼橑以布翼，荷棟桴而高驤。」而言，前殿之屋頂爲廡殿式屋頂。至於前殿內殿之梁，彩畫有七色長虹；藻井飾有倒置之荷花，藻井中有紅花交互參差之圖案；楣梁並畫成雲氣之形，此即《西京賦》所謂：「亘雄虹之長梁，結棼橑以相接。帶倒茄於藻井，披紅葩之狎獵。……繡栭雲楣。」未央宮前殿裝飾既如此之華麗，遠望之，則：「發五色之渥彩，光燦朗以景彰。」

構成未央宮前殿，有以下諸室：（參見圖 8-8、8-9）

1. 宣室：爲未央宮前殿之正室，爲布政教之堂，在前殿北部，壁大謂瑄，宣室者大室也。

2. 溫室：武帝所立，冬日用以取暖，據《西京雜記》記載溫室之保溫取暖設備謂：「溫室以椒塗壁，被之文繡，香桂爲柱，設火齊屛風，以鴻羽爲帳，規地以罽賓氍毹。」火齊爲南方產之紅寶石，罽賓氍毹即今之波斯地毯，以椒和泥塗壁，取其溫而芳，以此種保暖設備，雖無暖氣（heating），但冬日可保寒氣不入，似無疑問。亦位於前殿之北半。

3. 延清室：亦稱清涼殿，夏居之有清涼之感，亦處前殿之北。嘗貯冬日之冰於地下，至中夏之日，地皆含霜。其設備有玉石之床，其石文如

圖 8-8　宋人筆下之未央宮昭陽殿

圖 8-9　未央宮前殿平面圖

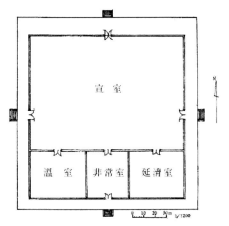

錦，想係大理石之類，並以紫琉璃爲帳，以紫玉爲盤承冰置於室內，以減收熱量，並以玉晶（如水晶）爲盤，盛冰其上，置於膝前，有此設備，雖無冷氣，但亦近似矣，武帝夏日常在此室避暑。

4. 非常室：非常居之室，可能爲緊急避難之室，其帷幕有組綬之裝飾。

除前殿外，未央宮有以下諸殿：

1. 宣明殿：在未央前殿東西，日出以宣黎明，取其義而名之。

2. 廣明殿：在未央前殿東西，以處東承廣大光明而得名。

3. 昆德殿：在未央前殿西面。

4. 玉堂殿：在未央前殿西面，以玉石裝飾門窗。

5. 麒麟殿：爲藏秘書之書庫，揚雄曾在此殿校書，又爲燕飲之所，在未央前殿南面。

6. 朱鳥殿：其殿之屋頂上有朱鳥之裝飾，亦在未央前殿南面。

7. 龍輿殿：在未央前殿之南，有昇龍之彩畫。

8. 含章殿：在未央前殿之南。

 以上諸殿，密邇未央前殿，如眾星之拱北辰。

9. 金華殿：爲漢帝王求學讀書處。

10. 承明殿：爲著述之所，即《西都賦》所謂：「內有承明蓋作之庭」。

11. 武臺殿：爲帝王練武之所。

12. 鉤弋殿：先爲武帝妃鉤弋夫人所居，後遷於鉤弋宮。

13. 壽成殿

14. 萬歲殿

15. 永延殿

16. 壽安殿

17. 平就殿

18. 宣德殿

19. 東明殿

20. 回車殿

21. 回車殿

22. 白虎殿：在未央宮西面，以正西方之神。

23. 曲臺殿

24. 通光殿

25. 延年殿：其屋頂有「延年益壽」瓦當之銘文。

26. 高門殿：其殿有自阿房宮移至此之金人。

27. 石渠閣：在未央殿北，為蕭何所造，藏高祖入關以來所得秦之圖書，至漢成帝以後，在此藏秘書，所謂石渠閣秘笈即是。石渠閣下有鑿磨山石成渠，以流山水，若御溝狀，故謂為「石渠」。

28. 天祿閣：在未央大殿北，亦為藏典籍之所，為漢劉向、劉歆父子校書處，其閣有天祿石獸。

至於後宮后妃之居，則有掖庭與椒房二區，其中共分十四小殿：

1. 昭陽殿：為漢後宮中最華麗者，其裝飾之華麗，可由《西京雜記》記載得知：「趙飛燕女弟（即妹妹）居昭陽殿，中庭彤朱，而殿上丹漆，砌皆銅沓，黃金塗，白玉階，壁帶往往為黃金釭，含藍田璧，明球翠羽飾之。上設九金龍，皆銜九子金鈴，五色流蘇，帶以綠文紫綬，金銀花鑷。每好風日，幡旄光影，照耀一殿，鈴鑷之聲，驚動左右。中設木畫屏風，文如蜘蛛絲縷，玉几玉牀，白象牙簟，綠熊席，席毛長二尺餘，人眠而擁毛自蔽，望之不能見，坐則沒膝，其中雜熏諸香，一坐此席，餘香百日不歇。」昭陽殿因裝飾琳瑯滿目，故《西都賦》謂其內部：「牆不露彩，屋不呈材。」其彩畫裝飾則為：「襄以藻繡，文以朱綠。」其內照明則為：「流懸黎之夜光，綴隨珠以為燭。」階級以白玉做成，以黃金做為走道，並以彤朱漆粉刷中庭及殿上。昭陽殿為漢成帝與趙飛燕姐妹佚樂之處。

2. 飛翔殿：後宮第二區。

3. 增成殿：後宮第三區。班婕妤所居。

4. 合歡殿：後宮第四區。

5. 蘭林殿：後宮第五區。

6. 披香殿：後宮第六區。

7. 鳳凰殿：後宮第七區。

8. 鴛鴦殿：在後宮第八區。

9. 安處殿：在後宮第九區。

10. 常寧殿：在後宮第十區。

11. 芷若殿：在後宮第十一區。

12. 椒風殿：哀帝董昭儀所居。在後宮第十二區。

13. 發越殿：在後宮第十二區。

14. 蕙草殿：在後宮第十四區。

以上係未央宮殿閣，以下述其未央宮之池及臺榭：

1. 滄池：在未央宮中，池水頗深，故成天蒼之色，號爲滄池。

2. 百子池：爲漢帝王三月上巳修禊以祓妖邪所在，其岸上有彫房可下圍棋，爲高祖與戚姬作樂所。

3. 影娥池：在未央後宮，武帝鑿開，用以玩月，其旁有望鵠臺以眺月，影入池中，使宮人乘舟弄月影，如印嫦娥之影，號爲影娥池，望鵠臺亦名爲眺蟾臺。

4. 琳池：昭帝始元元年（86 B.C），鑿琳池，廣千步（約 2,760 平方公尺），東引太液池之水，池中植分枝荷，一莖四葉，狀如駢蓋（雙馬車蓋），日照則葉低蔭根莖，若葵之衛足，名曰低光荷。其實如玄珠，可以飾佩，花葉難萎，芬馥之氣，徹十餘里，蓮子食之令人口氣常香，益脈治病，宮人貴之，每遊燕出入，必皆含嚼，或剪以爲衣，或折以障日，以爲戲弄。此種大若駢蓋之蓮，或係南方之王蓮？以文梓爲船，木蘭爲拖（即船舵），刻飛燕翔鷁，飾於船首，隨風輕漾，畢景忘歸，並起商臺於池上。

5. 鶴池：養白鶴於其上。

6. 冰池：引聖女泉水爲池。

7. 盤池

未央宮附屬之室，如下：

1. 織室：在未央後宮，分爲東西織室，爲宮人織作文繡郊廟禮服之處，以令史轄之。

2. 暴室：在織室旁，爲掖庭織作染練之署，並以暴曬令乾之場所。

3. 凌室：在未央宮中，爲藏冰之冷藏房，掘竇窖以藏，以周官凌人職掌藏

冰爲例，在大祭祀飲食則供冰。

至於未央宮之馬廄，有下列諸處：

1. 路廄：亦稱未央大廄，掌宮中輿馬。

2. 長樂廄：掌長樂宮乘馬。

3. 乘華廄

4. 都廄

5. 中廄：皇后車馬所在。

至於未央宮之臺，有下列諸處：

1. 果臺

2. 東山臺

3. 西山臺

4. 鉤弋臺：紀念鉤弋夫人而築。

5. 通靈臺：鉤弋夫人賜死，後武帝思之，欲通其幽靈而築臺，故名爲通靈臺。

6. 釣臺

7. 眺蟾臺：在影娥池畔。

8. 望鵠臺

9. 桂臺：在琳池南畔，用以望遠。

10. 商臺：在琳池中。

11. 避風臺：用以避風。

此外，未央宮有動物園如下：

1. 漢獸圈：養有熊。

2. 九圈：以有九豬而得名。

未央宮亦有田畝一處如下：

1. 弄田：爲天子所戲弄之田，或燕遊之田。

未央宮之宦署如下：

1. 內謁者署：掌宮中步帳之藝物，屬於少府管轄。

2. 金馬門宦者署：武帝以大宛馬鑄銅像立於署門前。

至於未央宮之門闕見於典籍如下：

1. 金馬門：有武帝所鑄大宛馬銅像而得名。

2. 青鎖門：以青漆畫瑣文於門戶之邊緣而得名。

3. 石渠門：內有承明殿及石渠閣。

總計未央宮有臺、殿、閣、池、廄、室、門闕近二百，據《西京雜記》之記載，其數目與未央宮之總面積如下：

未央宮周迴二十二里九十五步五尺（《三輔黃圖》云未央宮周迴二十八里），街道周圍七十里，臺殿四十三，其三十二在外，其十一在後宮，池十三，山六，池一山一亦在後宮，門闕凡九十五。

《西京雜記》為西漢末劉歆所著，較《三輔黃圖》為早，當較可信，但劉歆所稱臺殿可能係殿閣，山六可能係臺六。

總計，未央宮之周圍約十一公里一百零八公尺，而宮內街道總長達三十五公里，有門闕九十五，可謂千門萬戶矣！我國宮殿建築除宮殿外，尚將風景、庭園佈置於其中，這就是講求景觀與居室合一的景觀設計（Land scape Design）之先河。

此外未央宮有武庫一所，蕭何所造，用以貯藏兵器，後改珍藏寶物，如高祖三尺劍、孔子履等。

（二）長樂宮

原為秦之興樂宮，未毀於項羽之火，高祖七年，修繕完竣。其周圍共二十里（約十公里），略小於未央宮，漢高祖常居於此，後為太后所居，其內容如下：

其臺殿如下：

1. 長樂前殿：為長樂宮之正殿，也是最大之殿，東西四十九丈七尺，兩杼（即兩翼室南北長）中三十五丈，深（包括兩翼室東西寬）十二丈，以此，亦較未央前殿略小，即東西長 137.4 公尺，南北寬（含翼室）96.8 公尺，深度均為 33.2 公尺，面積達 8,784 平方公尺。

2. 臨華殿：在長樂前殿後，武帝建，毀於漢成帝承始四年（13 B.C）之火災。

3. 神仙殿

4. 長信殿：亦稱長信宮，在長樂宮西面，后宮在西，主秋之象，秋主信，故稱爲長信殿。

5. 長秋殿：亦爲太后所居。

6. 永壽殿：爲太后所居。

7. 永寧殿：爲太后所居。

長樂宮池沼有二：

1. 魚池：爲養魚池沼。

2. 酒池：秦始皇造，漢武帝嘗行舟於池中，酒池北有臺，可從上觀牛飲者，飲以鐵盃作容器，以誇羌胡之族。

長樂宮有鐘鼓室一處，爲呂后殺韓信之處，置有鐘與鼓，當係暮鼓晨鐘報時之用。有東闕一處，通霸城門。

西漢宮室未毀於赤眉時，僅未央宮被王莽叛軍朱弟、張魚所燒，故更始帝西入長安亦居於長樂宮，等到赤眉賊一亂，長安宮室俱成焦土，實爲痛心。

（三）建章宮

其興建之原因，乃是因柏梁臺被火焚毀，漢武帝聽了粵巫勇之的話：「粵地有火災時，就新建大廈以厭勝火祥。」於是武帝於太初元年（104 B.C），開始營建建章宮，至太始四年（93 B.C），共歷十一年始完成。建章宮位置在未央宮西面之長安城外，並在未央與建章兩宮之間，跨城池作飛閣以相通，即《西都賦》所謂：「輦道邐倚以正東，橫西洫而絕金墉。」亦即《西京賦》所謂：「凌輦道而超西墉，揳建章而聯外屬。」正像是今日跨淡水堤防與淡水河連接延平區與三重市之臺北大橋。以長安城牆加上雉堞高度四丈一尺而言，則此飛閣在跨越長安城高度最起碼需在 11.3 公尺以上，興建這樣高之閣道誠屬不易，幸而當時已發明井幹樓架構法，〔註16〕方解決了這個難題。

〔註16〕　井幹架構法，係以井幹構成水平與垂直結構之主體並加以重複組織而成。以此，則井幹式結構成井字形或如井上之木欄，其基本結構（Base Structure）稱爲井幹桁架（井 truss），係以縱橫各二木構成井字形，作爲平面構架，再以四角垂直方向組立四柱，再組立一井幹構架，柱子再接續一直往上，以此種結構法，順序施工，則百尺之樓可指日成功，惟因其未使用斜撐材，以致由於地震與暴風所產生之水平應力作用時，較易產生變形（deformation）而倒塌。

　　建章宮所以建於長安城外，乃是因為城中之建築物日多，已無龐大空地可以足用，故選於未央宮旁之長安章城門外。建章宮之制度，據《史記・孝武本紀》云：「作建章宮，度為千門萬戶。前殿度高未央。其東則鳳闕，高二十餘丈。其西則唐中，數十里虎圈。其北治大池，漸臺高二十餘丈，名曰泰液池，中有蓬萊、方丈、瀛州、壺梁、象海中神山龜魚之屬。其南有玉堂、璧門、大鳥之屬，乃立神明臺、井幹樓，度五十餘丈，輦道相屬焉。」今再以《三輔黃圖》之記載，說明建章宮之配置情形：

　　建章宮周圍二十餘里（約十公里），其正南之門謂閶闔門，為建章宮之正門，高二十五丈，北門稱為北闕門，其高亦二十五丈。其實，兩門實際高度僅十三丈（因據《史記索隱》引《漢武故事》云玉堂基與未央前殿等，位於距地十二丈之龍首山），亦即約三十六公尺高。東門為鳳凰闕，簡稱鳳闕，其高亦為二十五丈（實高十三丈，約三十六公尺），其闕為圓形，故又稱圓闕，即《西京賦》所謂：「圓闕聳以造天，若雙碣之相望。」鳳闕屋頂攢尖上安有銅鳳凰一雙，高丈餘，故號為鳳闕。鳳闕上可望遠，立於闕上，可以識出風從何處來，故亦稱「別風闕」，又因巍峨高聳，故又稱「嶕嶢闕」，長安民俗稱為貞女樓。鳳闕至東漢末猶存，漢末繁欽之《建章鳳闕賦》曰：「秦漢規模，廓然毀泯，惟建章鳳闕，巍然獨存」，〔註17〕再以該賦之文辭以推測鳳闕制度：〔註18〕

　　　　築隻鳳之崇闕……上規圓以穹隆，下矩折而繩直，長楹森以餅停，

　　　　修栒揭以舒翼，象元圜之層樓……抗神鳳以甄甍……

由此可知，鳳闕上圓下方，其屋頂為圓錐攢尖頂，其屋頂最高處，裝一欲飛翔狀之銅鳳凰，《西都賦》云：「鳳騫翥於甍標。」可以證明。下為矩形平面，如周代明堂建築方式相同，只不過更高且有鳳凰裝飾而已，屋頂以栒梁與飛橡挑出壁外，即修栒揭以舒翼。

　　至於建章宮內部配置如下：

　　1. 玉堂殿：在建章宮南面，有璧門三層，臺高三十丈（若扣臺基高十二丈，則實高十八丈，約四十公尺），內殿十二間，階陛皆以玉舖砌，各樓屋

―――――――――――――――

〔註17〕見酈道元《水經注・渭水》。

〔註18〕是《古今圖書集成・考工典》第四十九卷，「宮殿選句」之四。

之橡首，皆以璧玉嵌之，故號爲「璧門」。鑄銅鳳五丈，飾以黃金，嵌樓於正脊上，此即《史記》所謂玉堂、璧門，大鳥之屬，亦即《西都賦》所謂：「設璧門之鳳闕，上觚稜而棲金爵。」觚稜者屋脊也。玉堂殿之銅鳳正對鳳闕之銅鳳，故古歌云：「長安城西有雙闕，上有雙銅雀，一鳴五穀生，再鳴五穀熟。」玉堂殿即是建章前殿，其高度與未央前殿相若（實差五丈），故謂度高未央。《西都賦》謂：「正殿崔嵬，層構厥高，臨乎未央。」《三輔黃圖》謂玉堂殿之銅鳳，下有轉樞，可以隨風飛翔，則爲建築活動裝飾物之濫觴。

2. 駘蕩殿：取春時景物駘蕩，溢滿宮中，其屋頂是反宇飛簷式，故「流景內照，引曜日月」。

3. 馺娑殿：馺娑爲馬行疾，一日之內遍於宮中而得名，其屋頂曲線正如駘蕩殿。在駘蕩殿之後。

4. 枍詣殿：以林木茂盛稱爲「枍詣」，取其名，而示宮中林木繁茂，在駘蕩殿之旁。

5. 天梁殿：謂梁木有天一般高，指宮中之高而取名，在枍詣殿之後。

6. 奇寶殿：四夷所貢之珍寶，火浣布（石棉），切玉刀（可能係剛玉或鑽石做成），巨象，大雀（或者指駝鳥），師子（獅子），宮馬，充塞其中，集博物於一殿。

7. 鼓簧殿：在建章宮西北。爲樂器及樂人居處，採《詩經》鼓瑟吹簧而得名。

8. 鷫鸘殿：指宮高峻深遠而取名。

9. 桔桀殿：爲高峻深遠貌，稱爲桔桀，建章宮以此而取名。

10. 睽罦殿：指宮高峻而深遠而取名。

11. 庨豁殿：指建章宮高峻而深遠而取名。

12. 唐中殿：在建章宮之西，其庭可受萬人，以人立所需面積爲 0.3 平方公尺計，則唐中殿至少有三千平方公尺之面積。

13. 疏圃殿：以其下可見稀疏之園圃而得名。

14. 銅柱殿：以其殿中有銅柱而取名，銅柱之用，始於秦宮，如荊軻刺秦王，中銅柱。

15. 函德殿：以其包函廣大德性而得名。

建章宮共有二十六殿，僅以上殿名見於典籍記載。

建章宮亦有獸園，即虎圈，綿延數十里，在建章宮西面唐中池畔，因奇寶殿有獅子、巨象、駝鳥等係偶然放置參觀性質，大部份時間亦係養在獸園中。

建章宮之臺樓大部份為漢武帝所造，其用途大都是武帝本人想長生不死，聽方士之言而造。純粹為景觀而造則有下列各臺：

1. 涼風臺：在建章宮北面，《關輔記》云：「建章宮北作涼風臺積木為樓。」以此，則涼風臺與井幹樓之結構相同，積木為樓，其實為井幹結構之運用；登其臺上覺得涼風襲襲，故取名為涼風臺。

2. 漸臺：在建章宮北之太液池中，《史記》載其高二十餘丈，若此，則漸臺高達二十七公尺（《三輔黃圖》載漸臺之高十丈，是漸臺已扣除龍首山基之實高），與鳳闕亦相伯仲矣！其臺因位於池中，為水所浸潤，故號為漸臺，此臺為純粹眺遠觀光之臺榭。

3. 避風臺：在太液池中，為漢成帝與趙飛燕結裾避風之處，為漢成帝所造。

建章宮臺榭中武帝用為求仙候神的臺樓如下，這些臺樓因為欲與神仙交通，且神仙好樓居，登其臺可以望仙氣神山，故其臺具有高大之特點，如下列：

4. 神明臺：在建章宮西面，與鳳闕對峙，依《史記》載其高度五十餘丈（除基高十二丈，計實高三十八丈，一百零五公尺），以其臺高可居神明而得名。臺上有九室，各居九天道士一百人，與井幹樓以輦道相連。輦道上有曲閣，連閣皆以罘罳，彩畫以雲氣為獸之裝飾。神明臺邊，有承露盤，有銅仙人，舒掌以捧銅盤玉杯，以承雲表之靈露，為方士建議武帝以露與玉屑內服以求仙。〔註19〕長安承露盤共三處，一處在柏梁臺邊，一處在通天臺邊，一處在神明臺邊。神明臺邊之仙人承露盤其大七圍，則銅盤直徑為3.8公尺，承露盤全高二十七丈（實高十五丈，約三十一

〔註19〕 見《三輔黃圖》引《廟記說》，又張衡《西京賦》也提及此事，其辭云：「於是采少君之端信，庶樂大之貞固，立脩莖之仙掌，承雲表之清露，屑瓊蕊以朝飱，必性命之可度。」

公尺），則立承露盤之金莖（即銅柱）高有二十九公尺。〔註20〕神明臺承露銅盤在三國時代魏明帝景初元年（237）移置洛陽，銅盤折，聲聞數十里。〔註21〕神明臺有複道東上城後至桂宮。

5. 柏梁臺：漢武帝元鼎二年起造柏梁臺（115 B.C），柏梁臺不在建章宮，而在長安城北闕內，一稱在未央宮北闕內，〔註22〕因柏梁臺之興亡與建章宮之營作有甚大關係，故吾人在此敘明之。柏梁臺係以香柏爲梁，其香聞十里，故取名爲柏梁臺，爲漢武帝與群臣和詩之處。其旁亦建有銅柱高二十丈（實高八丈，二十二公尺），仙人銅製，高約一人高，雙掌伸高承盤，全高二公尺，故銅柱實高二十公尺，其盤周爲七圍，直徑亦3.8 公尺。銅柱與承露仙人掌係二根並立，以相對峙，班固《西都賦》歌詠此盤：

> 抗仙掌以承露，擢雙立之金莖。

金莖即銅柱，張衡《西京賦》亦歌之云：

> 立脩莖之仙掌，承雲表之清露。

柏梁臺於漢武帝太初元年（104 B.C）冬十一月火災焚毀，距元鼎二年興建共十一年。雖銅柱承露盤未毀，但是這一件事對武帝內心刺激很大，他爲了這件事，在甘泉宮開御前會議，大臣公孫卿奏稱：「古時黃帝建青露臺，剛完工十二日，即被火燒毀，於是黃帝更興明庭宮。」明庭宮在甘泉（今陝西淳化縣甘泉山），方士建議在甘泉建立新宮殿，其中廣東籍方士勇之建議奏稱：「廣東地區風俗如有火災燒屋，則必另起大廈，來厭勝五行。」漢武帝接受他的意見，興建建章宮，這是建章宮興建之來龍去脈。

6. 井幹樓：在建章宮南，與神明臺相對，高達五十丈（實高三十八丈，一

〔註20〕承露銅盤大七圍：一抱爲圍，七圍則七抱，每抱爲兩臂之伸直長度，其長度約等於身高，我國人身高平均約爲 1.7 公尺，七圍共 11.7 公尺，化爲直徑，則銅盤直徑＝11.9÷3.14＝3.79m≒3.8m。

〔註21〕見司馬光《資治通鑑》第七十三卷，《魏記》五，世祖明皇帝中之下。

〔註22〕見《古今圖書集成・考工典》第一一二卷，臺部彙考二之九引《陝西通志》西安府。

百零五公尺），與神明臺同高，因其太高，故《西都賦》有：「攀井幹而
未半，目眴轉而意迷」之感。井幹樓係以井幹架構法〔註23〕構造，是我
國興建超高層建築的一項重大技術突破，以後我國著名高樓如北魏洛
陽之永寧寺塔，莫非是利用此結構原理，利用井幹結構使結構力的分
析由井字桁架（井 truss）而傳遞至柱子，累達於基礎上，再配合斗栱之
應用，挑出各層之屋簷，由外表視之，如一碩大角柱高聳天空蒼穹之
中，蔚為奇觀。井幹樓每層以 3.5 公尺計，則約為三十層，《西京賦》
云：「井幹壘而百層」，實為跨大之辭，該賦並有一辭言其結構：「跱遊
極於浮柱，結重巒以相承。」浮柱即侏儒柱，重巒即重重斗栱，可見斗
栱應用亦極廣矣！

圖 8-10　井幹架構圖

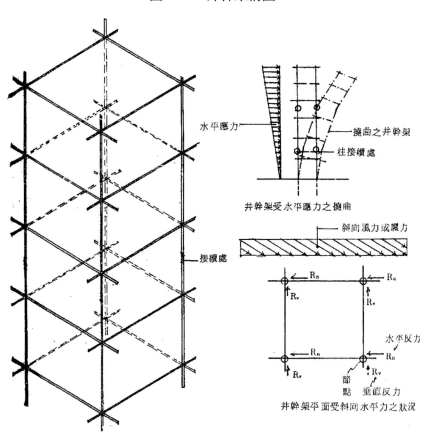

〔註23〕同註15。

至於建章宮之池沼有二，今敘如下：

1. 唐中池：在建章宮西唐中殿旁，亦在太液池之南，周圍達二十里（約十公里），其池畔有虎圈數十里，飼養著代表西方之獸——老虎。

2. 太液池：在建章宮北面，亦名泰液池，泰液之意爲其池浸潤範圍廣闊。太液池位於宮北，以象北海。太液池中起三山，以象海中之瀛洲、蓬萊、方丈等三仙山，並刻金石爲魚龍、奇禽、異獸之屬。中有石魚長二丈，高五尺，置於北岸。西岸有石龜三隻，長六尺。太液池面積有千頃（約合二千七百公頃），〔註24〕日沒時，見太陽落於此池中，故曰：「日出暘谷，浴於咸池」，可見其範圍之大，故《西京賦》云：「清淵洋洋，神出�奕」。其池畔栽種露草、神木、名花（如芙蓉）之草木。池中有漸臺，高二十餘丈。成帝與趙飛燕嬉戲於太液池時，以沙棠木爲舟，以雲母飾於鷁首，號稱雲舟，命佽飛之士（有勇力，身手敏捷之士）以金鎖（銅鉤）纜雲舟於波上，又刻大桐木爲虬龍，彫飾如眞，夾雲舟而行，並以紫桂爲柂枻，互相結裾於池上之避風臺。

（四）北宮

以在長安城內未央宮北而得名，爲漢高祖草創，漢武帝增修之，有下列諸殿構成：

1. 北宮前殿：廣五十步（八十三公尺），內有珠簾玉戶，裝飾華麗，一如桂宮。

2. 壽宮：亦名神仙宮，在北宮內，內有郊祀用的羽旗，設供具，以禮神君，神君來則肅然風聲，帷帳皆動，此皆武帝求仙之所爲。

3. 明光殿：亦稱明光宮，武帝太初四年（101 B.C）秋天興建，在長樂宮後面（北面），南與長樂宮相連屬，有飛閣輦路相連長樂宮，可供避暑之用。飛閣逕北通桂宮。據《三輔黃圖》載：「武帝求仙，起明光宮，發燕趙美女二千人充之。」能居二千人之宮殿，以每人十平方公尺面積計，則明光殿面積至少二萬平方公尺以上。明光殿之裝修，依典籍記載，皆金玉珠璣爲簾箔，處處明月珠，金陛玉階，晝夜光明。〔註25〕

〔註24〕依《三輔黃圖》引《三秦記》文。

〔註25〕同註24。

4. 太子宮：常為太子所居，其內有觀畫堂，畫堂有華麗之彩畫。

5. 桂宮：在北宮之西面，東隔廚城門大道與明光宮相鄰，有閣道與明光宮相通，並有複道經西轉南與神明臺相聯屬，周圍十餘里（五公里）。其內殿，設有七寶牀、雜寶案、廁寶屏風、列寶帳等四寶，時人稱桂宮為四寶宮。為漢武帝太初四年建。從宮中西上城至建章神明臺複道，亦稱紫房複道，以象列宿環紫宮也。

高祖所草創北宮前殿係在未央宮之北，而漢武所增建桂宮、明光宮，亦皆在長樂宮及未央宮之北，或在長安城之北，北宮範圍擴大，但名稱不變。

（五）甘泉宮

本秦之離宮，《史記・秦始皇本紀》云：「二十七年，作甘泉前殿，築甬道，自咸陽屬之。」此即甘泉宮興建之由來，秦二世胡亥增建之，稱為林光宮，宮周圍十餘里。此宮因在雲陽縣（今陝西省淳化縣西北之甘泉山），故又稱甘泉宮，或雲陽宮。漢武帝建元年間（140 B.C～135 B.C）增廣之，周圍達十九里（9.5 公里），並作石闕、封巒、鳷鵲觀於宮垣內。武帝元狩二年（131 B.C），又治甘泉宮，中作臺室，畫天、地、泰一（太乙）之神，並置祭具於其內。又於元封二年（109 B.C）作甘泉通天臺、延壽觀，更置甘泉前殿，廣諸宮室。是年六月，甘泉前殿邊房之中，生有九莖連葉之靈芝，芝金色，綠葉朱實，夜有光，乃作《芝房歌》，於是下詔：「甘泉防生芝九莖，赦天下，毋有復作。」於是甘泉宮之興建告一段落。

甘泉宮由下述臺、殿組成：

1. 甘泉前殿：秦始皇所作，武帝又改建之，又稱紫殿。雕文勝刻鏤，黼黻，並以玉飾之。甘泉前殿，揚雄之《甘泉賦》曾歌頌之：

> 前殿崔巍兮，和氏瓏玲。炕浮柱之飛榱兮，神莫莫而扶傾。閌閬閬其廖廓兮，似紫宮之崢嶸。……擊薄櫨而將榮……排玉戶而揚金鋪兮……璇題玉英，㫰蜿蟉嶊之中。

由此，因浮柱（侏儒柱）與飛榱（飛橼）之應用，吾人知其殿必有出簷與反宇；由薄櫨（即斗栱）之應用，吾人知其出簷必甚深遠；由屋上榮（即博風）之應用，吾人更知甘泉前殿為歇山式屋頂；排戶及金鋪，表

示其門戶飾以玉，門上有銅製花，花中作紐環，用以穿鎖，並以龍蛇等
獸作舖首以銜環；吾人又知其彩畫椽皆飾以璇玉（璇題玉英），刻鏤有
蟺、蜎、蠖之蟲形。

2. 長定宮：甘泉中一離宮，為廢后之冷宮，如漢成帝許皇后廢處於此宮。

3. 棠梨宮：或作棠黎宮。即《甘泉賦》所云：「度三巒兮偈棠梨，天閫決
　　兮地垠開。」在甘泉苑垣外。

5. 竹宮：甘泉祠宮，天子居中，以竹為宮，去泰一壇三里，武帝曾登通天
　　臺候神人，見有大流星下降，則舉烽火，就竹宮而望拜，可見是有特殊
　　之用途。

6. 陽靈宮：《甘泉賦》所謂「相與齊乎陽靈之宮」，亦有甘泉祭神之宮。

7. 頌祇堂：歌頌地祇之堂，亦為甘泉祭地神處，其上建有光耀之長旗。

8. 圜丘：原傳為黃帝祭天處，後為武帝所增修，設一太一壇，凡三層，五
　　帝壇居其下，各如其方。《甘泉賦》詠之曰：「崇崇圜丘，隆隱天兮，登
　　降剟施，嬋埢垣兮，增宮參差，駢嵯峨兮。」增宮即重垣，即圜邊之小
　　牆，即墠。立於圜丘上，距長安城雖三百里，亦可清晰望見城中。

9. 迎風館：武帝元封二年作（109 B.C），登其樓有四方之風迎面吹來，故
　　曰迎風館。

10. 露寒館：登其上，迎霜露之寒。

11. 儲胥館：《漢書・揚雄傳》：「木擁搶桑，以供儲胥。」可能為將所射獵
　　獲得之動物，儲藏以待需要之館。

以上三館均建於高崗，即《西京賦》所謂：「既新作於迎風，增露寒與儲
胥，託喬基於山崗，直墆霓以高居。」

12. 益壽館：為武帝所建，以候神之用。

13. 延壽館：亦為武帝所建以候神，益壽、延壽兩館相鄰。

14. 通天臺：武帝元封二年（109 B.C）乃作通天臺，置祠於其下，用以招
　　來神仙之屬。通天者，謂此臺高通於天也，臺高三十丈（八十三公
　　尺），因建於甘泉山，故《漢武故事》謂其去地百餘丈，望雲雨皆在臺
　　下，並能望見長安城，此乃武帝聽方士言仙人好樓居而建立候天神之
　　臺，亦供郊祭太乙時登臨之用。通天臺之高聳，揚雄《甘泉賦》曾形

容如下：

> 廼望通天之繹繹，下陰潛以慘懍兮，上洪紛而相錯，直嶢嶢
> 以造天兮，厥高慶而不可乎彌度，……洪臺崛其獨出兮，椒北
> 極之嶵嶵，列宿廼施於上榮兮，日月纏經於椼棖。

上榮即薄風，其上可見二十八宿之遍佈天空，日月經過屋簷（椼棖）
邊繞過，可見其高。

通天臺邊有承露盤仙人掌以擎玉杯，以承雲表之露，此即《西京賦》
云：「通天訬以竦峙，徑百常而莖擢。上瓣華以交紛，下刻陗其若削。」
百常為二百尋（一千六百尺）此蓋以通天臺金莖露盤建於山上，才如
此高。以斗栱之累跦視若交紛之瓣華，下段隱於雲山之間，若削去半
截。可惜在漢昭帝元鳳年間（80 B.C～73 B.C），通天臺自毀（可能係
失火或地震或風力），椽桷皆化為龍鳳從風雨中飛去，大概椽桷皆彫
有龍鳳之飾。〔註26〕通天臺一名候神臺，又名望仙臺，因其為候神望
仙之用（如圖 8-11）。

據《三輔黃圖》補遺引《隋書》載有通天臺之制度如下述：

> 通天臺，徑九丈，法乾：以九覆六，高八十一尺，法黃鐘九
> 九之數：二十八柱，象二十八宿：堂高三尺，土堦三等，法
> 三統：堂四向五色，法四時五行：殿門去殿七十二步，法五
> 行所行（日數）：門堂長四丈，取太室三之二，垣高無蔽目之
> 照，牆六尺，其外倍之。殿垣方，在水內，法地陰也：水四
> 周于外，象四海：圓，法陽也：水闊二十四丈，象二十四氣：
> 水內徑三丈。應覲禮經。

以此記載，則通天臺之臺基高三尺（83 公分），有夯土之階三級，每級
二十八公分，象法三代建正朔之月，臺基為四方形，上有青、白、赤、
黑、黃等五色土築成，臺內之門堂長為四丈（11 公尺），為門堂內太室
之三分之二，則太室長六丈（16.6 公尺），通天臺平面為圓，直徑九丈

〔註26〕 依《三輔故事》：「臺自毀，椽桷皆化為龍鳳，隨風飛去。」推斷通天臺可能係遭
溫帶暴風雨（Storm）而被刮毀。

（九尺為誤，二十五公尺），象法〈乾卦〉，以九覆六，雖其內殿太室長六丈，而通天臺高度八十一尺（23 公尺），這個高度可能較合理。其窗牖高六尺（166 公分），室內牆高在眼高（六尺）以下，殿外牆方形，其高一丈二尺，有圓水繞於殿牆外，其水寬二十四丈（66 公尺），以象四海環地，其寬象二十四氣，這是以天文地理取法建築之例。

至於甘泉之苑圍，極為龐大，由長安緣山谷馳道而行，至雲陽三百八十一里，西入扶風。周圍五里四十里（270 公里），比上林苑略大。苑中起宮、臺、殿、閣百餘所。有仙人觀、石闕觀、封巒觀、鳷鵲觀等苑遊觀。其內有槐樹，為數百年木，即所謂「玉樹青蔥」也。

<p style="text-align:center">圖 8-11　通天臺平面及承露盤想像</p>

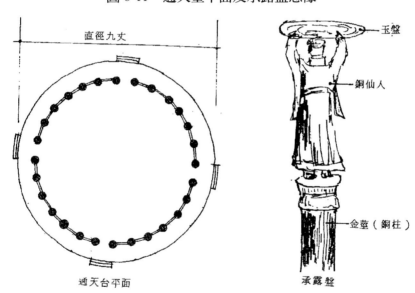

（六）上林苑內宮殿

漢宮除上述宮殿外，尚有些分佈在上林苑內如下：

1. 昭臺宮：在上林苑中，為廢后之冷宮。

2. 宜春宮：在長安城東南，本秦之離宮。

3. 扶荔宮：在上林苑中，武帝元鼎六年（111 B.C）破南越，建扶荔宮，以植所得奇花異木，有菖蒲、山薑、甘蕉、留求子、桂花、密香、指甲花、龍眼、荔枝、檳榔、橄欖、千歲子、甘橘等數百枝植於此，惟因氣候不

宜，少有活者。

4. 犬臺宮：在上林苑中，有鬥犬之臺。

5. 長門宮：爲漢離宮，在長安城南，漢武帝陳皇后善妒，被別居於此。近未央宮之蘭臺。在正殿，東廂，西廂及中庭，爲一四合院建築，登高可望未央之曲臺，其結構爲：「羅丰茸之游樹兮，離樓梧而相撐，施瑰木之櫨櫨兮，委參差以槺梁。」其裝飾爲：「木蘭爲榱，文杏爲梁，金舖玉戶。」其砌磚形狀爲：「緻錯石之瓴甓兮，象瑇瑁之文章。」其彩畫爲：「五色炫以相曜。」其室內帷簾爲：「張羅綺之幔帷兮，垂楚組之連綱。」〔註27〕

6. 儲元宮：在長安城西之上林苑中，爲外戚所居。

7. 葡萄宮：在上林苑西，種有張騫自西域帶回之葡萄而得名，哀帝元壽二年（1 B.C），匈奴單于來朝，曾居此。

8. 五柞宮：上林苑中，內有五柞樹而得名，中有青梧觀，在五柞宮之西，亦有三梧桐樹，梧桐樹下有石麒麟二隻，頭高一丈三尺，有一隻前左足折斷，折處有赤如血，故係由血石刻成，爲始皇驪山冢之遺物。

9. 宣曲宮：在昆明池西，宣帝在此度曲調音而得名。

10. 屬玉觀：在右扶風，屬玉水鳥似鵁鶄而得名，屬玉又似鴨，頸長，赤目，紫羽，此觀養有此鳥。

11. 長楊宮：本秦之離宮，至漢修飾之，以備行幸，宮中有垂楊數畝而得名。有射熊觀，爲秦漢時遊獵之所，天子登觀以眺遠及校獵。

12. 集寧臺：在上林西偏之華陰縣界中，爲漢武帝候仙人茅濛、魯女生、衛叔卿所築之臺，其旁有集仙宮、存仙殿、望仙觀、存神殿等望仙候神之臺，歲時祭祀。

13. 龍淵宮：漢武帝元光三年（132 B.C），黃河決堤於濮陽，武帝發十萬人救決河，乃起龍淵宮，在長安城西，其上作銅飛龍以厭勝之。

　　統計漢畿內有千里。內外宮館一百四十五所，秦離宮有二百所，武帝往往修復之，亦即班固《西都賦》所云：「前乘秦嶺，後越九嵕，東薄河華，西涉岐

〔註27〕 參見蕭統《文選》第十六卷，司馬相如之《長門賦》一首並序，丰茸爲侏儒柱，櫨櫨爲斗栱，瓴甓爲甎。

雍，宮館所歷，百有餘區。」可見漢代宮闕之龐大，漢有此種成就，純賴大漢帝國強盛，國力充沛所至。

二、梁睢陽城

為梁孝王所建，梁孝王為文帝次子，文帝十二年（168 B.C），封為梁王。景帝時，七國之亂，梁孝王城守睢陽（今河南省商邱縣）以拒吳、楚諸國，有功，且孝王為景帝之弟，受竇太后之寵愛，故所得梁國，土地膏腴地。其地，北至泰山，西至高陽（河南省陳留縣）共有四十餘城。天子賜其旌旗，出警入蹕，千乘萬騎，東西馳獵，擬比天子。且藏珍聚寶，招延天下豪傑卿士，後因驕得罪，雖蒙赦免，鬱鬱而終。他曾築東苑，方三百里，增廣睢陽城七十里（三十五公里），大於長安城周，並大治宮室，為複道，自宮連屬於平臺三十餘里。今分述如下：

睢陽城在睢水之北，方七十里，其東門謂左陽門，並自左陽門築複道連三十里外之平臺，南門謂盧門，其城內之宮殿，臺閣如下：

（一）曜華宮

梁孝王好營宮室、苑囿。曜華宮在睢陽城東，諸宮觀相連，延亙數十里。宮內築有兔園，內有百靈山，有膚寸石、落猿巖、栖龍岫，此處即謝惠連《雪賦》所云：「梁王不樂，遊於兔園。」之處。又有雁池，池間有鶴州鳧渚，雁停鷖棲之處，園內珍奇怪獸畢有，梁王日與宮人賓客釣弋其中。

（二）平臺

梁孝王所築，在睢陽城東三十里，有複道與左陽門相聯屬，為離宮所在，寬廣而不極高。〔註28〕

（三）蠡臺

在睢陽城南，盧門附近。當臺全盛時，樓閣與雲霞齊平，為梁孝王所築，因迴道似蠡，故曰蠡臺。酈道元認為蠡臺即春秋時代宋景公虎圈之臺。〔註29〕此臺秀廣，巍然獨立。故《南都賦》謂曰：「惟彼蠡臺，在城之西，勢千仞而崛

〔註28〕 參見酈道元《水經注・睢水》引如淳說。
〔註29〕 同註28，但為酈道元自己之意見。

起，豈終日之可躋。」〔註30〕

（四）清冷臺

在睢陽城西北，爲梁孝王所築，又稱清涼臺，或涼馬臺，因其東有曲池，池別有兩釣臺，可以涼馬休息，故名之。

（五）雀臺

蠡臺之東，或睢陽城之東北，置雀之臺。

（六）吹臺

在雀臺之東，爲梁王吹笙之臺，《水經注》謂其基陛階礎仍在，惟今蹟亦不尋。

（七）東苑

方三百里（一百五十公里），以上諸臺閣皆在其中，爲梁孝王弋獵遊觀之處。

三、魯曲阜宮殿

魯恭王劉餘爲漢景帝程姬子，於漢景帝前三年（154 B.C）由淮陽王進封魯王，因魯爲大國之故。其爲人也，好治宮室、苑囿、動物，《西京雜記》云：「好鬭雞鴨及鵝雁，並養孔雀及鵁鶄。」〔註31〕

魯恭王曾建造一所著名之宮殿，名曰靈光殿，而壞孔子舊宅，聞鐘磬琴瑟之聲，遂不敢壞，但於壁中得古文經傳，包括《古文尚書》、《禮記》、《孝經》、《論語》凡數十篇，爲我國經學史上最重大之發現。今依後漢王延壽《魯靈光殿賦》而考證其制度如下：

依《魯靈光殿賦》的記載，靈光殿是按魯僖公基兆而營建，吾人在「春秋建築史」一章已提到魯僖公興太學而作泮宮，並修魯始祖姜嫄之廟——閟宮，靈光殿即兆基於此處。據《水經注》〔註32〕之記載，孔廟東南五百步（約一公

〔註30〕 參見《古今圖書集成・考工典》第一百十二卷，《臺部彙考》二之七《歸德府》。

〔註31〕 鵁鶄，屬於涉禽鳥類，頭頸皆赤褐色，體面上多白，胸背上有稀疏毛，稱爲蓑毛，雜有綠色，喙長腳高，翼常八九寸，產於我國南部，又名鴓鳥，或茭雞。

〔註32〕 參見酈道元《水經注・泗水》。

里），有雙石闕，爲靈光殿南闕，南闕正北百餘步，有靈光殿基址，靈光殿之東
南即泮宮。

　　靈光殿所擇方位與地理，即所謂：「據坤靈之寶勢，承蒼昊之純殷，包陰陽
之變化，含元氣之烟熅。」其配合天文之星象：「承明堂於少陽，昭列顯於奎
（宿）之分野，配紫微而爲輔，乃立靈光之祕殿。」這是古人蓋屋必擇吉安宅，
必象天文地理，以便：「神靈扶其棟宇，歷千載而彌堅，永安寧以祉福，長與大
漢而久存。」（參見圖 8-12）

圖 8-12　魯靈光殿平面想像圖

　　靈光殿之平面佈置，以靈光大殿爲中心，大殿東西二十四丈（66.4 公尺），
南北寬十二丈（33.2 公尺）。其大殿後東面有東序，西面有西廂，其寬四丈（十
一公尺），長十六丈（44.2 公尺）。別舍（包括旋室與洞房）在兩廂之北，東西
長亦爲二十四丈，寬四丈。宮之西面有陽榭樓，東面有浴池，方四十許步（4,400
平方公尺）。中有釣臺，方十步（270 平方公尺）。臺之基岸，皆爲石砌，引水
流入浴池。浴池畔有漸臺，爲九層高樓，連屬各殿、臺、樓之間，以馳道聯
之。馳道環繞宮殿一週，其外有高大的宮牆，周行數里，環繞整個宮殿，故仰
不見天日。宮之正門稱爲高門，可容二車並入，則高門寬約二丈（二軌十六尺

加餘裕，5.5 公尺），宮南有雙石闕，列於宮門左右，此即《魯靈光殿賦》所謂：「朱闕巖巖而雙立。」這是靈光殿配置大概。〔註33〕

至於靈光殿本身各建築細部及結構如下：

（一）臺基

臺基高丈餘（約三公尺），〔註34〕四周以石砌而成，並有一太階升至大殿，（原文為「乃歷乎太階以造其堂」），臺階約十五級（參見圖8-13）。

圖 8-13　魯靈光殿之磚

日人於民國二十一年盜掘所發現者，（左）滴水磚 36cm×36cm 及其乳狀突起高 9.0cm，直徑約 4.5cm。（右）文磚 36cm×36cm，兩磚為鋪地坪之用。

（二）門戶

宮門外門戶甚大，寬約 5.5 公尺以上，可容雙車齊入。殿門較小，用銅飾門，稱為金扇。

（三）窗

有天窗以照明，其檻櫺且雕鏤，即所謂：「天窗綺疎。」

（四）梁架

樑柱皆紅，即為「丹柱」，飛梁彎曲如虹，稱為「虹梁」，即所謂：「丹柱歙赩」、「萬栱叢倚」、「飛梁虹指」、「蓬蓬騰湊」而「浮柱岧嶢以星懸」，此即梁上之侏儒柱；侏儒柱旁以斜柱撐槫，以抗剪力，亦即賦辭所謂：「枝掌杈枒而斜據」，枝掌即斜柱，其梁架為一般宮殿之步架，其最可注意者為枝掌之應用，除撐槫外，並將屋頂椽之壓力傳佈於梁或枋上，並有固定上下兩架梁之作用。

〔註33〕 同註32。

〔註34〕 同註32。

此種斜梁至宋元之梁架尚用之，﹝註35﹞至明清時代，斗栱用途退化，枝橕業已罕見。

（五）斗栱

漢代斗栱式樣雄渾出奇，《魯靈光殿賦》載其狀況：「層櫨礴佹以岌峩，曲栭要紹而環句，芝栭攢羅以戢孴，枝掌杈枒而斜據，傍夭蟜以橫出，互黝糾而搏負。」「雲栱藻梲，……白鹿子蜺於欂櫨。」其中櫨、欂櫨、栭、栱均爲坐斗，而「曲栭」者實栱也。依此記載，吾人知魯靈光殿斗栱已用得多而出奇，至於斗栱上之彩畫，也淋漓盡緻，斗上有畫成雲形之「雲栱」，有畫珍奇動物如白鹿子蜺於欂櫨（即斗上）。

（六）屋宇

所謂：「偓佹雲起，嶔崟離樓」，以及「飛梁偃蹇，蓬蓬騰湊」，實爲反宇也，而其椽桷之裝飾則爲：「駢密石與琅玕，齊玉瑱與璧英」和「龍桷彫鏤，因木生姿。」則簷椽與飛簷椽首刻成龍飾，與通天臺者相同。

（七）藻井

天花藻井以方，稱爲方井，內刻鏤圓淵凹入，倒置荷花，如《魯靈光殿賦》所云：「圓淵方井，反植荷蕖，發秀吐榮，菡萏披敷，綠房紫菂，窟竉垂珠。」荷花邊有垂珠飾。

（八）彩畫

有各材之彩畫與壁畫，斗栱彩畫已如前述，楹柱粉朱，即「丹柱歙赩」。梁上繪飛禽走獸，奔虎、虬龍、蜿蟺、朱鳥；椽桷繪以虵、蝘、蚖、猨狖、玄熊；楣繪以蟠螭；棟檁繪以狡兔跧伏、神仙玉女。魯靈光殿之壁畫最爲著名，英人席爾柯（Arnold, Silock）評其壁畫具有成熟之技巧，盡古拙之特徵。﹝註36﹞《魯靈光殿賦》原文如下：

> 圖畫天地，品類群生。雜物奇怪，山神海靈。寫載其狀，託之丹青。
> 千變萬化，事各繆形。隨色象類，曲得其情。上紀開闢，遂古之初。

﹝註35﹞ 見李誡《營造法式》第三十一卷。

﹝註36﹞ 見席氏所著《中國美術史導論》（Introduction to Chinese Art and History）第四章《西漢繪畫》，王德昭譯，正中書局出版。

五龍比翼，人皇九頭。伏羲鱗身，女媧蛇軀。鴻荒樸略，厥狀睢盱。

煥炳可觀，黃帝唐虞。軒冕以庸，衣裳有殊。下及三后，淫妃亂主。

忠臣孝子，烈士貞女。賢遇成敗，靡不載敘。

由這段文章，可知其壁畫題材之廣闊，色彩之運用，以及氣韻之表達，已臻爐火純青之地步。

（九）平座

又稱閣道，靈光殿之平座巍高，且有勾欄於其兩旁，平座支柱當係井幹架，上鋪梁板，可供車行，亦可人行。如賦文所云：「飛陛揭孽，緣雲上征，中坐垂景，頻視流星。」勾欄為：「長塗升降，軒檻曼延。」極言平座有昇降坡度，而非絕平如水也。

靈光殿至漢末猶存，東漢末年王文壽，曾親見其建築，並以二十歲英年作了《魯靈光殿賦》，此時靈光殿已是歷經三百年滄桑之古屋了，可惜毀於晉末胡亂。北魏太和年間（477～503）酈道元至其地僅有尚存之遺基而已〔註37〕；然吾人可由王文壽這篇傳頌千古之文章，揣摩其建築遺制之概略。

四、東漢洛陽都城與宮闕

關於洛陽宮殿最大者為南北二宮，其次為永安離宮，今分述其制度如下：（參見圖8-14）

（一）南宮

南臨洛水，西漢時已有之，《史記・高祖本紀》曾載漢高祖置酒洛陽南宮，至東漢時始增廣之。南宮之南門為朱雀闕，北門為玄武闕，東門為蒼龍闕，西門為白虎闕。在朱雀闕之左右有左右掖門，這是宮南之偏門。其他在各殿前各有殿門，以下將南宮諸殿分述如下：

1. 卻非殿：光武帝入洛陽，居於此殿，自朱雀闕經司馬門、端門、卻非門等四重門後，即達卻非殿，為南宮正殿。
2. 崇德殿：在卻非殿後，北經章臺門內，即至崇德殿。
3. 中德殿：在崇德殿北。

〔註37〕同註32。

圖 8-14　東漢洛陽城內之南宮與北宮（據元《河南志》圖）

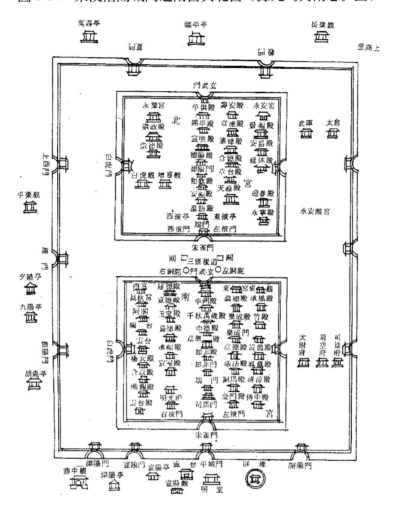

4. 千秋萬歲殿：在中德殿北。

5. 平朔殿：在千秋萬歲殿北，居於南宮最北面，以平定朔方郡而得名。

6. 金馬殿：在南宮左掖門內。殿門為金馬門。

7. 銅馬殿：在金馬殿北，有銅製駿馬而得名。

8. 敬法殿：在銅馬殿北。殿門為敬法門。有東西廂。

9. 章德殿：在敬法殿北。

10. 樂成殿：在章德殿南樂成門內，東漢靈帝中平二年（185）焚於火。

11. 溫德殿：在樂成殿北。

12. 東宮：依《漢舊儀》：「皇帝居東宮，皇后居西宮」。南宮之東宮在溫德

殿北。

13. 侍中盧：在南宮東南角隅。

14. 清涼殿：在侍中盧北，其作用與未央宮清涼室同，爲東漢諸帝夏日避暑之用。

15. 鳳凰殿：在清涼殿北，有銅鳳凰裝飾於層頂。

16. 黃龍殿：在鳳凰殿北，東對蒼龍門，有黃龍盤柱飾而得名。

17. 壽安殿：在黃龍殿北。

18. 竹殿：在壽安殿北，以竹爲殿，爲便殿。

19. 承風觀：爲遊樂之觀，在竹殿北，居於觀內可承受清風而得名。

20. 東觀：在南宮東北隅，承風觀之北，有高閣十二間。

21. 明光殿：在右掖門內，以懷北宮（長安）之明光殿而取名。

22. 宣室殿：以懷未央宮宣室殿而得名，在明光殿北。

22. 承福殿：居於殿內，以承福祉而得名。在宣室殿北。

23. 嘉德殿：在承福殿北之嘉德門內。嘉德門亦稱九龍門，門上有三銅柱，每柱均爲三盤龍相繞而得名，亦稱永樂宮，皇后常居此殿。

24. 玉堂殿：在嘉德殿後。漢靈帝中平三年（186）重修，鑄有銅人四尊，黃鐘四只，並有怪獸天祿以及蝦蟆等。

25. 宣德殿：在玉堂殿北，爲名馬品式之所。

26. 建德殿：在宣德殿北。

27. 雲臺殿：在南宮，與嘉德殿隔道相對，毀於中平二年（185）之火災。

28. 雲臺：雲臺殿北，內有高閣四間即廣室。

29. 蘭臺：內有石室、宣名室、鴻都室，皆爲藏典籍之所。

30. 阿閣：其閣屋頂四阿，爲祭蚩尤處。在蘭臺北。

31. 長秋宮：內有和驩殿，爲帝后所居。在阿閣北。

32. 西宮：在長秋宮北，南宮西南角，爲皇后所居。

33. 楊安殿：在雲臺殿南，爲獻帝東遷洛陽，爲楊嘻修，以爲己宮，故名爲楊安殿。

34. 合章殿：在楊安殿南。

35. 顯親殿：在合章殿南。

南宮有以上三十五處臺殿，其配整齊美觀，惟因光武深知民間疾苦，故其
建築只不過是「奢不可踰，儉不能侈」而已。

（二）北宮

北宮爲東漢明帝永平三年（60）建，八年（65）八月落成，其東、西、南、
北四門各爲蒼龍門、白虎門、朱雀門、玄武門，由朱雀門北入，爲司馬門，其
旁有左右掖門，再往北即爲端門，再內即爲北宮諸殿：

1. 溫飭殿：端門南起第一殿。

2. 安福殿：在溫飭殿北。

3. 龢歡殿：在德陽殿南。

4. 德陽殿：爲北宮最大的殿，漢明帝所作，位於北宮中央，對準朱雀門大
 道，其殿前有德陽門，引洛水直抵殿下，此殿東西長三十七丈（402.3
 公尺），南北寬七丈（19.3 公尺），其長與寬比例爲 5.3：1。〔註38〕德陽
 殿東門爲雲龍門，雲龍門內爲崇賢門，德陽殿西門爲神虎門，神虎門內
 爲金商門，此四門即《東京賦》所云：「遂作德陽……昭仁惠於崇賢，
 抗義聲於金商，飛雲龍於春路，屯神虎於秋方。」德陽殿臺基南面有三
 臺階，其內戶牖皆連璧潤漫，虯文蜿蜒，門皆畫丹青瑣文。〔註39〕殿內
 壁畫，梁皆朱，柱嵌金且刻鏤，即所謂錯金銀於兩楹。柱裝飾分爲三柱
 帶，並以朱緹之韜飾。此殿以象紫微，並受四夷朝貢之處。漢和帝時
 （89～105），東觀郎李尤作《德陽殿銘》以詠之如下：

 > 皇穹垂象，以示帝王。紫微之側，弘讓彌光。大漢體天，承以
 > 德陽。崇弘高麗，苞受萬方。內宗朝貢，外示遐荒。

5. 宣明殿：在德陽殿後。

6. 朔平署：官署以平定朔方爲名，在宣明殿後。

7. 天祿殿：在安福殿東鄰，門外置天祿之獸。

8. 章臺殿：取名以長安章臺街，在天祿殿北。

9. 含德殿：在章臺殿之北。

〔註38〕 德陽殿長寬尺度引用元《河南志》卷二，後漢城關宮殿古蹟。

〔註39〕 參見《古今圖書集成·考工典》第四十六卷，「宮殿部藝文」一之十，李尤《德陽
殿賦》。

10. 崇德殿：在德陽殿之西，相去五十步（八十三公尺）。

11. 壽安殿：在崇德殿北。

12. 章德殿：在壽安殿北。

13. 永寧殿：在北宮東南角。

14. 迎春殿：在永寧殿北，東對蒼龍門，在南宮以東，東屬木，以象春，故名爲迎春殿。

15. 延休殿：在迎春殿北。

16. 安昌殿：在延休殿北。

17. 崇政殿：在德陽殿西北。

18. 永樂殿：在崇政殿北，爲太后之居。

19. 白虎觀：在白虎門內，北宮之西，漢章帝與博士、議郎、郎官及諸儒生會講五經於此，作白虎議奏，即有名之《白虎通義》。

20. 增喜觀：在白虎觀之西。

除南北二宮外，城內尚有永安宮，周圍共六百九十八丈（1,900 公尺），其內有安昌殿及延休殿，有合歡殿，堂內金耀，故稱「黃堂」。又有候臺以臨高，宮內遍植草木，所謂：「永安離宮，脩竹多青，陰池幽流，玄泉洌清，鴨鷗秋樓，鶡鴰春鳴，鵙鳩麗黃，關關嚶嚶。」可見永安宮具有園林之美，故李尤有《永安宮銘》以讚之：

> 合歡黃堂，中和是遵。舊廬懷本，前果暢春。後臺集道，俾司星辰。豐業廣德，以協天人。萬福來助，嘉娛永欣。

21. 高安館：爲漢明帝所修，在永安宮南，其臺基高敞，內有禁室，甚爲幽靜，其四周均有戶牖，窗戶櫺檻相承，通風良好，甚爲高大，居上自安，故稱高安館。

22. 平樂觀：漢明帝永平五年（62），在長安迎取飛廉、銅馬置於洛陽上西門外平樂觀，[註40] 飛廉鹿身，頭有角，而蛇尾豹文，這些飛廉與銅馬被漢末董卓銷毀爲錢，誠爲藝術史之災難也。漢靈帝（168～189）時，在平樂觀下建大壇，上建十二重華蓋，蓋高十丈（27.65 公尺），壇東

〔註40〕 酈道元認爲上西門外無臺觀基址，惟西明門外有基址，酈氏認爲平樂觀當於西明門外，見《水經注·穀水》。西明門即東漢洛陽城之廣陽門。

北復建小壇，小壇上有九重華蓋，蓋高九丈（24.9 公尺）。列步騎兵共數萬人，結營爲陣，靈帝擐甲介馬，住大華蓋下，自稱無上將軍，行陣三匝而還；據說此禮可厭抑黃巾賊勢。〔註41〕實屬無聊。

23. 宣陽觀：高四百尺（110 公尺），靈帝光和五年（182）建，在阿亭道。

其他在洛陽城門外尚有千秋、鴻池、揚威、石樓以及鼎中等六觀，均相當高，其因乃是洛陽位於華北平原（即中原）之中，沒有四塞可以守，更無被山帶河之地勢，易遭敵人突破防線，故築觀以望遠，故觀又稱望樓，已出土之漢明器甚多均爲觀之模型。後漢之觀，其式樣已從漢代之闕脫胎出來，成爲一種臺榭建築。再者，漢代之觀雖亦爲層樓，但與臺榭建築中之臺稍異，後者由古時的土臺演變而成，亦爲層樓方式，惟其臺基相當高，有達二三十公尺者，蓋此爲土臺建築之遺存，雖仍有「臺」之名，但實際上是爲臺樓形式，亦即所謂臺榭，而觀臺基不如此高，通常在一公尺左右，有時亦建於水中，此爲兩者之異點。

五、日南郡城建築

吾人已敘都城與諸侯王城之都市計劃與宮闕狀況，今再敘漢南方邊陲日南郡西捲縣城市計劃如下：

日南郡在今越南中部，西捲縣城即今廣治省東河市，當時，漢朝在北越地區建立交趾郡及九眞郡，在今中越地區建立日南郡，爲漢最南之郡。其地約在北緯十五度左右，北極星中天高度約十五度，故望北辰星（即北極星），落在天際，且查日晷，銅表八尺，日影度南八寸，自此影以南，在日之南，故稱「日南郡」。其地因秦漢移民，漸爲華化，居民已去巢樓樹宿之風（今寮國尚有此俗），而有市民屋宇之制，據典籍記載，〔註42〕西捲縣城市計劃如下：

其城在二條河流之間（即二河之流域區），二河夾峙南北，西面依山，河之支流造成小澗，由東西而來流湊城下。其城西面依著地形曲折成十個角隅，城周圍共六里一百七十步（合 3,268 公尺），由城東至城西量度爲六百五十步（1,078 公尺）。城牆爲甎造，高度二丈（5.5 公尺），城共開十三門，城樓之

〔註41〕參見《水經注・穀水》以及司馬光《資治通鑑》第五十九卷，《漢紀・孝靈皇帝》下。

〔註42〕參見《水經注・溫水》。

制，砌甎牆高一丈，牆上開方企口，以放置梁板之用。自板上立五層閣樓，蓋以閣上架屋，屋上架樓，樓高者可達七十八丈（19～22 公尺），下者五十六丈（13～16 公尺），其內宮宇皆向南，縣內屋宇共二千一百餘間，分佈於縣城四周，且集市而居。

　　這是南方城市的特色，南方雨量較多，篩土版築較不適宜，故建築城池屋宇悉用甎，且地形多山，故城牆配合地形而曲折，屋宇南向，所以易受南風，避免日曬之暑。

第四節　兩漢之苑囿建築

一、長安之苑囿

　　長安苑囿最大者為上林苑，本秦之舊苑，漢武帝建元三年（138 B.C）重開上林苑，東南至藍田（今西安東南四十公里藍田縣）、宜春、鼎湖（在華陰縣東，距西安七十五公里）、昆吾（亦在藍田），旁終南山而西行（終南山距西安五十公里），至長楊（在今陝西盩屋縣東南，在西安西八十公里）、五柞（亦在盩屋縣），北繞黃山（今陝西興平縣，距西安四十里），瀕渭河而東，其周圍達四百里（約當二百公里），著名的建章宮就是在苑中，離宮別館三十六所，四周繞以周牆〔註43〕（參見圖8-15）。

圖 8-15　上林苑範圍

〔註43〕參看班固《西都賦》。

　　上林苑中，種有名菓異卉三千餘種，據諸典籍所載，[註44]有樅木、栝木、櫻木、栟木、梓木、棫木、梗木、楓木、篠竹、柳木、杞木、盧橘、黃柑、橙菓、榛菓、枇杷、柿子、燃木、厚朴、亭奈、梬菓、棗樹、楊梅、櫻桃、蒲陶（即葡萄）、隱夫、薁李、棣菓、荅遝、離支（荔枝）、沙棠、櫟木、櫧木、枰木、華木、櫨木、留落、胥邪（椰子）、仁頻（檳榔）、并閭、槐木、木蘭、女貞（多青）等百餘種，正是一個大型植物園，且其種屬之廣，包括了我國東南西北之溫熱帶植物，其中以上林苑扶荔宮之植物最爲珍惜，包括菖蒲、山喜、甘蔗、留求子、杜花、密香、指甲花、龍眼、荔枝、橄欖、千歲子、甘橘之南北花菓，如植物一旦萎死，守吏坐誅者達數十人，人有犯上林草木者皆誅，保護之週到，眞是罕與倫比。

　　至於上林苑中所飼養動物有數百種，有白虎、白鹿、兔、狒猬（似猩猩）、窟狻（獅子）、狐狸、兕牛（犀牛）、玄猿（猴子）、飛蠝（鼯鼠）、蛭蜩（蟬）、蠷猱（獼猴）、獑胡、穀蛫。鳥類有玄鵞、孔雀、鴻雁、鵁鶄、玄鶴、昆雞、鵞鳥、鵔鸃、鶡鳥、白鷺、黃鵠、鵁鸛、鸏鷫、鴇鷞、游鶂、江鷗。養於昆明池之魚類有黿鼉、巨鱉、鱣魚、鯉魚、鯢魚、魠魚、鮪魚、鯢魚、鱏魚、鯊魚，其中有些是海魚，需另飼養於鹹水池中。至於豹、駱駝、熊、羆、耗牛等獸，非常多，其中最珍貴之四獸，乃爲九眞之鱗、[註45]大宛之馬（汗血馬）、黃支之犀、[註46]條之之鳥，[註47]眞是一所規模宏大之開放性動物園，以其動物可自由棲止其間，所謂：「眾鳥翩翩，群獸駆騃，散似驚波，聚似京峙」即是。其動物搜羅之廣，「踰昆崙（帕米爾高原），越巨海（印度洋），殊方異類，至於三萬里。」可謂集世界動物之大成，可見漢勢力範圍之廣大矣。

　　上林苑近長安城西南有昆明池，爲漢武帝元狩四年（119 B.C）派謫吏所開。其開池之動機，武帝欲通身毒國（印度），爲越巂昆明國所阻隔，而昆明國

<hr />

[註44] 諸典籍指西漢司馬相如《上林賦》、揚雄《羽獵賦》、東漢班固《西都賦》。

[註45] 九眞是漢郡名，在今北越一帶，《漢書》謂「九眞獻奇獸，駒形，鱗色，牛角，仁而愛人。」據此推斷，當係一種鹿類。

[註46] 黃支國在日南之南，去京師（長安）約三萬里，可能在非州東岸一帶，其地產有雙角犀牛。

[註47] 條支國即巴比倫國，在今中東兩河流域，其國從埃及等地得有駝鳥，轉貢我國，其鳥又稱大雀。即爲駝鳥。

（今雲南省昆明市）有滇池，方三百里，故武帝大開昆明池以象之，以教習水戰，其面積達三百三十二頃（漢頃約今 6.6 公頃），〔註48〕約當 2,191 公頃，周圍四十里（約合二十公里），其內有弋船，船上建弋矛，樓船百艘，船上建樓櫓，樓櫓即望樓，四角繫垂著幡旄，池中刻石爲鯨魚，長三丈。池中有豫章臺，又稱靈波殿，以桂爲殿柱，風來自香，立於臺上可觀宮女泛龍舟，宮女坐龍舟中，張立鳳蓋，作櫂歌。昆明池之東西立二石人，牽牛立於東岸，織女立於西岸，以象天河東西之牛郎織女星。相傳武帝開昆明池，池中有黑土出現，帝問西域胡人，答云劫燒之餘灰，按昆明池原係鎬京舊址，鎬京在幽王時遭犬戎燒毀，故有餘灰。日月似乎均出入於池，以象扶桑與濛汜。

上林苑有宮觀共三十六所，而取名爲觀象觀、白鹿觀、魚鳥觀、走馬觀，皆爲觀動物用途而建。至於樛木觀、椒唐觀、柘觀、上蘭觀、元華觀、葡萄觀，則爲以觀旁有植物而取名。至於博望觀、觀象觀、益樂觀、平樂觀，則爲供遠望取樂而取名。其他尚有燕昇觀、便門觀、三爵觀、陽祿觀、陰德觀、鼎郊觀、郎池觀、當路觀、華光觀，則取吉祥博望之意。上林苑除昆明池外，尚有六池，即麋池、牛首池、積草池、蒯池、郎池、太一池。積草池中有珊瑚，高一丈二尺，一本三幹，上有枝四百六十二條，爲南越王趙陀所獻。上林苑內之宮殿即建章宮、承光宮、儲元宮、包陽宮、尸陽宮、宣曲宮、照臺宮等，又有市郭、魚臺、犬臺，以及猛獸之圈（爲不可馴服之獸）。

至於長安其他苑囿，今敘說如下：

（一）甘泉苑

在渭河北部，緣山谷行，至雲陽界一百九十公里（今陝西淳化），其周圍較上林苑略大，達五百四十里（二百七十公里），苑中起甘泉宮，和殿臺，觀閣百餘所，爲漢武帝所立。

（二）御宿苑

爲武帝之離宮別館，人不得入，僅供皇帝往來遊觀止宿之用。故號爲「御宿」，爲上林苑中小苑。其苑中出栗，一串十五枚，大梨有五枚栗之大，眞是天下珍菓集於其中。

〔註48〕 依吳洛《中國度量衡史》，每畝 240 步（秦以後），每頃百畝，每步計 36 方尺，則每頃 864,000 方尺，約 66,000 方公尺，約爲 6.6 公頃。

（三）思賢苑

漢文帝爲太子所立，以招賓客。苑中有堂室六棟，賓館廊廡廣大，軒窗高敞，屏風帷簾床褥皆甚華麗。

（四）博望苑

漢武帝爲太子劉據〔註 49〕開設，以通賓客，從其所好。在長安城南之杜門外五里。

（五）宜春苑

在長安城東南隅，即曲池，其水流曲折，有如之形而得名，亦名曲江池，唐玄宗廣開之，爲唐代遊樂所在。其內有秦之宜春宮。

（六）梨園

在甘泉苑內，其大一頃（6.6 公頃），有梨數百株，望之如帝王之華蓋，故名爲「梨園」。

二、東漢洛陽苑囿

洛陽之苑囿，大都係東漢後期諸帝所作。光武帝來自民間，目睹民間疾苦，故建宮室僅可居而已，不刻不雕，一切從儉，不忍再用民力以興苑囿。至東漢後期，宦官與外戚弄權，政風敗壞，興苑囿臺榭不顧民力疾苦，故後期苑囿頗多，如下所述：

（一）西苑

又名西園，或上林苑，在洛陽城西面，爲漢順帝陽嘉元年（132）建，原爲明帝校獵之所，《東京賦》所謂：「大閱西園，率禽鳩囿，迄上林，結徒營。」其園內有少華山，漢靈帝中平二年（184），建萬金堂於此，萬金堂之得名是因費萬兩銀子而蓋成。內有靈囿，養有百獸六禽。其內珍木奇花亦多，爲王室與貴族遊樂所在，三國劉楨有《西園公宴詩》讚之：

> 月出照園中，珍木鬱蒼蒼。清川過石渠，流波爲魚防。芙蓉散其華，
>
> 菡萏溢金塘。靈鳥宿水裔，仁獸遊飛梁。華館寄流波，豁達來風涼。

故西園有石渠、魚防、金塘、飛梁之建築物。金塘爲池塘，魚防是立堰阻水以

〔註 49〕即戾太子，死於巫蠱之禍。

養魚，飛梁爲虹橋如飛狀，通入金塘之渠道係以石砌，故爲石渠，華館即金堂，這些都是我國庭園建築構成之要素。

（二）鴻德苑

爲漢桓帝延熹元年（158）春三月建，在津陽門外。

（三）顯陽苑

延熹二年（159）建。

（四）華圭苑

爲漢靈帝光和三年（180）建，有二苑，東苑周一千五百步（2.5公里），其內有魚梁臺，西苑周三千三百步（5.5公里），在宣陽門外。

（五）靈琨苑

亦爲光和三年作。

三、梁睢陽城之苑囿

爲梁孝王劉餘所築，其中以兔園最著名，據梁王當時賓客枚乘所作《梁王兔園賦》之描述可知其大概：兔園內馳道，可並行遊獵之王車。其內林木奇花以及鳥獸頗多，例如鳥類有鶬鶊、山鵲、鶝雞、野鳩、霜鶡、鸇鵙、鶺鶹、守狗、戴勝、鳱鵲，穿梭於林間，可見叢林之茂密。且設有走馬臺、鬬難臺、釣臺、弋射臺，以供遊獵。再依典籍記載，兔園即東苑，方三百里，其內經治臺觀苑樹，水流入其內。但到南北朝時，兔園歌堂淪宇，《睢陽曲》已杳，律管埋音，僅有孤基塊立，無復當日之盛矣。〔註50〕

第五節　兩漢之郊祀建築

一、西漢之郊祀建築

我國自古就有天人合一思想，其影響人對天之觀點頗大，不但認爲天爲宇宙之主宰，且認爲「天」之理爲上自帝王下至庶民行爲之最高準則，凡逆天理行事者就是罪惡，若是帝王就可推翻，若是庶民就是自取滅亡，凡順天理行事

〔註50〕見《水經注》第二十四卷《睢水》。

就是仁善，其人若爲帝王那就是「聖王」，若是庶民那就成「聖人」。故天理與人心永遠是一致的，但是混混沌沌，浩浩茫茫的「天」，古人用什麼方法來連繫與「人」之溝通，那就是用郊祀，郊祀就是祭天祀祖，故《漢書・郊祀志》云：「帝王之事，莫大於承天，承天之序，莫大於郊祀。」專制君主時代，朕即國家，所謂帝王之事就是國家大事，故曰：「國之大事，在祀與戎。」祀爲祭祀，戎爲軍事，祭祀所以承天，以明順天行事，軍事所以退敵，以消滅威脅國家生存之敵人，此皆國之大事。

漢高祖二年（205 B.C）立黑帝祠，連秦之白、青、黃、赤四帝之祠，以備五帝祠，〔註51〕八年（199 B.C）立靈星祠以爲農祥。

漢文帝十四年（166 B.C）在渭陽立五帝廟（在長安東北），廟內分爲五殿，各方之帝立於各方之殿，每殿各有一門，其門之顏色與各方之帝顏色相同，如青帝色青，在東方；白帝色白，在西方；赤帝色赤在南；黑帝色黑在北；黃帝色黃，在中央。同時並立五帝壇。

漢武帝聽方士之言，於元鼎五年（114 B.C）立太一壇與五帝壇於甘泉宮，〔註52〕並分立太一祠於長安東南郊，及后土祠立汾陰（汾河之南），關於太一壇、五帝壇、后土壇之制，今根據典籍之記載敘說如下：〔註53〕

太一壇，又稱上帝壇，爲正八角形，其內徑五丈（13.8 公尺），每邊各3.8丈（10.4 公尺），面積爲70.7方丈（五百平方公尺）。壇高九尺，分爲三層，層高三尺（八十三公分），以黃土築，故曰「紫壇」。壇有八條神道通向八方，壇外建有四營以圍壇。第一層營稱茅營，亦八角形，其內徑二十步（63 公尺），種以白茅。第二營稱爲竹宮，亦八角，其內徑一里（497 公尺），種以綠竹。第三營稱爲土營，其徑五百步（829 公尺）。三營之外，第四營稱爲宮壇，其徑二里（約一公里），八角形，其周六里（3.0 公里），宮壇以土垣築成。茅營外二十步（55 公尺）處，營有五帝神靈壇，青帝、白帝、赤帝、黑帝各在正東西南

〔註51〕五帝乃五方之神，東方爲青帝爲太昊，西方白帝少昊，北方黑帝顓頊（在漢爲蚩尤），南方赤帝祝融，中央黃帝。

〔註52〕案太一又作泰一、太乙，本爲紫微宮閶闔門之星名，再按《史記・封禪書》亳人謬忌對武帝說：「天神貴者太一，太一佐曰五帝。」則太一顯爲天帝神。

〔註53〕包括《漢書》、《史記》、《後漢書注》、《三輔黃圖》及其《補遺》。

北方，黃帝在西南方，其面長三丈（8.3 公尺），廣九丈（26 公尺），自太一壇築向八方之神道寬三十步（48 公尺），每條神道通至宮壇，全長二里（約一公里）。竹宮內有環宮道寬三丈，於八神道交會處，建有八門，各寬九十一步（164 公尺），門僅作缺口而已。竹宮之門，有壇方三丈，甘泉北辰列於南門外，日月海列於東門外，河列於北門外，岱宗（泰山）列於西門外，各作模型以象之，稱爲前望壇。前望壇外有八角周道，寬九步（15 公尺），道外六十二步，建列望壇，方二丈五尺，高三尺五寸（約一公尺）。列望之外建八角列望周道，寬亦九步。周道外四十步，作卿望壇，壇廣三丈（8.3 公尺），高二尺（55公分），亦作卿望周道寬九丈。周道外二十步，作大夫望壇，寬一丈五尺（4.1公尺），方形，高一丈五寸（41 公分），其外作大夫望周道寬九步。道外十五步，作士壇，壇方形，寬爲一丈（2.7 公尺），高一尺（27 公分）。士壇外作士壇周道八角形，其寬九步。周道外九丈，作庶望壇高五寸（14 公分），各邊爲五尺（1.4 公尺），庶望壇亦以寬九步之庶望八角周道以連之。此制度爲漢平帝元始四年（4）所議增，其制度建立於長安南郊，而武帝時之太一壇僅爲八角紫壇，其下周環五帝壇而已（見圖 8-16）。

　　武帝后土壇之制，僅於汾陰澤中立圓丘五壇，埋黃犢牛牲於壇下而已，〔註54〕漢成帝建始元年（32）遷於長安北郊，漢平帝時復增廣之，其制如下：（見圖 8-17）

　　后土壇，方五丈五尺（15.2 公尺），面積二百三十一平方公尺，亦有茅土諸營，壇每旁中有神道一條，共四條，其寬各十步（16.6 公尺）。茅營方形，每邊各三十步（五十五公尺）。土營方形，各邊爲二百步（三百三十公尺）。其外宮壇，每邊方二里（一公里），四周共八里（四公里）。土營外九步（十五公尺），並立岱宗假山於土營西門外，立黃河（假河）於北門外，東海（假海）於東門外，假山假水之寬約六十步（一百一十公尺）。外作前望壇，方二丈（5.5公尺），高二尺，並以周道寬六丈（16.6 公尺）連壇。距周道外三十六步（60公尺），有列望壇，四方，邊長一丈五尺（4.1 公尺），高一尺五寸，並以六步寬之周道連之。道外二十五步（41 公尺），立卿壇，方壇邊長一丈（2.7 公尺），高一尺，有卿壇周道寬六步以連之。道外十九步（31 公尺），有大夫望

〔註54〕 見《漢書・郊祀志》。

圖 8-16 西漢后土壇圖（長安北郊）

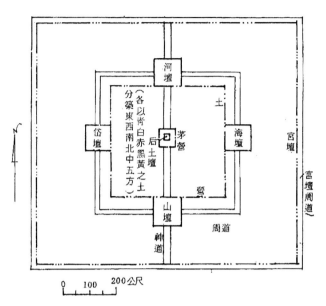

圖 8-17 西漢末年太一壇圖（長安南郊）

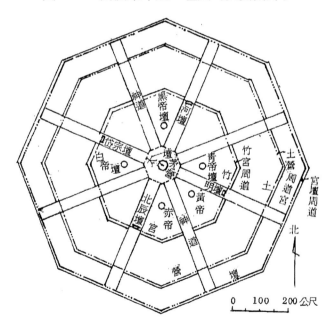

壇，方形，邊長八尺（2.2 公尺），高八寸（22 公分），有周道寬六步以連之。
道外十二步（20 公尺），有士望壇，寬六尺（1.6 公尺），高六寸，有周道寬六
尺連之，這是后土壇之制。

本爲布政教用途之明堂，至漢代因武帝好神仙，明堂遂與郊祀有關，變成明天道之堂。漢武帝初年，議立明堂，方士許襃議曰：「聖人之教，制作之象，所以法則天地，比類陰陽。以之宮室，本之太古，以昭令德。茅屋采椽，土堦素輿，越席皮弁，蓋興於黃帝堯舜之世，是以三代修之也。」〔註55〕於是武帝欲立明堂於奉高（今山東省泰安縣）旁，以爲封禪泰山時祭天之用，未明其制度，濟南人公玉帶呈武帝一張《黃帝明堂圖》，其制度如下：

> 明堂中有一殿，四面無壁，以茅蓋，通水，水圜宮垣，爲復道，上
> 有樓，從西南入，名曰昆侖。

於是漢武帝依此圖立明堂於汶上（汶水之上，在泰安縣），並引環水以圍明堂。依此，武帝之明堂與黃帝之合宮相似，僅有一無壁之殿樓，外圍以宮牆而已，而僅一橋，作成複道於西南面以利通行。

泰山下明堂，其內有泰一祠與五帝祠於樓上，向南，高帝祠向北對之，並立后土祠於下房，則明堂確成爲郊祭天神，祭祀祖宗之單純祭祀用途。

其後，漢平帝元始四年（4年），安漢公王莽奏立明堂、辟癰、靈臺。前者在長安西南，後二者在長安西北。〔註56〕然吾人卻否定此觀點，而認爲此三種建築皆在長安東南，其理由如下：

（一）依《水經注》載：「漕渠東逕長安縣南，又東逕明堂南，舊引水爲辟癰處，在鼎路門（即安門）東南七里，其制上圓下方，九堂十二宮，四向五室，堂北三百步（一里），有靈臺，本漢平帝元始四年立。」〔註57〕由此可知，明堂與辟癰在一處，位於安門東南七里，而靈臺位於明堂北一里，亦即在安門東南約六里。

（二）依《三輔黃圖》記載：「禮小學在公宮之南，太學在城南，就陽位也。王莽爲宰衡，去城七里起靈臺，作長門宮，南去堤三百步。」而長門宮依司馬相如《長門賦》文：「期城南之離宮」，堤爲昆明池之隄岸，故由：「就陽

〔註55〕 見《三輔黃圖》引《初學記》語。

〔註56〕 見《三輔黃圖》載漢靈臺在長安西北八里，辟癰在長安西北七里，明堂在長安西南七里，吾師盧毓駿亦據此以推證其中國古代明堂建築之研究，見《中國建築史與營造法》一書中。

〔註57〕 見《水經注·渭水》。

位……，去城七里起靈臺」，可知靈臺在城南。

（三）依元《河南志》載：「明堂去平城門二里（為東漢洛陽之明堂），辟雍去明堂三百步（一里），明堂左制辟雍，右立靈臺。」洛陽之明堂、辟雍、靈臺均在洛陽城南，吾人又知東漢官儀乃效法西漢者，由此可推知，長安之明堂、辟雍、靈臺亦同在城南郊。

至於明堂為何移於南郊，此乃因明堂改為祭天之用途後，古人祭天皆就陽位，亦即：「帝王之事，莫大於承天，承天之序，莫重於郊祀，祭天於南，就陽位也。」明堂既供郊祭之用，則必定建於國之南郊，此為郊外明堂之由來。漢平帝時明堂之制，《三輔黃圖》補遺引《隋書》載之如下：

> 堂方百四十四尺，法坤之策也，方象地。屋圓，楣徑二百一十六尺，法乾之策也。圓象太室。九宮法九州。太室方六丈，法陰之變數。十二堂法十二月。三十六戶，法極陰之變數。七十二牖，法五行所行日數。八達象八風，法八卦。

後漢應劭於《漢書‧平帝紀注》亦云：

> 明堂上圓下方，八窗四達，布政之宮，在國之陽。上八窗法八風，四達法四時，九室法九州，十二重法十二月，三十六戶法三十六旬，七十二牖法七十二候。

由以上所述，明堂上法天文，下法地理，中法陰陽，實包含宇宙萬象之法則，今敘說如下：

明堂之平面為四方形，其堂內為每邊一百四十四尺之正方形（39.8 公尺），中央太室方六丈（16.6 公尺），其他八室平面亦為正方形，邊長二十一尺（5.7 公尺），各室均為四戶八窗，共三十六戶七十二牖。每面有三堂，中堂平面為長方形，其寬為四十二尺，長為六十尺（11.4m×16.6m），左右二堂為方形，邊長為二十一尺（5.7 公尺），四面共十二堂。太室為上圓下方之重簷建築，屋頂為圓錐攢尖頂，其他八室為單簷歇山頂（漢宮室多歇山屋頂）。太室圓攢尖頂其出簷達四尺半（1.24 公尺），則圓頂之簷徑達六十九尺（18.9 公尺），屋簷之周圍達二百一十六尺（五十七公尺）。[註58] 明堂之臺基當亦為方形，其餘裕每邊

〔註58〕 《三輔黃圖》引《隋書》明堂楣徑二百一十六尺，當有誤，應做為屋簷之周（或

各九尺（2.5公尺），則臺基爲邊長一百六十二尺（44.8公尺），以法黃鐘九九之倍數也。

漢之辟廱與明堂合建，故《三輔黃圖補遺》曰：「明堂者明天道之堂，所以順四時，行月令，宗祀先王，祭五帝，故謂之明堂。辟廱圓如璧，雍以水，異名同事，其實一也。」故辟廱亦在安門東南七里，《水經注》載引漕渠水環明堂成辟廱，所謂水四周於明堂外，象四海，圓法陽也，水闊二十四丈（六十六公尺），象二十四氣也〔註59〕（圖8-18、8-19）。

漢之靈臺，爲平帝元始四年（公元4年）所立，在明堂北一里，又名清臺，因爲太史測候者觀陰陽之變而立。據《三輔黃圖》引《述征記》云：「長安宮南有靈臺，高十五仞（一百二十尺或三十三公尺）上有渾儀，張衡所製，又有相風銅鳥，遇風乃動；又有銅表，高八尺，長一丈三尺，廣一尺二寸，題云太初四年（101 B.C）造。」由此觀之，靈臺實爲一個觀象臺，或天文臺。張衡爲後漢人，其所造渾天儀爲測星宿規度之儀器，分置於長安與洛陽靈臺。相風

圖 8-18　西漢末年明堂與辟廱平面

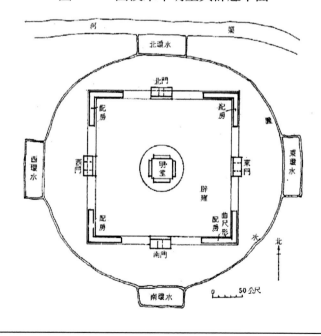

宇周）爲二百一十六尺解。

〔註59〕《水經注‧渭水》云：「渭水東合昆明故渠，渠上承昆明池東口，東逕河池陂北，亦曰女觀陂，又東合沇水，亦曰漕渠。」

圖 8-19　西漢末年明堂圖

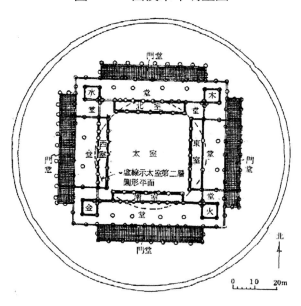

銅鳥有如今日風向器，銅表即日晷儀，這些都是觀天測候之儀器，作爲天文臺之靈臺必需具備之。

　　漢代之社稷建築，不若郊祀建築之重視。漢初，除秦社稷，立漢社，但不立官稷。至漢平帝元始五年（5），王莽奏立官稷立於官社後面，以夏禹配社，后稷配食官稷，始有社稷。東漢鑑於王莽之篡弒，不立官稷。又關於封禪之事，自始皇封禪泰山後，武帝亦曾封禪泰山。所謂「封禪」者，即封土爲壇，增其高以報天，禪者除地爲墠，除地以報地，故封禪實即祭天地。武帝元封元年（110 B.C）四月，封泰山下東方，如郊祠泰一之禮。封壇高一丈二尺（3.3公尺），高九尺（2.5公尺），其下埋玉牒書。並禪山下阯東北肅然山，如祭后土禮。

二、東漢郊祀建築

　　東漢之郊祀建築大部份與西漢相若，惟僅易洛陽而建而已，今分述如下：

（一）南郊紫壇

　　光武帝建武二年（27），採漢平帝元始之制，立郊兆於洛陽城南七里，以祭天。爲二重壇，內壇有天地位其上，神位南向西上，有八階下外壇，每階有五十八個祭座（醱），共計四百六十四個祭座，外壇爲五帝壇，青帝位於甲寅（東

北偏東）之地位，赤地位於丙巳（東南偏南）之地位，黃帝位於丁未（西南偏南）之地位，黑帝位於壬亥（西北偏北）之地位。五帝壇每壇有祭座七十二個，共三百六十個祭座。內壇與外壇平面均爲圓形，壇外有重營之壝（即堳埒，短垣），中營四門，每門五十四神，合二百十四神，背營向內，外營四門，每門 108 神，合計 432 神，而中外營門各置泥塑神四尊，共有三十二神。中營內門神爲五星（行星），中宮宿五官神及五嶽神，外營門則爲二十八宿，風伯雨師、雷公、先農以及四瀆名山大川之神，全部共一千五百十四神。可謂崇奉多神也。重壇及壇營皆以黃土築之，以象紫宮，故稱紫壇，即西漢之太一壇（上帝壇）也。

（二）北郊地祇壇

光武帝中元元年（56）春立北郊於洛陽城北四里，以祀地祇，爲方壇。每面一階，共四階，在壇上立地祇位，南向西上，並立高皇后（薄太后）神祇於對面，西向北上，壇下有五嶽之神位，北嶽在北，東嶽在壇東，西嶽在西，南嶽在南，中嶽在未位（西南偏南）。壇外有中營，海神位在東，四瀆、河神位在西面，濟水神在北面，淮水神在東面，長江神在南面。在外營內，有其他山川之神。

（三）洛陽明堂

漢光武帝中元元年（56）建立，其制度依典籍記載〔註60〕如下敘述：

明堂位於洛陽城南正門——平城門南二里（約一公里），穀水流經其北，其平面與西漢明堂制度相同，亦爲九室十二堂。太室爲上圓下方之重簷建築，每室四戶八牖，共三十六戶七十二牖。各室屋頂上蓋以瓦，猶下有茅茨，以存古制。惟洛陽明堂四周作塹溝，塹溝無水，上作橋，以爲交通之用。此時明堂已與辟癰分建，而各作分別之用途，這是與西漢時期明堂相異點。

東漢明堂僅供郊天祀祖，頒時行令之用途，故明堂太室，有五帝神位各處其方，並以光武帝神位爲配，立於青帝之南，以行郊祀之禮，此係自明帝永平二年（59）開始之禮儀。至於頒時行令，乃是利用西鄰天文臺——靈臺所研究時令與正朔頒布之。張衡《東京賦》所謂：「複廟重屋，八達九房，規天矩地，

〔註60〕 《水經注》、《後漢書》及注，《東都賦》、《東京賦》。

授時順鄉。」短短十六字中，說明了明堂結構及用途，蓋規天矩地，規爲圓，矩爲方，蓋謂明堂爲上圓下方重簷建築；八達九房，即九房每房各八窗；而授時順鄉，正爲頒布時令也。班固《東都賦》有《明堂詩》一首以歌詠之：

> 於昭明堂，明堂孔陽。聖皇宗祀，穆穆煌煌。上帝宴饗，五位時序。
>
> 誰其配之，世祖光武。普天率土，各以其職。猗歟緝熙，允懷多福。

（四）洛陽辟廱

亦爲光武帝中平元年所立，在明堂東三百步（約五百公尺），《西京賦》所謂「左制辟廱」即此也。

辟廱制度，爲平面圓形如璧，其外榖水環繞之。辟廱爲四合院式平面，因「行禮於正殿，坐予東廂」可知也。辟廱外有宮牆，四面有門，天子臨辟廱，從北門入，辟廱宮牆內除四合院建築外，尚有廣闊射教場，以供東漢帝王行大射禮之用。至於辟廱之圓水，其寬度當與西漢者相同，爲二十四丈（六十六公尺），以象二十四氣，並作浮橋四座，以通宮牆之四門，此即《東京賦》所謂：「造舟清池，惟水決決」也。

辟廱之用途有三：一是陽春三月，行大射禮之用。二是涼秋九月，行養老禮之用，《後漢書·明帝紀》云：「冬十月壬子，幸辟廱，初行養老禮。詔曰：『……令月元日，復踐辟廱，尊事三老，兄事五更，安車軟輪，供綏執授。侯王設醬，公卿饌珍，朕親袒割，執爵而酳」，此即養老禮也。三是因進距衰，表賢簡能，任用賢能，執行退休，促進人事之新陳代謝，亦在辟廱內行之。《西都賦》並有一詩以歌詠之：

> 乃流辟廱，辟墊湯湯。聖皇蒞止，造舟爲梁。皤皤國老，乃父乃兄。
>
> 抑抑威儀，孝友光明。於赫太上，示我漢行。洪化惟神，永觀厥成。

詩中所謂舟梁即通入辟廱之浮橋，這是我國最早橋樑之一。文王親迎於渭，造舟爲梁，可見周初即有。民初，平漢鐵路與粵漢鐵路在武漢長江上之銜接，以及南京津浦路上下關與浦口之長江上，均用輪渡以銜接，實爲我國古來舟梁之遺意。

（五）洛陽靈臺

爲光武帝中元元年所築，與明堂辟廱同時興建，在明堂西面，榖水亦繞其

北。其平面方形，頂上方二十步（33 公尺）其高六丈（16.6 公尺），其立面爲下寬上狹，以穩定其坡度，外形爲錐頭方錐形，每面有三階，共十二階，可登臨其上。其外有宮牆，方形，每面三門，共十二門，以通入靈臺十二階（參見圖 8-20）。

圖 8-20　東漢洛陽靈臺平面圖（左）、外觀圖（右）

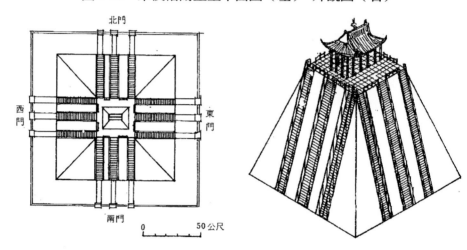

洛陽靈臺，實爲一個天文臺，其上有科學家張衡之渾天儀，以觀星測天，並於陽嘉二年（132）置其所發明之候風地動儀於其上。該儀爲精銅鑄成，圓形，直徑八尺（2.5 公尺），合蓋隆起，形似酒尊，飾以篆文山龜鳥獸之形。中有都柱，傍行八道，施關發機。外有八龍，首銜銅丸，下有蟾蜍，張口承之。其牙機巧制，皆隱在尊中，覆蓋周密無際。如有地動，尊則振龍機發吐丸，而蟾蜍銜之。振聲激揚，伺者因此覺知。雖一龍發機，而七首不動，尋其方面，乃知震之所在。驗之以事，合契若神。這架世界最早之地震儀，即安置於靈臺上。其他當置有銅表日晷儀，以定日影之長短。

洛陽靈臺，亦常供東漢諸帝登臨其上，以北望雲物，並觀陰陽物變，以祈福禳災，常於春正月元旦登之，並頒歲正時令於明堂。此即《東京賦》所謂：「右立靈臺，馮相觀祲，祈禳禳災」也。班固亦有一首《靈臺詩》以歌詠之：

乃經靈臺，靈臺既崇。帝勤時登，爰考休徵。三光宣精，五行布序。
習習祥風，祁祁甘雨。百穀蓁蓁，庶草蕃廡。屢惟豐年，於皇樂胥。

（六）社稷建築

光武帝建武二年（26），立大社稷於洛陽宗廟之右，爲方壇，每邊各五丈（13.8公尺），以青、赤、白、黑各土築於東南西北方，上蓋以房土，其旁之社樹植松，四周有牆，無屋，以受風霜雨露，以句龍〔註61〕配食於社，棄〔註62〕配食於稷。郡縣亦置有社稷壇，其制較小，而各州則有社無稷，蓋以古者興師，有載社主不載稷主。又天子分封諸侯，必以其居方社土包以白茅授之，如漢武帝封皇子齊王閎時，以青土包白茅授之，劉閎至齊立青社。

第六節　兩漢之宗廟建築

一、西漢之宗廟建築

漢立宗廟，並不循成周遺制——左祖右社，而是宗廟異處，不序昭穆，前漢十廟，半數皆在陵上立之。赤眉一亂，宗廟焚成廢墟，故光武命鄧禹收十一廟神主傳送洛陽，另立宗廟。宗廟之平面，皆有正殿與便殿，正殿以象平生路寢，便殿位於正殿之側，以象休息宴安。有時便殿有數個，環繞正殿四周角隅，如明堂狀，此時正殿便成爲中央太室。神主以木做成，其長一尺二寸（三十三公分），每殿各有二神主，虞主用桑木做成，沒有刻文，埋入於正殿西壁坎中，距地面六尺（1.66公尺）。練主用栗木做成，刻有諡文，藏於廟內，以供祭祀。漢宗廟之祭祀皆日祭於正殿，月祭於便殿，祭用大牢（牛）。漢諸帝每於即位時，令各諸侯王立先帝廟於各郡國，元成帝之世（48 B.C～7 B.C），在郡國祖宗廟已有六十八處，近畿內有一百零八處，共計一百七十六廟。以下敘述長安附近西漢諸帝宗廟：

1. 太上皇廟：爲漢高祖父廟。高祖十年（197 B.C）立於長安城內香室街南，並分立於諸侯王國都。《水經注》謂「渭水又逕太公廟北，前有太公碑，文字褫缺，今無可循」，太公廟即太上皇廟，在長安西南門——西安門內未央宮酒池北。

〔註61〕《禮記》與《國語》云：「共工氏之子，名曰句龍，能平水土，爲后土官」，故祀之以爲社。

〔註62〕棄爲周之始祖，堯時，爲后稷官，能種百穀。

2. 高祖廟：又稱高廟，爲漢惠帝初即位時（194 B.C）所立於長安城中，並分立於郡國。其平面有正寢、便殿，及高園。高廟距太上皇廟不遠，在西安門內東太常街南。高廟內有秦始皇鐘鐻十枚，容量千石，重十二萬斤，撞之聲聞百里。惠帝復於高祖長陵前復建高帝廟，稱爲原廟。漢代諸帝即位必謁高廟，冊封皇子爲王必於高廟，以示天下爲高祖天下，自己不敢專制之。

3. 惠帝廟：在高廟之西。

4. 文帝廟：文帝四年（176 B.C），文帝自作，其制度卑狹，若顧望而成，故號爲顧成廟。開身存立廟之先。

5. 景帝廟：爲景帝四年（153 B.C），景帝自作，因諱不言廟，故號爲德陽宮。

6. 武帝廟：在長安西面茂陵東，爲武帝元光四年（131），武帝爲救黃河決隄於濮陽（今河南省濮陽縣），起龍淵宮以厭勝之，其上有銅飛龍。

7. 昭帝廟：其廟號稱俳徊廟。近平陵，在長安城西北七十里。

8. 宣帝廟：號爲樂遊廟，在杜陵西北曲池之北，宣帝於神爵三年（59 B.C）春立於樂遊苑上。

9. 元帝廟：號爲長壽廟。近渭陵，以該處有壽陵亭而得廟名。

10. 成帝廟：稱爲陽池廟，在扶風郡延陵旁。

11. 平帝廟：稱爲元宗廟，王莽所立，在平帝康陵旁。

二、王莽九廟

王莽地皇元年（20），博徵天下工匠以及宗廟圖畫，以望法度算，以建九廟。其時各處盜賊蜂起，遂拆上林苑之建章宮、承光宮、包陽宮、犬臺宮、儲元宮及平樂觀、當路觀、陽祿觀，凡十餘所宮觀，取其材瓦，以做建材。卜居於波水之北，郎池之南（此二水在城南上林苑中），以及金水（在上林苑）之南，明堂之西，即老長安城南，霸水之北，提封百頃（六百六十公頃）之地，以築九廟。王莽立於乘車上親自巡視，並親自舉築三下，以爲眾先，因缺乏經費（因天下已亂），故令民捐米六百斗者爲郎，郎吏捐米者賜爵，蓋興建九廟欲立萬世之基。其制度如下：

1. 黃帝太初祖廟：其平面爲正方形，東西南北各面皆四十丈（九十二公

尺)，〔註63〕高度爲十七丈（三十九公尺），爲重簷建築，並爲銅欂櫨（即銅製斗栱），並飾以金銀琱文，窮極百工之巧，功費數百萬兩銀，卒徒死者數萬人。太初祖廟其面積爲 8,464 平方公尺，約爲未央前殿之一半，但高度則相埒，其富麗堂皇又過之，可惜營造了二年方落成之黃帝廟，焚毀於當年更始帝之亂兵中（22）。

2. 虞帝始祖昭廟。虞帝爲虞舜，王莽尊爲始祖，其廟平面爲方形，各邊長二十丈（46 公尺），其面積爲 2,216 平方公尺，約等於太初祖廟之四分之一，約與今北平太和殿相同，其高度爲八丈五尺（19.5 公尺），殿亦係重簷建築。

3. 陳胡王統祖穆廟：陳胡王名嬀滿，爲虞舜之後，周武王封之於陳，以奉祀帝舜，其廟制度與虞帝始祖廟相同。

4. 齊敬王世祖昭廟：齊敬王即陳完，懼禍逃齊，仕桓公，五世而簒齊，成爲田齊之祖，其廟制度與虞帝廟相同。

5. 濟北愍王王祖穆廟：濟北愍王名田安，爲秦所滅齊王建之孫，因以兵降項羽，故項羽立爲濟北王，其廟制度與始神廟相同。

6. 濟南伯王尊禰昭廟：爲王莽之玄祖廟，其廟制度與始祖廟相同。

7. 元城孺王尊禰穆廟：爲王莽之曾祖廟，其廟制度與始祖廟同。

8. 陽平頃王戚禰昭廟：爲王莽之祖父廟，其制度與始祖廟同。

9. 新都顯王戚禰穆廟：爲王莽父廟，其制度與始祖廟同。

以上九廟配置是黃帝初祖廟居於最南，前以祖廟四廟局於其後（北面），分左昭右穆，親廟（六～九廟）在祖廟之後，亦以左昭右穆配置。王莽九廟於地皇元年七月興建，至地皇三年正月建成，耗時一年六個月，耗資數巨萬，徵用民工死者達數萬人，但於次年（更始元年）秋九月被更始亂兵所焚毀，其壽命僅一年八個月，實爲可惜（見圖 8-21）。

三、東漢宗廟建築

自長安宗廟爲赤眉賊燒毀後，光武令鄧禹取十一廟神主，傳送洛陽，並於建

〔註63〕新莽尺較漢尺爲小，其一尺長爲 23.04 公分，見吳洛《中國度量衡史》第三章第十五表，中國歷代尺之長度標準變遷表。

武二年（26）正月於洛陽建高廟納神主於高廟。至建武十九年（43），洛陽高廟僅供太祖高帝、太宗文帝、世宗武帝、中宗宣帝，以及親廟神主，而長安故高廟則修建爲平帝、哀帝、成帝、元帝諸神主。東漢明帝即位（58），以光武帝中興漢室，立世祖廟於洛陽，明帝以後諸帝因節儉，或因年幼而薨，或因無功，均未再立廟。東漢宗廟建於社稷壇之右。

兩漢宗廟之制，與古宗廟不同，因古代宗廟，立於朝市之左面，前制廟，後制寢，以象人之居室，前有朝，後有寢，《詩經‧魯頌‧閟宮》所謂「新廟奕奕」，實即言寢廟相連之意，但自秦代開始，出寢於墓側，故陵上稱寢殿，納之陳設起居及生平衣服以象生人，漢以來常因之而不改，故漢諸陵常有園寢，此實寢廟分立制度（見圖 8-22）。

圖 8-21　王莽九廟圖

圖 8-22　東漢初宗廟平面圖

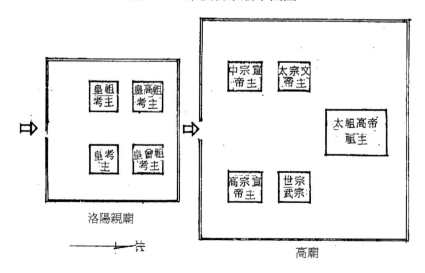

第七節　兩漢之學校建築

一、西漢之學校建築

　　周代設有辟廱國學，以教貴族子弟，諸侯亦設有頖宮為諸侯國學，這都是公立學校制度。秦統一時間不長，無國學之設，僅設有博士官，博士官私下收弟子，這是私塾，如伏生為秦博士，設塾以講《尚書》，而魯申培公、齊轅固生、燕韓太傅收弟子以講《詩經》更為著名。漢興後，高祖一生戎馬，文帝好刑名之言，皆未設之；武帝時，罷黜百家，獨尊儒術，置博士弟子五十人，以延天下方聞之士，令禮官勸學，講義洽聞，並令太常擇年十八歲以上儀狀端正青年，為候補博士弟子，其授業皆如博士弟子，學成通一藝以上，均得派郎中官，這就是公費大學生之制。昭帝時，舉賢良文學之士，博士弟子增至百人，至宣帝時增至二百人，至元帝時（48～33）增至千人，成帝末年，天子太學弟子增至三千人，因人數之增加，長安城內已不能容納，故設置太學於長安城西南。平帝元始四年（4），王莽奏建太學生宿舍萬間於長安城西南之上林苑中，並為博士建宿舍三十區環於太學北面及東面，並設常滿倉於東面，以供太學生及博士們食用，並立槐市於北面，以供購買日用品之用。在槐市之內並未建市場房室，僅植槐樹數百行而已。每當初一或十五日，諸生趕集於此市，各人將自己家鄉郡國中所出產貨物及經傳書記、笙磬、樂器相互交換，大家公道禮讓，不爭論，不還價，以表現君子風度。槐市之東，為太學官寺，為太學司法單位，糾理奸宄之事，太學區內總共太學生一萬零八百人，實為當世最大之國立大學。太學畢業後，每年由國家考試之，甲科四十人為郎中，乙科二十人為太子舍人，丙科四十人補文學掌故，競爭相當激烈。

　　至於郡國之學校，在平帝元始三年（3），王莽奏議，在郡國設學，縣、道、邑、侯國設校。學及校各設講師一人。鄉設庠，聚（如今之鎮）設序，庠、序各設《孝經》師一人，以傳受《孝經》。這是地方學校之制。

　　至於太學與地方學校建築之配置，據《三輔黃圖》所載如下敘：

　　學校皆建於城之西南，以就陽位，有斆牆圍於四周，北門開放北牆中央，其對內可直入射營，為選士教射之場所，西面為斆舍殿堂，亦即太學之校舍。南面為牆，不開門，博士宿舍（教師）三十區設於東面。

二、東漢之學校建築

光武帝鑑於王莽時朝野阿諛之風，故尊崇儒術，崇尚明節，一時高風亮節之士，為當時社會所尊重，形成了一個特殊階級。這種士君子的組成，以太學生為主體，在漢質帝本初元年時（146），太學生達到三萬多人，其組成有郡國所舉明經之士，也有自大將軍以下之官吏所選送之子弟，代表中央與地方之知識份子。這些太學生眼看當時朝政之敗壞，宦官與外戚交替弄權，愛國之心使他們不得不批評朝局，他們尤其痛恨宦官蒙蔽年幼天子，為了增大他們發言力量，便組織朋黨，推派首領，欲先除去宦官與外戚兩大惡勢力。但是因不掌軍權，沒有武裝力量，於是暫時連絡外戚以打倒宦官，但是心狠奸險之宦官反而先下手為強，興了二次黨錮之禍，太學生救國任務遭慘敗，東漢也因失去了民心支持而漸趨於滅亡之道路。

太學之建築，於光武帝建武五年（29）興建，在洛陽城東南之開陽門外八里（3.3公里）之處。光武立講堂一處，長十丈（23公尺），寬三丈（6.9公尺），因當時海內未平，太學生不多，故講堂並不太大，另立學生宿舍若干。由博士授業，其所授之業，為：「誦虞夏之《書》，詠殷周之《詩》，講羲文之《易》，論孔子之《春秋》。」〔註64〕到建武二十七年（41），海內昇平已久，復增廣大學校舍與宿舍（圖8-23）。

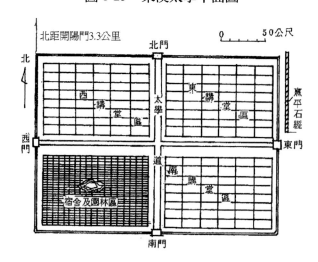

圖8-23　東漢太學平面圖

〔註64〕見班固《東都賦》。

漢順帝永建六年（131）九月，以城南太學積年過久（將近一百年），腐朽損壞，於是下令重建太學校宿舍，動員了工徒十一萬三千人，建造歷時一年，陽嘉元年（132）八月全部竣工。本次重建範圍極為龐大，共建講堂二百四十房，宿舍一千八百五十室，以容納日益增多的太學生，並刻石立碑作記。〔註65〕今以每講堂以一百平方公尺計，宿舍以十五平方公尺計，則總建築面積在五萬平方公尺以上，以現在建築工價計算，約需一億五千萬元臺幣以上，實為當時浩大工程。

漢靈帝熹平四年（175 B.C），在我國經學史與雕刻史上之一件大事則為《熹平石經》頒立。該年詔令諸儒訂正五經文字，刻石鏤碑，由蔡邕手書隸字共四十六碑，置於太學講堂東門外。今臺北歷史博物館尚有其斷片，該石經刊立後，每日來觀視及筆寫者車水馬龍，填塞街陌，可見當時太學學風之盛。

第八節　兩漢之居室建築

兩漢承平四百年之久，農工商業都非常發達，依《漢書》及《史記‧貨殖傳》所述，農業上發明「代田」法，〔註66〕一歲之收，當常田之倍，且耕耘下種，農器皆有很大改進，兼之渠道灌溉發達，故耕作面積增大，常歲有大熟之豐年，故農村生活非常富庶，尤其鼂錯主張募富人之粟而賦以爵位，以減輕農民之負擔，〔註67〕使農村更加繁榮。至於漁牧森林之利更饒，牧馬五十匹，牛一百七十九頭，羊二百五十頭，豬二百五十隻，或魚池出產千石之魚，或植千棵荻，或種千棵棗樹，或千棵橘，或種千畝黍，或千畝桑麻，或有千畝田，或種千畦薑等十二樣者，其年收入約為二十萬（約今百萬以上），相當於千戶侯之收入。

工藝方面更為發達，蜀卓氏於臨邛鐵山冶鑄，富比敵國，魯人丙氏亦以冶鐵成鉅萬之富。至於農器，杜詩曾造水排（水車），張衡能造混天儀與地動儀，

〔註65〕見《資治通鑑》第五十卷，《孝順皇帝》上，以及《水經注‧穀水》。

〔註66〕代田又名易田，為一種輪種法，因土地所含肥料有限，故常將田分為三區，今年種植甲區，明年種植乙區，後年種丙區，依次再輪種甲區，使土壤得充分休息，以保地力。這是施肥法尚未發明以前所採用的增加單位生產量之種植法。

〔註67〕見鼂錯之《論貴粟疏》。

可想當時百工之發達。工業之發達。更帶給社會之繁榮及國家之強盛。商業方面，商人壟斷市場，「積貯倍息，操其奇贏，乘上之急，所賣必倍。」因其生財有道，故冠蓋相連，乘堅策肥，履絲曳縞，如師史、張長叔、薛子仲因經商致富，其產皆達十千萬（即億元）。後二人王莽且以爲納言，欲效法而富國。由於兩漢四業充分發達，表現在居室建築方面，除了王侯等貴族階級爲：「長衢羅夾巷，王侯多第宅」外，〔註68〕豪富之家則爲：「樓閣相接，丹青素堊。」一般人民之居室則爲：「先爲築室，家有一堂二內。我徒我環，築室於牆。」今將兩漢居室建築，分爲王侯、庶民，各舉例如下所述：

一、漢中山王宅

爲漢景帝子劉勝，於景帝前三年（154 B.C）建。其故宅在中山城（今河北省唐縣），滱水（今稱唐河）納黑水池處。有臺殿觀榭，皆上國（漢）之制，壯麗有加，並築兩宮，開四門，穿北城，累石竇（地下室），通池流於城中，並造魚池、釣臺、戲馬觀，後爲南北朝後燕之首都。

二、董賢宅

漢哀帝（6 B.C～1 B.C）以董賢爲大司馬，並以其岳父爲將作大匠（營建部長）。哀帝下詔，命將作大匠爲董賢興建大第宅於未央宮北闕外，《西京雜記》載其制度如下：

屋室本身爲：「五重殿屋，各有六門相通」，居室之裝飾：柱壁皆彩畫雲氣、花蘤、山靈、水怪，或衣之以綈錦（壁布），或飾以金玉，土木之功皆窮盡其技巧。第宅內並有樓閣臺榭相連，填注假山水池，窮盡雕麗。第宅範以圍牆，南門有三重，署以南中門、南上門、南更門，東西亦各三門，隨其方向亦題署以名。

董賢爲一美少年，性柔和便辟，以善媚哀帝而得寵。哀帝爲其置第宅，並賜以武庫禁兵（兵器）、上方珍寶、及珠襦玉匣、東園秘器，並賜官大司馬，年二十二歲，備位三公，爲來朝單于所笑，亦爲西漢敗亡之徵也。

三、梁冀宅

東漢桓帝時人（147～167），爲順帝梁皇后兄，爲大將軍，起第宅，其盛況

〔註68〕引《古詩十九首》其三句文。

如下：〔註69〕

　　冀乃大起第舍，而壽（梁冀妻孫壽）亦在對街爲宅，殫極土木，互相競跨。堂寢皆有陰陽奧室，連房洞戶。柱壁雕鏤，加以銅漆（嵌銅並油漆未嵌部份）。窗牖皆綺疏青瑣（即刻鏤爲青瑣紋及綺紋），圖以雲氣仙靈（彩畫）。臺閣周通，更相臨望。飛梁石磴，陵跨水道（石拱橋）。金玉珠璣，異方珍怪，充積藏室（寶庫）。遠致汗血名馬（大宛馬），又廣開園囿，採土築山，十里九坂（築山十里長，九坂即十八尺高），以象二崤（在河南省洛寧縣北），深林絕澗，有若自然，奇禽馴獸，飛走其間。冀、壽共乘輦車，張羽蓋，飾以金銀。……又拓林苑，禁同王家，西至弘農（其郡治在河南省靈寶縣），東界滎陽（今河南省滎陽縣），南達魯陽（今河南省魯山縣），北達河、淇（河南省湯陰縣），包含山藪，遠帶丘荒，周旋封域，殆將千里。又起兔苑於河南城西，縣亙數十里，發屬縣徒卒，繕修樓觀，數年乃成。

　　梁冀爲外戚，行爲跋扈，性凶暴自恣，聚歛財貨達三十餘億，其大興第宅苑囿，與天子相若，惟終不免死於閹宦之手，此爲奢侈之誡。

　　至於庶民之宅，較爲簡陋，用土、茅草、木、竹等建材興建之，今舉例如下：

四、鍾離意宅

　　爲漢明帝時人，「初到縣（江蘇省六合縣），市無屋，意出俸錢帥人作屋。人齎茅竹或持材木，爭起趨作，浹日而成」，〔註70〕可見當時人建屋多就地取材，以竹木搭成，上蓋茅草屋頂而已。

五、韋孟宅

　　本住彭城（今徐州市），爲楚元王（高帝之弟名劉交）太傅。元王孫戊無道，韋孟去位，徙居於鄒（今山東省鄒縣），並營作佳宅，其在鄒時，有詩云：〔註71〕

　　爰戻于鄒，鬋茅作堂，我徒我環，築室于牆。

〔註69〕引《後漢書‧梁冀傳》。

〔註70〕見《後漢書》卷四十一《鍾離意傳注》引《東觀記》。

〔註71〕見《漢書》卷七十三《韋賢傳》。

其室需環而築之,當然是版築之土牆,剪茅作堂,當然是以茅草作屋頂蓋,這種土牆茅茸,實爲當時一般人建屋作室之風尙。

六、李育宅

見於《後漢書・班彪傳》:「扶風掾李育,經明行著,教授百人,客居杜陵(宣帝陵園),茅室土階。」土階爲版築臺基於門下作土階以供上下,茅室則知其爲茅茸土牆之室。

七、張禹鄰宅

張禹爲光武帝時人,爲下邳相(今江蘇省邳縣),禹興水利,開水門通灌溉,使成良田千頃。鄰國貧人來歸之者,茅屋草廬千戶。〔註72〕可見草廬茅屋之盛行。

至漢朝,因簡就陋者尙有棲於樹下者:

八、申屠蟠宅

「(申屠蟠)絕蹟於梁、碭(今江蘇省碭山縣)之間,因樹爲屋。」唐・李賢注曰:「《謝承書》曰『居蓬萊之室,依桑樹以爲棟』也。」蓬萊之室即蓬戶草萊,亦即於桑樹下,倚桑樹幹而編蓬茅以爲室居,這是先民巢居之遺風。〔註73〕

此外尙有居住於山林之地,以營穴居者:

九、臺佟宅

後漢魏郡鄴人(今河南省臨漳縣西),隱居武安山(今河南省涉縣),鑿穴而居,採藥自給。這是山居或隱居逸民居住方式,有先民穴居遺風。〔註74〕

十、矯愼宅

後漢扶風茂陵(武帝陵)人,少學黃老,隱遯山谷,因穴爲室,此即穴居。〔註75〕

至於漢邊邑之住居方式,與內地稍異,今分述如下:

〔註72〕見《後漢書・張禹傳》。

〔註73〕見《後漢書・申屠蟠傳》。

〔註74〕見《後漢書・逸民傳》。

〔註75〕同註74。

十一、漢樓蘭國民居

樓蘭位於新疆省鄯善縣南小河汊邊，民國二十三年西北公路考查團發現其遺址。〔註76〕

房屋全長四十五英尺（13.7公尺），寬二十六英尺（7.9公尺）分作四間，臺基高約六英尺（1.8公尺），共有十八根柱子，牆係似蘆葦與檉柳編成。各房室之間有門相通，門爲木造，有楹柱與門檻。整個房子軸向，係由東北斜向西南，房子後面有圍牆遺蹟。尚有一些未雕飾木件及碎木散在房子周圍，可能係供梁架之木料。其內有廚房，上有灶及薪炭遺蹟，其隔離尚有供貯燃料用的羊糞小房。其內發現有陶器殘片、獸角、魚骨、木梳、刀刃、鍋、柳條筐、細布等遺物。咸信爲漢樓蘭國（武帝所滅，改爲鄯善）之一棟普通民居。

十二、天水

隴西郡，其地迫近戎狄，修習戰備，且山多林木，民以板爲屋，稱爲「板屋」，此乃自春秋戰國以來之遺風。板屋者剖木爲板，以作牆板、屋頂板，並以圓木（原木）做爲屋樑柱、屋架等結構。〔註77〕

以上爲文獻所載兩漢居室之大概，今再以所發現實物：一副葬於漢墓之明器，來說明漢居室狀況。

（一）一正一廂式

如圖8-24所示及圖8-26所示，爲一正房其後一側伸出一廂房，房屋之正面成L形。如圖8-25所示者，其第一層可能爲豬圈，其外圍刻鏤牽手之雕人像，並以中門柱及隅柱相隔，柱上頭有明顯的斗栱以承上層樓板梁。上層係爲人住的，有樓板，前面爲一個大室，廂房可能係一個毛廁。正房大室之窗，有上牖及下窗，通風很清爽。屋頂係懸山式。其側面山牆有二個三角形通風口。其屋後東北（以房子向南言之）也有一L形圍牆，圍牆與房屋屋頂皆蓋瓦。再以圖8-26、8-24所示，亦是一房一廂另加一小屋，平面亦成L形，惟第一層之房可能爲貯藏室，而其東北角隅以蓋瓦屋頂範圍住，顯是豬圈。第二層有窗有

〔註76〕見瑞典人斯文赫定（Dr. Suen. Anders Hedin, 1865～1952）所著《羅布淖爾考查記》，徐芸書譯，《中華叢書》。

〔註77〕見《漢書・地理志》。

圖 8-24　漢明器二層家屋（即圖 8-26）之平面及剖面圖

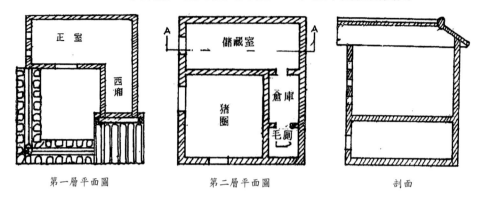

第一層平面圖　　　　　　　第二層平面圖　　　　　　　剖面

圖 8-25　一廂一正家屋（依漢明器而繪）

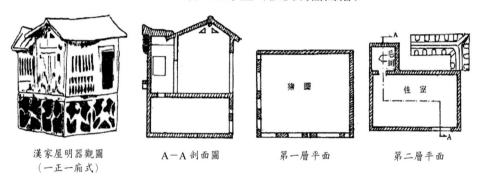

漢家屋明器觀圖　　　　A－A 剖面圖　　　　第一層平面　　　　第二層平面
（一正一廂式）

圖 8-26　漢明器二層家屋外觀

牖，牖在壁上開口成小菱形，以採光和通風。向北之窗，為內開窗，可以瞧守
豬圈，似有一人倚窗而望，相信進門係在南面，屋頂為交叉懸山式，西廂後小
房咸信為毛坑，其糞坑與豬圈之穢坑合流在一起，以為農田施肥用，今臺灣鄉
間仍有此習。

（二）三合院式

如圖 8-27 所示，平面成 L 形，為一正兩廂構成，亦為二樓式，惟樓梯在東
西兩側，直接可達兩面廂房，再通正室。一樓平面為 U 字形，亦在正室之東西
側開門，正室與廂房各有一月形窗。

（三）四合院落式

如圖 8-27 所示，平面為 H 形，其中央之正室為三層樓，二層有圓窗，三樓
有方窗可供眺望之用，為一相當對稱中軸典型四合院落式房屋。正室由前院圍
牆大門進入，正室之西面（以正室朝南而言）為一廚房，內有灶臺及薪炭匣。正
室之東側室為一臥房，正室後面有一豬圈，並以圍牆圍住。正室之四角隅各有
一屋，其屋頂正脊垂直於正室之正脊，有長形之牖，可能為馬廐和貯藏室。

（四）城砦式府邸

如圖 8-28 所示，為東漢南海郡古墓發現之明器，漢章帝建始元年（76）所
作。為一城砦式府邸，其平面為方形，內有一狹長之長方形堂室，在西面，房

圖 8-27　漢明器三合院及四合院家屋

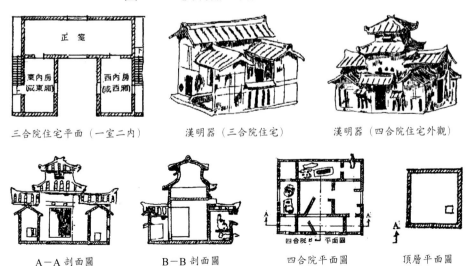

三合院住宅平面（一室二內）　　　漢明器（三合院住宅）　　　漢明器（四合院住宅外觀）

A—A 剖面圖　　　B—B 剖面圖　　　四合院平面圖　　　頂層平面圖

圖 8-28　城砦式府邸

城砦式府邸（東漢南海郡古墓出土，廣州麻鷹岡）

平面圖

立面圖　　　　　　　　　B－B 剖面圖　　　　　　　　　C－C 剖面圖

屋軸線爲南北向，且有一 L 形殿屋，這 L 形殿屋爲東西軸正堂與南北軸廂房構
成。正堂有南北通門正對圍牆大門，廂房在東邊，有西向之門。各堂室之內，
有陶人若干，有爲彈琴者，有爲守護門戶者，有作行禮者。四面圍牆高如城砦，
其南北牆中央開二大門，門上有「譙門」。譙門者，門上爲高樓以望者。〔註78〕
圍牆四角作望樓以眺望，其高度約與譙門相齊。圍牆上方開長方形孔，其上有
瓦屋頂，譙門轉望樓之屋頂爲四注式廡殿頂。本府邸戒備之深嚴周到，有作爲
軍事用途之可能，若非顯赫者之府邸就是邊邑封疆大使之府邸。

　　再由漢墓中畫像石及畫像磚來研究兩漢居室建築如下：〔註79〕

（一）豪族邸宅

　　圖 8-29 爲四川省成都市所出土之畫像磚，爲一二進式邸宅，由西南角圍
牆大門穿過前庭後，又需穿起一道廊廡再進入中庭，中庭再上七級臺階（約二

〔註78〕據顏師古《漢書・陳勝傳注》「譙門，謂門上爲高樓以望者耳。樓一名譙，故謂美
　　　　麗之樓爲麗譙。譙亦呼爲巢。所謂巢車者，亦於兵車之上爲樓以望敵也。譙巢聲
　　　　相近，本一物也。」據此，譙樓實爲先民巢居之一種遺意。

〔註79〕見《古今圖書集成・考工典》第三十一卷，「橋樑部」彙考。

公尺）高之臺基，上有一個大堂。大堂爲三間式，前面兩柱有礎臺。大堂係以木構造之屋架構成，其上屋頂爲瓦頂。東半部用一廊廡隔爲兩庭院，可注意者東北庭院（以大門向南而言），有一園闕，園闕爲木構造，內有一木梯可以登上，闕上有罘罳，可以眺望，罘罳上皆爲斗栱。斗栱係一斗三升式，斗栱上以承梁架及屋頂。屋頂爲四注式屋頂，亦爲蓋瓦頂。至於前庭有雞犬等小動物，中庭有雙鶴飛舞，正堂內有兩人在品茶，東院園闕下有一人在打掃庭院，其旁有一犬。本邸最大特點就是庭院內有園闕一個，闕前面曾敍之，有宮闕、陵闕、城闕，而院內之闕實爲少見，其二是平面不對稱，門由西南角入內，其三是只有堂而沒有室，相信本畫像磚並非是描寫邸宅之全部，而僅是一部份而已，園闕主要作用可能係守望之用。

圖 8-29　豪族府邸（左）、沂南漢墓（右）

東漢畫像石府邸（沂水石墓）　　　　　　　東漢畫像磚府邸（成都出土）

（二）山東邸宅

如圖 8-29 所示。在山東沂南漢墓（可能爲東漢末年，瑯琊國豪族之墓）所出土之畫像石。爲一個二進式四合院邸宅，其邸前有堂，長寬度與房子寬相同。其堂後有前庭，前庭後爲房室一排，與前堂同寬。房室後有中庭，中庭踏上臺階後爲內房室。內房室東北角（以朝南房屋而言）有一亭，兩廂做成廊廡狀之兩序，左右無牆壁範圍住。其門外有雙門闕，右闕前尙有華表（交午柱），此係供栓馬之用。所可注意者，東序之屋頂上有二罘罳，有交叉之窗，爲瞭望之用，門外有懸鼓，證明爲顯赫豪族之家，其外有馬車，有人物作拱立送行貌。此種型式爲典型四合院房子，其二進代表豪族或大家族邸宅。

第九節　兩漢之橋樑倉庫闕觀等建築

　　兩漢時，已有造實腹拱橋之技術，如長安霸城門外之霸橋即爲一例，《三輔黃圖》載長安城有十六橋，與街道直對者十二橋，各寬六丈（16.6 公尺），至於長安城之橋較著名者有下列各橋：

一、橫橋

　　即中渭橋，爲秦始皇所造。在長安西北橫城門外，廣六丈，長三百八十步，爲木梁橋。漢文帝入長安即位，即經此橋，後爲董卓焚毀，曹操再修之。其寬僅三丈六尺。此橋已詳述於前章。

二、東渭橋

　　亦爲木梁橋，在中渭橋之東，洛城門外，近渭水與灞水會流處，爲漢高帝造，以通太上皇（高帝父）所居之櫟陽宮（原秦之離宮）。此橋因歷代修繕，至唐德宗時（780～804）猶存，並立《平淮西碑》於橋側。〔註80〕

三、便門橋

　　在長安城西南之便門外（西安門），因與便門對直，故稱便門橋，跨長安城南之渭水，可通武帝茂陵，亦爲木梁橋。〔註81〕

四、飲馬橋

　　在宣平門外之灞水上，乃沛公（高祖）入關飲馬霸上而得名。

五、霸橋

　　在長安城東南之霸城門上，跨灞水爲橋，此即有名之霸橋，通漢文帝之霸陵。典籍未載其興建於何時，惟《漢書》載有王莽地皇三年（22）霸橋發生火災，故可知是建成於西漢時代。爲一石拱橋，以青石砌成之拱圈，其拱圈之矢高〔註82〕與跨度當相當大，因爲有貧人屬集居住於橋下，蓋因灞水兩岸洪水平

〔註80〕　同註79。
〔註81〕　《水經注》誤以爲便門橋與橫橋爲一橋，見《水經注・渭水》又過長安縣東北。
〔註82〕　矢高即起拱線至鍵石高度，亦即拱水平線至拱頂之淨高。

原〔註83〕曰淤，其橋洞下拱圈如兩房加一壁及門，即可居人。由地皇三年所發生火災推測，該次火災發生於立春甲午之日，由辰時燒到夕時，橋面以上結構物全部燒毀，共延燒了十二小時。以延燒速度每小時七十公里計，則霸橋長度約在八百公尺左右，〔註84〕每洞跨度以九公尺（與中渭橋相同）計，則霸橋當有九十個橋洞左右。霸橋上之上部結構物為做成有屋頂之穹頂，與閣道相若，以免皇帝乘輿遭受日曬雨淋，這就是王莽地皇三年立春之日火燒不滅的原因。吾人再引證《漢書‧王莽傳》所載霸橋火災之原文，以明火燒狀況：

> （地皇三年二月甲午之辰）火燒霸橋，從東方西行，至甲午夕，橋盡火滅。大司空行視考問，或云寒民舍居橋下，疑以火自燎，為此災也。……其更名霸館為長存館，霸橋為長存橋。

燒後之霸橋，僅為沒有屋頂之普通石拱橋，王莽為厭勝之，取名為長存橋，蓋因遭火燒者僅橋面上木結構屋頂也。霸橋在漢時已為折柳送別之處，故取別名消魂橋，即以「黯然消魂者，唯別而已矣！」俗傳漢元帝曾送王昭君至此。李白詩云：「年年柳色，霸陵傷別」即指此處。此橋和洛陽天津橋、潮州湘子橋、趙縣趙州橋、北平蘆溝橋，合稱我國五大名橋。除天津橋外，其他四橋在迭次戰火破壞下仍存，此為我國土木建築史上之重大成就，也是國家無價之瑰寶，我們應珍惜它，不要再讓它受到破壞。唐詩人王昌齡有賦以歌詠之：

> 惟梁於灞，惟灞於源。當秦地之衝口，束東衢之走轅。拖偃蹇以橫曳，若長虹之未翻。隘騰逐而水激，忽須臾而聽繁。

六、昇仙橋

在西川成都北十里，司馬相如嘗題於橋柱云：「大丈夫不乘駟馬車，不復過此橋。」可見此橋寬闊，足容駟馬之車，為一石造拱橋，此橋因歷代修繕，迄

〔註83〕洪水平原（Flood Plain）為水力學名詞，即河川在洪水時期，所氾濫兩岸之平原地區，其平原之水平面常高於河川之河床。枯水時期，該平原是雜草叢生之荒蕪地區，如三重市河邊南北街及板橋市之江子翠一帶皆是。

〔註84〕大火時延燒速度與風速有關，該次霸橋火災因有數千人以水澆灌救火，其延燒速度當較緩慢，如據日本東京消防研究會風速與延燒速度曲線圖（載於日本建築學會出版之《建築設計資料集成》第六冊防火篇中，最低延燒速度為每小時七十尺，這是以救火減低速度可推測以此數字計算。

今猶存，因司馬相如之題另名爲「駟馬橋」。唐岑參《升仙橋》詩云：

> 長橋題柱去，猶是未達時。及乘駟馬車，卻從橋上歸。名共東流水，
> 滔滔無盡期。

七、湟水橋

《漢書·趙充國傳》：「治湟陝以西道橋七十所，令可至鮮水（青海）附近。」其橋高山深谷間，低處則造浮橋，連舟爲橋，高處則以竹索爲懸橋，其法即削竹篾爲索，因大索以橫流。大索下繫以小索，以承橋面板。大索有二條，繫於西岸堅固之處，此爲古代懸橋法，深合今日吊橋之力學原理。趙充國所治者在今青海省西寧市（即湟中）與湟源縣等地區。

再論及漢代倉囷之建築，吾人可由文獻之記載與出土之明器參照而更有進一步之瞭解：

根據典籍〔註85〕記載，長安有三大倉，均爲儲粟米之用。一是長安城外東南之太倉，其儲粟之多，充溢積露於外；一是長安城東有嘉倉，及長安城西渭水北之細柳倉，其粟〔註86〕不但供京都之需，尚供軍需。河南滎陽有敖倉，爲楚漢爭戰欲得之地。吳國有海陵倉，其粟積超過長安之三大倉。洛陽有常滿倉。此皆國之大倉。至於平民有宣曲任氏，建有地下窖以儲粟，富者數世。倉庫防鼠常不善，故《西京雜記》載陳廣漢之二囷有鼠如升大者。

由今日所發掘之倉囷明器，可以推斷其建築狀況與使用機能如下：

（一）廩倉

倉作屋形，稱爲「廩倉」。漢之廩倉有一層者，有兩層者，圖 8-30 所示者爲二層廩倉，平面爲長方形，第一層有二取物口，置有門，上層有一取物口，由一層地面作二直梯抵達取物口外之平臺，梯子頗徒，但供挑物勉可應用，共有十一級，每級以二十五公分計，則平臺高爲 2.75 公尺，則整個倉廩高在五公尺左右，即上層高度較小，以免挑得太累。雖然，貯存穀物時需一袋一袋的挑

〔註85〕 《三輔黃圖》卷六，《漢書》。

〔註86〕 古「粟」字，據《本草綱目》稱：「古者以粟爲黍、稷、粱、秫之總稱。」即今糧食之總稱。

上去貯藏，惟取出時，自可由梯之平臺拋下以省力。廩倉似係版築土牆，直梯亦係土築，惟因梯下無支撐之牆柱，梯級及平臺顯係由牆內懸出，成為一懸臂版（Cantilever Slab），這是近代鋼筋混凝土發明以後之一種力學結構，而我國二千年前即能應用之，不能不佩服我們祖先營造頭腦之進步。吾人料其內必用竹筋加強法固持，非此不能成功，亦即版築土牆中間加入編竹之竹筋網，而梯級及平臺部份以竹筋一端固持於牆內，一端懸出，再於竹筋上築土以成之。換言之，即以竹筋當做鋼筋，以版築土當做混凝土，以構築之，這實為營造技術上之大發明，可惜沒有繼續推廣，否則鋼筋混凝土之發明不待於一世紀前法國之園丁了（參見圖 8-31、8-32）。

圖 8-30　漢明器──廩倉

（二）囷倉

囷倉者，圓形之屋倉，亦以版築之土牆為之，常為單層者。其上有通風口，其下有取物口，屋頂為瓦蓋之圓攢尖頂，有出簷，以防雨水流入倉內，下圖所示者為藏於臺北歷史博物館之漢明器，而筆者作圖者為圖 8-32、8-33。

圖 8-31　畫像磚、馬車與大倉（東京博物館藏）

圖 8-32　漢畫像磚──穀物倉

四川省彭縣出土畫像磚──穀物倉（其二樓爲空氣換氣口）

圖 8-33　囷倉　　　　　　　　　　　圖 8-34　竇窖倉

（三）竇窖倉

挖土爲倉，圓者曰竇，方者曰窖，也就是地下倉庫。圖 8-34 所示者發現於東漢河南縣城（今洛陽市）之竇窖倉。前述及竇窖自商周即有之，惟僅掘土爲竇窖，然漢代之竇窖倉皆砌石爲之，一來可防側土崩塌，二來可以防下雨季節之潮濕（圖 8-34）。

再談及漢代閣樓建築。漢代之宮室及苑圃常附有獨立之建築──閣樓，前面已述及典籍所載之閣樓制度，今依地下發掘之明器及畫像磚等實物以明其構造：

（一）沼池中之樓閣

漢代宮苑中之池沼，常建有樓閣，例如昆明池中有靈波殿、太液池有漸

臺、影蛾池有眺蟾臺皆是。圖 8-35 之樓閣爲二層式樓閣，屋頂爲四注式廡殿頂，平面爲方形，有四柱立於水中。第一層屋頂做成平臺，平臺下似有斗栱之突出物以支平臺。第二層亦爲方形，四面皆有窗可眺遠，窗作豎長方形。第二層四注式屋頂屋簷挑出壁外甚遠，屋頂係蓋瓦，樓閣下爲圓池，其下飼養一些鵝鴨，漂游於水上。此爲典型之漢代苑中樓閣型式。此種樓閣或稱觀樓。

圖 8-35　沼池中樓閣——漢明器

日本京都藤井館藏

（二）五重閣

此爲一陶製之彩色明器，高 103 公分。

此閣樓有五層，平面爲長方形，但在第三、四、五層有重簷之屋頂，第二、三、四，南面（以朝南房屋而言）各有斗栱三處，每處斗栱皆是一斗三升式。第二層南面有四橙小窗，以供眺望。窗爲長方形，第三層有二個大窗。其上屋簷出簷頗遠，蓋瓦。第四層平面縮進，四周有平座及勾欄。南面有一窗一戶，門戶供出平臺眺望之用。第五層平面更縮小爲三層一牛，平面爲方形，僅有一窗牖可眺望。第五層屋頂爲出簷甚遠之四注式廡殿頂。所可注意者，本閣之斗栱非置於柱上，而是置於自壁外伸出之懸臂梁上，斗栱係用以支承屋簷。本閣樓南面有圍牆，圍牆之內係一個庭院，圍牆蓋上雙坡式瓦屋頂，最前面圍牆之出簷由兩個斗栱負荷，庭院外圍牆之左右隅處立有雙闕，這是漢代宮殿之常例，如洛陽之南北宮和魯靈光殿。其闕由罜罳處，以累磚法層層挑出，或以斗栱法挑出，其上置一四注式屋頂。值得注意者爲本樓閣之彩畫，其範圍不但是樑柱、斗栱、大門，而且四周壁也有壁畫，其題材包括蔓藤等植物，以及交叉之菱紋，飛龍等動物，且賦以彩色，尤其是兩扇大門雙曲線及指絞線，即所謂「青瑣玉戶」也。

本閣樓爲宮廷或顯貴者閣樓之模型，完整無缺，爲漢樓閣明器中最具有漢建築風格者，彌足珍貴，可惜現已落入他人之手中（圖 8-36）。

圖 8-36　漢五重閣　　　　圖 8-37　漢三重閣樓

美國坎薩斯城尼爾遜畫廊藏

（三）三重閣樓

　　圖 8-37 所示之三重閣樓，一名觀樓，或稱臺。其平面爲方形，共三層，由下而上累縮，爲一三重簷之建築。第一層有四柱立於水中，兩柱之門，或以 X 字形斜撐材交叉支撐，或以橫梁支撐。第一層不能居人，想是讓水流通其下。第二層有兩面作八個長方形窗牖，他兩面開門戶，尙製有一陶人倚檻而望。第三層兩面各一門戶，他兩面開橫狹長方形之窗。本閣樓之最大特徵就是屋頂成飛簷曲線，不但最上屋之四角尖頂成曲線，一層及二層之屋簷亦有曲線，且屋頂出簷不用斗栱支持，而用龍形垛支持，龍垛下端由壁伸出，他端承受於簷角，這是漢明器閣樓之特例。

　　現在再以畫像「磚石」來研究漢閣樓建築：

（一）陝西畫像石樓閣

　　圖 8-38 所示爲一陝西出土畫像石樓閣。其樓閣爲對稱式，地平層分爲二間，由三柱隔開，上層各建一獨立之樓，並以一閣道分開，閣道共四條，即平行於房屋者，以及垂直於房屋者，由各條閣道抵達於此樓後，可由左面之樓梯下到第一層，此即所謂：「閣道相屬」也。樓屋頂爲四注式，閣道係單柱一系列

圖 8-38　陝西畫像石樓閣

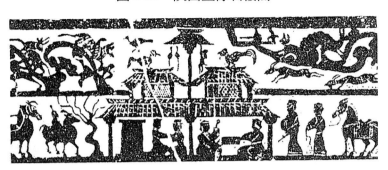

組成，閣道柱與下層柱對正，柱頭上有層層出踩之斗栱以承受屋頂重量，一層之三柱其柱頭上亦有斗栱以支持屋頂重量。下層閣內作四人，或作飲酒作樂狀，或作起舞狀，右面有二人，一人佩劍，一人牽馬，左面有一樹，及三匹馬，其二馬繫於樹幹。二層之雙樓各棲一鳥，諒係鳳鳥（朱雀代表漢之祥鳥，因漢屬火德之故，高祖起義自稱赤帝子），雙層之旁作各種動物，或飛或奔，向雙閣集中，中央閣道之屋簷懸有所獵動物。這是一所豪族或貴族之樓閣。

（二）武梁祠畫像石所刻漢甘泉宮

金日磾拜母圖，其閣為單層式，有雙柱，桂下有凸出礎石以承柱底，柱上有層踩之斗以挑出屋簷。其上屋頂為四注式，坡度不大，載於《石索》（圖 8-39）。

圖 8-39　甘泉宮單層樓（武梁祠畫像石刻）

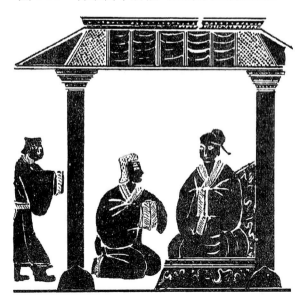

（三）山東省濟寧縣兩城山畫像石宮闕

該畫像石發現於濟寧縣之兩城山，原處散逸著三十八塊刻石，此為其一，另有一石刻有東漢安帝永初七年（113）之銘文，銘文並有戴氏為其父母所建之石造祠堂字樣。其雕刻之手法為陽刻之浮雕，並以平滑之素面做為畫像石之背景。其禽獸、人物以及宮闕之輪廓線頗為細緻，甚至連彩畫之輪線都浮雕而出。該石雕一座雙層宮殿建築，宮殿之前有左右雙立之宮闕，宮闕均包含子母闕。闕之基壇為交叉之瑣紋，左右之母闕身各雕有代表東西方之蒼龍與白虎二靈獸。闕身上第一層為縱橫向之枋子，第二及第三層各為二個一斗三升之斗栱，斗栱之上為一層罘罳。最上為一坡度約為四十五度之屋頂，不呈飛簷與反宇。至於宮殿部份，上層係一厚重之大屋頂置於左右雙柱上，柱上有一斗三升斗栱，屋頂蓋瓦，坡度與闕同。屋頂上棲有一對鳳凰，中央立有一羽衣仙人。平座上之勾欄有望柱四根，並置三橫板，望柱與屋柱皆有瑣紋。下層屋柱間距大於上層，上下層柱心線並不對齊。其平座與勾欄同於上層，由於上下層柱心不在一直線上，偏心應力易造成破壞，這是戰國時代以來木造樓閣之致命傷（圖 8-40、8-41）。

圖 8-40　兩城山畫像石樓閣
（藏於紐約大都會博物館）

圖 8-41
兩城山畫像石樓閣細部

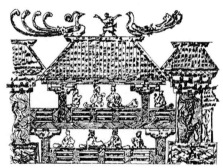

以下，吾人再說明漢闕之建築式樣。漢闕之種類可分為宮闕（或門闕）、城闕、陵闕（或稱墓闕）及園闕等四種。宮闕是建於宮殿外頭之宮門上，如未央宮之東闕與北闕、魯靈光殿之南闕。門闕為小型宮闕，建於府邸之門口，如圖8-42 所示五重樓門闕。陵闕為建於陵墓前者，常係為不可登臨之石闕，亦稱墓闕，如四川雅安之高頤闕，及山東嘉祥之武氏闕。園闕較少，建於庭院內，為

點綴園景之用，如建章宮之鳳闕及山東沂南畫像石邸宅之園闕。這些闕都是離開主體建築物（如宮殿）而單獨形成的一種建築個體，其本身在整體觀念上亦屬四度空間之塑體，具有空間之量與體積，應視為一種建築雕刻。〔註87〕研究石闕（或畫像石闕）之用途有三，一是闕身雕刻了各種裝飾，題

圖 8-42　重慶市之無銘文漢闕

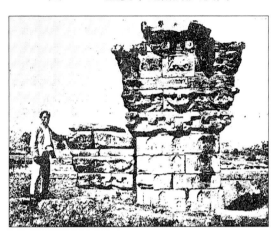

材有奇禽怪獸、人物、神仙故事及各種圖案，可供吾人考證當時裝飾與雕刻技術之純熟度。二是因闕之形式由木構造演變或仿效者，吾人可由闕之各細部——如屋頂、屋簷、斗栱等各部份結構，研究出漢代建築細部之樣式及手法。其三是可由闕之樣式進而推測出塔與牌樓演變之結構，因後二者成為我國六朝以後建築獨立之一部份，實由闕演變而成。吾人今日由現存之漢代石闕以研究其風格如下。

　　由現存石闕之型式，吾人可將石闕分為獨立闕及子母闕兩種，前者無子闕，後者有子母兩闕，子母闕構造並非相同，今舉例如下：

（一）高頤闕（見圖 8-43）

　　在四川省雅安縣，為益州太守武陰令高頤墓闕，該墓建於漢獻帝建安十四年，即赤壁之戰後第二年（209）。該石闕保存良好，闕身立於一座雕有方斗之石質基座上。此闕高度 5.88 公尺，闕身寬 1.63 公尺，屋面寬度為 3.81 公尺，屋面懸出闕身外達 1.12 公尺，為闕身寬之三分之二，這是由闕身頂部開始，用五層石塊逐層挑出，使屋簷有欲乘風飛去之感覺，但闕身石塊之笨重之下壓，顯有質量之穩感，此種輕巧中之穩定，實為其設計之奧妙處。而屋頂出簷之深遠，為漢石闕中最大之例子，由照片來看，第四層厚大石版下壓底下四層石版，使出簷部重量精確的傳達於闕身中央，這是穩定之因素，也是二千年來迄立不倒之原因，這實在是極高明又大膽之設計。自闕身上頭起，第一層石塊，雕

〔註87〕引袁德星之《中國的建築雕刻石闕藝術》文中之一段話。

刻幾個大櫨斗以承托其上之縱橫重疊之枋子。大斗當中雕一獸頭，其四角各雕一神，其制度與沈府君闕相同。第二層石塊刻成一周一斗二升斗栱，正面及背面各三個，側面二個，共有十個斗栱。斗栱承受略有向外傾之枋子，共二十枋。斗栱間浮雕人物故事。第三層係一層薄石版，由二大石版構成，四周浮雕著花紋及圖案。第四層頂大底小，形成倒置錐頭角錐形，由兩塊厚大石版組成，四周雕著人物、禽獸及車馬。第五層與第一層相似，

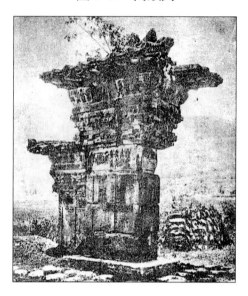

圖 8-43　高頤闕

但較薄。第五層以上即為出簷之屋頂，其屋宇不做飛簷曲線，而係直線。其瓦隴作圓筒狀。闕身係由四大巨石塊構成，並刻有方柱狀，其最上一塊石內縮以承層簷並刻有清晰歷史人物及車馬，各石之間推測置有暗榫以增大水平剪力。子闕高度約等於母闕之闕身高度，其制度與母闕相同，而其比例只有一半。此高頤闕之細部實際上都是模仿木造結構之手法，這種石造建築物可惜僅限於墓闕與廟闕之應用，而未能推廣到各種建築物方面，使我國木結構脫胎成為石結構本位，以致除石闕外沒有任何漢代建築遺留至今，遂使西洋建築專美於前，這真是吾人痛心之一件事。

（二）武氏闕（圖 8-44a）

武氏闕在山東省嘉祥縣東南十五公里武宅山之北武氏墓旁，其建立年代為後漢桓帝建和元年（147）。其基座之基石為覆斗形，斗之上部承闕身，闕身高2.05 公尺，其剖面為長方形，寬 1.03 公尺，寬 71 公分，基石高 45 公分，闕身上有一斗石，其高 46 公分，其上屋頂，再上又一個縮小闕身（其剖面為 71cm×46cm），比例為下闕身之三分之二。在其上有一四注式廡殿頂，為一重簷建築物。因上屋頂較小，故兩水流至下層屋頂再滴流而下。全高 3.9 公尺，子闕原有一屋頂，全高 2.8 公尺，現屋頂已脫落，剩下 2.07 公尺高度。子母兩闕之闕身均有平行線六道所圍成長方形框，框內之浮雕皆歷史傳記故事，與祠內畫

圖 8-44　武氏闕、太室闕

　　a. 武氏闕　　　　　　　　　　　　　b. 登封太室闕

像石題材沒多大區別。母闕四面有浮雕，子闕雕有三面，靠近母闕之面爲素面，以顯示子母闕之分別。此闕與高頤闕之分別在於屋頂下以斗石代替斗栱，沒有仿木構造之斗栱及梁枋，此種石闕爲石闕之中期型式，故較高頤闕沒有變化。

（三）太室闕（參見圖 8-44b）

　　在河南省登封縣東約四公里中嶽廟前石闕，爲漢安帝元初五年（118），陽城縣令（即登封縣長）呂常所造。

　　太室闕基石爲方整平臺，子母兩闕連在一起，闕身皆用塊石砌成，子母兩闕之差別僅在於屋頂之高低而已。母闕最上一層石塊，由下而上逐漸擴大，形成斗形石以承托其上之屋頂。屋簷及屋頂部份係雕石堆砌而成，而無斗栱相承。屋頂作四注式廡殿頂，屋頂坡度平緩，雕石成瓦隴及角脊，並另以一塊石雕成弧狀之正脊，正脊成凹曲線。子闕僅等於母闕闕身高，有十三坡式屋頂，靠近母闕之處無坡。子母兩屋頂之屋簷雕刻出伸出之枋子，其上題篆書爲：「中嶽太室陽城」，字體剝蝕難辨。本石闕爲現存漢石闕中最早者，其石闕之形式顯未脫離石造圍牆之型式，這種外形單調之闕，實爲石闕之早期型式。

　　至於僅有母闕而無子闕之獨立闕，則爲闕之進一步發展，使脫離了原有門柱連圍牆之性質，其形狀簡單樸素，其細部採用簡潔之手法，以襯托出原有木構造之部份，今述之如下：

（四）馮煥闕（參見圖 8-45a）

在四川省渠縣北新興鄉趙家村西南，爲漢安帝建光元年（121）立。馮煥爲幽州刺史，病死獄中，其子歸葬故鄉巴郡宕渠縣（今渠縣）。馮煥闕，高爲 4.38公尺，其闕身爲整塊石頭雕琢而成，兩道銘文之下，雕有一獸面，闕身東側未有雕飾，這是脫胎爲獨立闕之遺意。其闕身雕刻一周縱橫正交之枋子置於櫨斗上，再加一刻飾爲水紋之石版置於其上。其上一層有一周一斗二升之斗栱承著簷桁，其上爲一四注式廡殿頂，正脊有凹曲線，其斗栱制度，顯示其技術之純熟。

圖 8-45　沈府君闕、啟母闕、馮煥闕

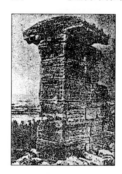

a. 渠縣馮煥闕　　　b. 登封啓母闕　　　c. 渠縣沈府君闕　　　d. 沈府君闕正面獸頭

（五）沈府君闕（參見圖 8-45c）

在四川渠縣月光鄉，其時期約在東漢中葉延光年間（122～125）。有銘文云：「漢新豐令沈府君神道」。闕身亦爲整塊石雕砌而成，高 4.84 公尺，闕距21.62 公尺，與馮煥闕相同，惟其闕上雕刻之手法與題材（其技巧之高明與範圍之廣），非後者所能比擬。闕身銘文上刻有飛翔之鳳凰。闕身以上，每面左右有兩櫨斗承著枋子，兩角枋上各雕有一角神兩腿坐於枋子上，其肩部再頂著角隅之一對上枋子，上枋之面上由下層正交枋子承受，其枋子中間雕有獸頭，獸頭樣式不一，有獨角者，有雙角者。第二層有一石版，再上一層爲一覆斗形，下刻有騎士射獵之狀，其上正面有二個一斗二升斗栱，栱向上曲，正與後期栱材下曲不同。曲栱之承托一枋，以補助槽升枋子承托簷桁之壓力，簷桁上即爲刻石屋頂，但已殘缺。其屋宇值得注意者爲其闕身側面之浮雕，上刻有肉圓好方之銅錢，懸於橫枋，其下懸有青龍一隻，作降龍飛舞形狀，此雕刻即爲代表東方，而西側刻有猛虎，代表西方之神，北側刻有玄武，此爲漢代宮殿裝飾之常用者。

統計我國各地現存之漢代石闕有二十三處之多。今將其建築年代、尺寸、雕刻、銘文等列如下表所示：

表一　兩漢石闕表

闕　　名	所土地	銘文及年代	性質	尺　　寸	雕　　刻	形式及保存
1. 太室闕	河南登封中嶽廟	元初五年(118)中嶽泰室陽城	廟闕	闕高3.97公尺闕距6.7公尺	人物、車馬、虎、犀、象、龜、兔等	完整，有子母闕
2. 少室闕	河南登封刑南舖	元光二年(123)少室神道之闕	廟闕	闕高3.72公尺闕距6.7公尺	同上	有子母闕，但子闕屋頂已毀
3. 啓母闕	登封縣北十里	同右開母廟神道闕元光三年(124)	廟闕	《金石圖》云:「高八尺五寸，闊六尺厚一尺六寸」	人物、車馬、樹木、蹴鞠、禽獸	同上，有雙闕對立（圖8-45b）
4. 武氏闕	山東嘉祥武宅山	建和元年(147)	墓闕	高2.8公尺寬1.03公尺	人物、禽獸、三身人、八頭虎身像	同上，雙闕俱存
5. 皇聖卿闕	山東省沂水縣皇聖鄉冢	元和三年(86)1992年移入平邑小學典存	墓闕	高2.5公尺	車騎、兵衛、射獵、燕樂	整石雕成，無子闕
6. 功曹闕	山東省沂水縣	章和元年(87)南武陽功曹卿之門	墓闕	高2.1公尺寬0.6公尺	車騎、人像、禽獸	整石雕成，無子闕僅存西闕
7. 王稚子闕	四川省新都縣	元興元年(105)	墓闕	《金石索》云:「高一丈五尺」	神像、人物、車馬	重簷屋頂，僅存東闕，無子闕
8. 賈公闕	四川省梓潼縣南門外	《金石苑》以爲「賈夜」字闕無年月銘	墓闕			僅存闕身下截雕刻剝落
9. 楊公闕	四川省梓潼縣北門外	《梓潼縣志》載:「侍中楊休墓」	墓闕			僅存母闕頂，子闕已失
10. 李業闕	四川省梓潼縣	侍御史	墓闕			僅存一石
11. 平陽府君闕	四川省綿陽縣	銘文破壞初平～興平年間(190～195)	墓闕	北闕高4.35公尺，南闕高3.5公尺，闕距26.19公尺	靈獸有些遭破壞。梁武帝大通三年(529)增刻佛龕	雙闕完整

12. 上庸長闕	四川省德陽縣	司馬孟臺墓	墓闕			殘損
13. 二陽闕	四川省夾江縣甘露鄉	東闕爲益州牧楊宗闕，西闕爲楊暢闕	墓闕	高 5.07 公尺寬 1 公尺闕距 13 公尺	力士、龍、虎	表面風化
14. 蒲家灣闕	四川渠縣蒲家灣	無銘文	墓闕	闕高 4.25 公尺	朱雀、青龍	僅存東闕，且無子闕。制度與沈府君闕相同
15. 趙家村闕	四川渠縣趙家村	無銘文	墓闕	闕高 4.17 公尺	力士、出行圖朱雀、玄武	只存東闕
16. 王家坪闕	四川渠縣王家坪	無銘文	墓闕	闕高 4.19 公尺	朱雀、怪獸、青龍	僅存東闕闕身
17. 馮煥闕	四川渠縣趙家村	建光元年(121)	墓闕	高 4.38 公尺	怪獸、水紋	僅存東闕
18. 沈府君闕	四川省渠縣月光鄉	新豐令神府君神道	墓闕	高 4.84 公尺	朱雀、青龍、白虎	子闕已失，有雙闕
19. 高頤闕	西康省雅安縣姚橋村	建安十四年(209)益州太守武陰令	墓闕	高 5.88 公尺	車馬、人物、禽獸	西闕大致完成，東闕無頂
20. 邊孝先闕	四川省梓潼縣	《梓潼縣志》云：「遽韶闕」	墓闕			風化剝蝕嚴重
21. 西嶽廟闕	陝西省華陰縣西嶽廟前	永和元年(136)	廟闕			
22. 重慶石闕	重慶市附近	無銘文	墓闕			
23. 董君闕	山東省瑯縣	不其令董君闕	墓闕		人物、馬、樹木、朱雀玄武	《石索》載有

以上石闕，大都成雙闕相對，其方向大都是東西向。石闕大部份在陵墓或廟宇用之，因其材料用石，可保存一千年。至於宮門及城門之闕大都係木闕，故隨著宮室城池而毀滅，惟石闕皆係仿造木闕之構造，欲研究木闕之結構除由畫像石可尋其踪跡外，就是由石闕而研究之。其中最可注意者厥爲東西闕以屋頂閣道相連，這種門闕可以登臨，就如圖 8-46 所示四川成都出土畫像磚，闕形門，其兩闕間閣道屋頂飾有鳳鳥，這是由闕演變成牌樓門之濫觴，也是我國牌樓起源，故牌樓建築係由我國傳統之建築演變而成，而非西洋學者所謂由印度覆

鉢墓之門道（Toran）傳入的。

〔註 88〕吾人再研究此畫像磚，在城門（或宮門）之外，爲重簷門闕，最上面爲四注式廡殿頂，無斗栱，有縱橫枋子及罘罳。兩闕之間閣道，有大梁橫置，其上有正交向之小梁，再舖面板。上面欄杆與屋頂，屋頂上棲有鳳鳥。此磚爲闕進化

圖 8-46　闕形門（四川成都出土）

爲牌樓過度階段，亦即原始牌樓，彌足珍貴。貝聿銘氏設計民國五十九年大阪萬國博覽會中國館，即由此闕形門孕出之靈感與意向（Idea）而設計的。

　　以下，吾人再談及漢代之畫像藝術。畫像藝術可分爲畫像石與畫像磚。畫像石之繪畫有二種方法，其一者用筆繪畫在石版上，再依據筆蹟刻上去，此法與繪畫最爲相似，其人物景緻生動如畫；另一種將人物浮刻凸出，將其四周剔去，即爲「陽刻」，如武氏祠畫像石，或替將人物凹刻下去，使四周浮出，稱爲「陰刻」，如孝堂山畫像石。至於畫像磚，常爲陵墓墓室之砌磚用，其做法乃是於磚未窰燒以前，先畫人物、風景或祥瑞之物再窰燒而成。至於畫像石小者亦供砌墓室之牆用，大者建於墓前之石室牆壁，今將較有名之石室畫像石列敘如下：

（一）武氏祠石室

　　在山東省嘉祥縣武宅山武公墓前。武公爲殷武丁之後裔，爲嘉祥縣之望族。石室在武氏墓入口（其墓制度將敘於後），爲武氏四兄弟（武始公、武綏宗（名梁）、武景興、武開明），爲其在甘肅敦煌做官，英年而逝之父親武宣張（名斑）立闕（武公闕）。闕內有墓寢（即享堂，或祠堂）一處，爲武綏宗之祠堂，稱爲武梁祠。乾隆五十四年（1789）邑令黃小松重修武梁祠時，於祠前，祠後，祠左，各發現舊石，故稱爲前石室，後石室，左石室，可見當時祠堂非爲一堂，應有數堂，只因除武梁祠外，其餘皆已淪末，故泛稱爲「武梁祠」。黃

〔註 88〕見富拉契（Sir. Banister Fletcher）之《西洋建築史》，中國建築篇・牌樓。

易（小松）將所發現之前後左各石室以及武斑碑、石闕銘等二十餘石，另立新祠堂而重新整理並嵌進壁中，即所謂武家林祠，合武梁祠，通稱「武氏祠」（參見圖8-47）。

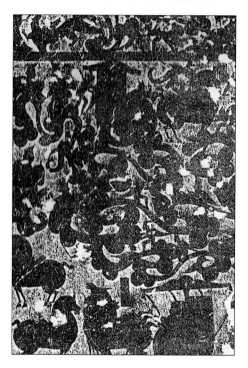

圖8-47　武梁祠畫像石靈界圖

武梁祠內容，計東壁十七石，西壁八石，南壁十三石。東壁題材爲伏羲以來帝王孝子、刺客之畫像。西壁題材爲春秋戰國時代刺客及節婦事蹟。南壁繪著春秋戰國義士、賢婦及孝子之事蹟。

武家林祠置武斑碑於其中，置祥瑞圖二大石於左右，並置前石室十石，後石室十五石，左石室十石，共二十五石列嵌於四壁。前石（前石室之畫像石）題材畫楚辭、天問神人、雲龍、鳥獸及孔門弟子、車馬、人物、文王父子、水陸攻戰之畫像。左石題材畫樓閣、人物、舞樂、弄蛇等畫像。祥瑞圖題材有靈獸、神鼎、連理枝、嘉禾、靈器之畫像。

武梁祠與武家林祠之畫像，均細筆鉤勒，栩栩如生，極爲工緻，爲研究漢代雕刻、繪畫、建築所不可缺者。至於武梁祠之年代當較武氏闕稍晚，蓋因武梁卒於東漢桓帝元嘉元年（151），其畫像石，當然此時所作。

（二）孝堂山祠石室（圖8-48）

在山東省肥城縣西北六十里之孝里鋪，有石室二間，但墳壠丘闕已堙沒無蹟，傳說係孝子郭巨之墓，〔註89〕但未有明確之實證，惟石室中有永建四年（129）邵善君過此堂之題銘，則祠堂當在漢順帝永建四年以前所建，早於武氏祠似可斷定。《水經注》亦載有此堂，〔註90〕惟僅稱孝子堂而已。該堂爲我國現存最古之祠堂。

〔註89〕郭巨埋兒得金，爲二十四孝之一。

〔註90〕見《水經注·濟水》又北過臨邑縣東。

孝堂山石室之雕刻爲陰刻，共有十石，畫著人物、樓閣、鳥獸、胡馬、《山海經》貫胸人故事，車馬、撈鼎、胡俗、水戰，周公輔成王故事等，其人物皆爲側面，其雕刻技術與人物表情則不如武公祠畫像。

（三）嘉祥畫像石

在山東省嘉祥縣之蕉城村及劉村，其題材有周公輔成王，[註91] 田獵之事，其雕刻技巧與孝堂山者差不多。共發現二十石，抗戰前存於濟南山東省博物館。

（四）兩城山畫像石

在山東省濟寧縣城南八十里之兩城山遺址，發現畫像石十六石，曾錄於《山左金石志》，其題材皆有關歷史風俗之雕刻，爲陰刻。

（五）孝堂山下畫像石

如圖 8-49 所示，於孝堂山下發現。爲陰刻畫像石，共有六石，爲硬質石灰岩，其題材亦爲歷史人物，但可惜戰前爲日人掠奪，現藏於日本東京大學工學部。

圖 8-48
孝堂山祠堂石室之門柱及簷

其他漢墓畫像石較著名者如下：

鳳皇畫像石元鳳二年（79 B.C）　　　　山東沂水出土

永建食堂畫像石（126）　　　　　　　山東金鄉縣

曹王墓畫像石　　　　　　　　　　　　山東滕縣

南陽畫像石　　　　　　　　　　　　　河南省南陽市

射陽石門畫像石　　　　　　　　　　　江蘇省江都市

〔註91〕《漢書・霍光傳》云：「武帝年老，欲立趙捷仔子弗陵（即昭帝）爲嗣，欲以霍光輔政，武帝令黃門畫者畫周公負成王朝諸侯以示光。」此後，周公輔成王像常爲漢畫像之題材。

畫像磚在四川成都一帶出土頗多，其題材多爲漢代社會生活狀況，其中包括弋獵、車馬、倉庫、城門、樓閣等等事物以及景物，人物較多，亦爲研究漢代建築藝術重要資料。

圖 8-49　漢畫像石庖廚圖

圖 8-50　漢代畫像石──庖廚（日本京都藤井有鄰管藏）

第十節　兩漢之寺廟建築

古代之廟宇，除了祭祀祖先之宗廟外，就是祭祀對人群有功勞之英雄或偉人，如孔廟以及漢以後之關帝廟、岳飛廟；另一種就是與郊祀有關之山川、土地、四瀆之神廟了，神廟之佈局亦與陵寢相同，廟大都朝南，入口建闕（大都為石闕），立石人石獸，其北進之內則為祠堂，以安神位，兩漢郊祀所建祠廟已述於前，今吾人敘其制度如下：

一、東嶽廟

亦名岱廟，秦時已立之，漢武帝封禪泰山時又增廣之。據《水經注》引《從征記》云：「泰山有下中上三廟，牆闕嚴整，廟中柏樹夾兩階，大二十餘圍，蓋漢武所植也。……門闒三重，樓榭四所，三層壇一所，高丈餘，廣八尺，樹前有大井，極香冷。……廟中有漢時故樂器及神車、木偶，皆麠密巧麗。又有石虎。建武十三年（37），永貴侯上金馬一匹，高二尺餘，形制甚精。中廟去下廟五里，屋宇又崇麗於下廟，東西夾澗。上廟在山頂，即封禪處也。」[註92] 今日泰安縣城內之岱廟，佔泰安城面積四分之一，其中殿稱「天貺殿」，為九開間建築，係明清餘物，全廟掩映在松柏之間，極為壯麗。此岱廟實為漢東嶽下廟之遺址而建。漢東嶽中上兩廟業已坦廢，今日泰山絕頂——玉皇頂之廟宇即於漢東嶽上廟舊址所建。至於登泰山有步道與車道，由泰安城北門北一里之岱宗坊，經玉皇閣、一天門、中天門與南天門直至最高峰玉皇頂之步道，漢如淳云：「泰山從南面直上，步道三十里，車道百里。」這三十里步道共有六千七百餘級石磴道，直上海拔一千五百四十二公尺之泰山。其磴道寬六尺，縈迴於松柏之間，實為浩大之工程（以古代工程技術及運輸工具而言）。

二、中嶽廟

亦稱中岳廟，在河南登封縣北之嵩山，為後漢安帝元初五年（118）所創建。廟南百餘步，有太室石闕東西並立（廟闕在六朝後演變為山門）。再往北進，有石人二尊，右石人之頂刻有馬字，其內即為中岳廟之廟門。中有高樓，名為「天中閣」。再進則為崇聖門，其內即為廟之寢殿。兩側有風雲雷雨四殿，

〔註92〕見《水經注・汶水》屈從縣西。

左右廡祀八十四司神。寢殿之後又有小中嶽，前後佔地數百畝，均爲紅牆黃瓦，顯爲歷代所增修。至於登封縣西十里邢家鋪西南之少室廟以及登封縣北十里崇福觀東之啓母廟（祀禹之妻，登之母），均爲延光二年（123）之建築物，今已湮圯無蹟，僅存石闕而已。

三、西嶽廟

為秦之五嶽祠之一，武帝增修之，後漢順帝永和元年（136）重修，在陝西省華陰縣之華山。其廟佔地三百畝，殿宇宏壯，庭院滿植老松古樹。其正殿之後爲萬壽閣，正對華嶽。廟前有永和元年之西嶽廟神道闕，惟剝蝕風化已甚。

四、南嶽廟

古時祭五嶽，僅柴望而祭（即焚柴而祭），並不立祠，秦始立五嶽四瀆之祠。南嶽廟在漢宣帝時重修以歲三祀，在今湖南省衡陽市，其正殿重簷，七廣間，高七十二尺，內有七十二柱（即八列，每列九柱），像南嶽七十二峰，殿中供赤帝神像（見圖8-51）。

圖8-51　南嶽廟

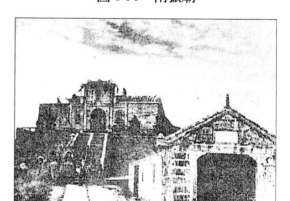

五、北嶽廟

漢宣帝始祀北嶽於上曲陽（即河北省曲陽縣），避文帝劉恒之諱，改恒山爲常山，今山西省渾源縣西南，其廟門稱爲南天門，正殿稱爲眞元殿。

佛寺方面，佛教於後漢明帝永平十年（67）中郎蔡愔與天竺沙門攝摩騰、竺法蘭以白馬馱梵經東至洛陽，遂在洛陽城西雍門外起伽藍，名爲白馬寺。其二人居於寺內，翻譯佛經四十二章，此爲我國最早之佛寺。〔註93〕其寺內毘廬

閣壁上嵌有漢譯《四十二章經》石刻，攝、竺二沙門居洛陽六十年，圓寂後葬於寺內。

　　據說，當時白馬寺是仿印度祇園精舍（Jetavana）而建，其制度是入口處有一半覆缽頂大門，整座精舍之剖面亦呈馬蹄覆缽形之穹窿，其兩旁有兩柱列以承穹窿屋頂，內置佛龕。此寺在《水經注》與《洛陽伽藍記》曾詳載其緣始，惟當初是否以祇園精舍之樣式而建，典籍已無可考，惟其盛經之榆欓（茱萸）經函至南北朝時猶存。《清一統志》謂白馬寺爲鴻臚寺（接待四夷賓客之賓館）改名充用者，若此，白馬寺之建築尚未受外來之影響（圖 8-52、8-53）。

圖 8-52　印度祇園精舍遺址　　　　圖 8-53　今日洛陽之白馬寺

西元前一世紀建，爲白馬寺藍本

　　自立白馬寺後，佛教漸傳，至桓帝時，好神，故祀浮圖（即佛）以華蓋。靈帝時，建大安寺於豫章郡。獻帝初平年間（193）建佛寺於廣陵郡（今江蘇江都縣）。

第十一節　兩漢之陵墓建築

一、西漢長安諸帝陵（參見圖 8-54）

（一）太上皇陵

　　漢高祖十年，葬其父於櫟陽（今陝西省臨潼縣東北），並於櫟陽大城起萬年縣，以奉陵邑，其旁有昭靈后陵，爲高祖母陵。

圖 8-54　西漢長安諸帝陵

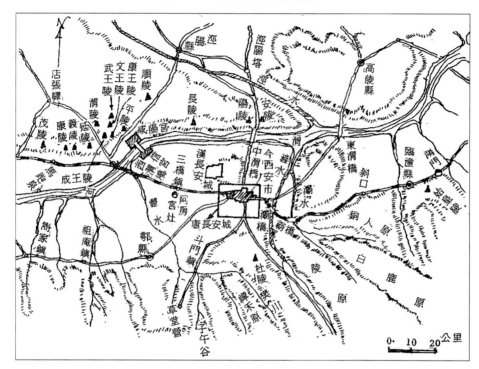

（二）高祖長陵

在渭水北，距長安城三十五里，高祖十二年五月葬於長陵（195 B.C）。長陵起墳如山形，東西廣一百二十步（約二百公尺），高十三丈（約三十六公尺），並起長陵邑於其旁。城周七里百八十步（約 3.8 公里），其城門四出，有東西南北四門，城內有便殿、掖庭諸宮寺。長陵邑人口據《漢書》記載近十八萬人，形成一大城鎮。至於為何於陵旁起邑，其作用有三：

1. 強幹弱枝作用

春秋戰國時代，地方分權過重，列國聲勢大於周王室，漢室為矯此弊，並防止地方遊俠豪傑生事，於是徙天下豪富於長安共十二萬戶，又徙天下大族，如齊田氏、楚屈昭景氏及諸功臣於長陵，並分徙豪傑於長安諸陵，如此一來，非但繁榮京師，增加賦稅，而且也防所謂奸詐之徒於無形。

2. 可供陵園奉邑

各陵邑之稅收，可供陵園維持保養以及祭祀等費用，以免再耗中央之預算。

3.象帝王在世之居

因陵邑在陵園之側，陵園並置寢殿、園林，以象宮室苑囿。其陵邑之居民，櫛比之街道，以象首都街坊、鄰里，使死者在地下有知，亦不感寂寞矣！高祖陵東為呂后陵，《史記》外戚世家列傳謂高后合葬長陵，乃是同塋（墓域）而非同冢，今長陵約略有兩山突起，西則為高祖陵，東則為呂后陵。

（三）惠帝安陵

在長陵東北約十里，近涇水，惠帝七年（188 B.C）八月葬於安陵。安陵內有果園及鹿苑，並置安陵邑，屬於右扶風所管轄之縣邑。其平面為正方形，其陵頂部已略傾圮。邊長約133公尺，高24公尺，為漢諸陵較小者。

（四）文帝霸陵

在長安城東七十里，因山為陵，不另起墳。文帝治霸陵時皆以瓦器，不另以金銀銅錫為飾，為諸漢帝陵最儉薄者，此乃文帝親政愛民與民休息，恐勞民力之故。文帝崩，其葬況，曾令周亞夫為車騎將軍，徐悍為將屯將軍，張武為復土（覆土）將軍，發動近縣民工達一萬六千人，並由張武主藏郭、穿土、復土之事，葬文帝於霸陵（157 B.C）。霸、杜二陵雖未發掘於赤眉之亂（見《漢書・王莽傳》），惟毀於晉愍帝建興三年（315 B.C）之一次盜掘，其珠玉綵帛數以千萬，[註94] 此蓋其臣下未體念文帝恭儉之素志矣！霸陵之瓦器以黃土燒成，其上有直紋，並刻有「霸陵」二字，今臺北歷史博物館藏有一塊。霸陵之上，有溝道（今稱截水溝）四道，從陵上直達陵下，以宣洩雨水，見《水經注・渭水》文中。又《漢書》載文帝自崩至葬凡七日，動用民工共十萬以上。並置有霸陵縣以為奉邑，屬京兆尹轄之。

（五）景帝陽陵

在長安城東北四十五里，亦即長陵與安陵中途，為景帝前五年（152 B.C）所置，並賜錢二十萬，募民徙陽陵邑，屬左馮翊管轄。[註95] 陽陵之制平面為四方形，每邊為一百二十步（約二百公尺），面積約四公頃，高十丈（27.6公

〔註94〕 見《史記正義・文帝紀》引《漢晉春秋》註。

〔註95〕 漢首都長安城及其近畿之地，畫分為三部份：渭城（今咸陽）以西屬於右扶風，長陵以北屬於左馮翊，長安以東屬於京兆尹，合稱「三輔」。三輔設都尉，共治長安城。

尺），比長陵爲低。

（六）武帝茂陵

圖 8-55　茂陵

在長安城西北八十里（今陝西省興平縣東北），建元二年（139 B.C）初置茂陵邑，徙民一萬六千戶以實之，賜錢二十萬（每戶），賜田二頃（13.2 公頃）。至西漢元始二年（2），有六萬一千戶，人口二十七萬七千人，已超過當時長安城人口（長安人口爲二十四萬六千人），可謂全國人口最大之城邑（參見圖 8-55）。

茂陵遠望如山，立面成梯形，平面爲方形，其四周總長三里，高十四丈一百步（此數字存疑，可能係十四丈一步之誤，《三輔黃圖》載）。據日人岡崎敬實測之結果，每邊長 231 公尺，高 46.5 公尺（折合漢尺約周回二里，高十四丈五步），〔註96〕其面積達 5.33 公頃，約爲始皇驪山陵面積二分之一強，並稍大於元帝渭陵。茂陵有白鶴觀，爲邑內之苑觀。在茂陵西北一里，有武帝李夫人墓，俗稱英陵，東西五十步（83 公尺），南北六十步（100 公尺），面積爲 0.83 公頃，高八丈（11 公尺）。李夫人之兄李延年精通音律，曾作歌上武帝，李夫人因而見幸，其歌云：

> 北方有佳人，絕世而獨立。一顧傾人城，再顧傾人國。寧不知傾城與傾國？佳人難再得。

（七）昭帝平陵

在長安西北七十里（今陝西省咸陽縣西北），距茂陵十里，帝初作壽陵（在世時修治己陵），僅令流水而已。其石槨廣一丈二尺，長二丈五尺，無復起墳，東北作廡，長三丈五尺，外爲小廚，萬年之後掃地而祭，但據《漢書·貢禹傳》，霍光之葬昭帝，亦隨武帝之厚葬故事——亦即取金錢、財物、鳥獸、魚鱉、牛馬、虎豹、生禽等一百九十種動物，盡殉埋之，又以後宮女置於園陵，故茂陵雖不免遭赤眉挖掘，平陵亦不能免矣！平陵亦作平陵縣邑，屬於右扶風

〔註96〕見岡崎敬著《秦漢都市與農村》，《古代中國》書中，（日本）世界文化社出版。

管轄。

（八）宣帝杜陵

在長安城南五十里，今陝西省長安縣杜曲村之地。元康元年（65 B.C）在杜東原上（即樂遊原）營作初陵，並徙丞相、將軍、列侯，吏二千石，訾（財產）百萬者於杜陵邑，由京兆尹管轄。初元元年（48 B.C）葬宣帝於杜陵，其東南有一陵，較杜陵小，稱為少陵，為宣帝許后陵，唐代大詩人杜甫為杜陵人，故自稱「杜陵布衣」，或「少陵野老」，或稱「杜少陵」，其名蓋有因也。

（九）元帝渭陵

在長安城北五十六里（今陝西咸陽縣），永光四年（40 B.C）初作渭陵，並於竟寧元年（33 B.C）葬於渭陵。渭陵為漢諸帝陵面積次大者，其平面為近似正方形，立面成五層梯形，其長

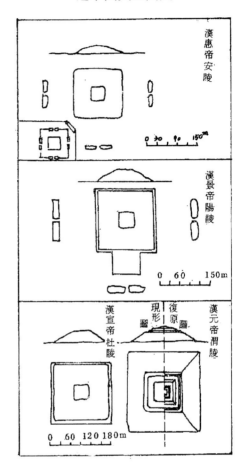

圖 8-56　安陵、陽陵、渭陵、杜陵之平面與立面圖

為 239 公尺，寬為 219.6 公尺，面積為 5.24 公頃，略小於茂陵，與埃及最大金字塔面積相若。其高度為 27.3 公尺（十丈），據《水經注》謂原高十二丈，則被赤眉盜掘及自然陵夷作用較原高已坦二丈。但元帝作渭陵並不置縣邑，因徙民為縣邑造成：「百姓遠雜先祖墳墓，破業失產，親戚別離，人懷思慕之心，家有不安之意，是以東垂被虛耗之害，關中有無聊之民」，可見徙民為害之烈。[註97] 哀帝元壽元年（2 B.C），合葬傅太后（元帝昭儀），其陵與渭陵齊（皆高十二丈）。傅后陵為王莽奏王太后毀之，元始五年（5）發之，命人發傅太后冢，冢崩，壓死百餘人，並開棺，屍臭聞十餘里，並毀哀帝母定陶丁姬冢，開其槨

〔註97〕見漢元帝延光四年詔書。

圖 8-57　漢陵方位圖

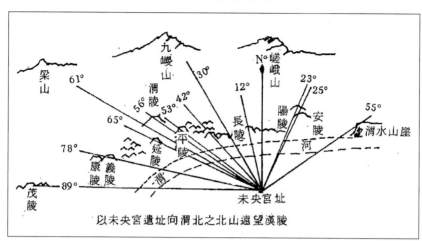

圖 8-58　漢元帝渭陵外觀

戶，火出焰四五丈，吏卒以水澆滅乃得入，槨中器物皆焚毀。王莽又命公卿遣子弟諸生及四夷，共十餘萬人，操持作具，費二旬時間，將傅后及丁姬二冢全部夷平，共廢二百萬工以上，可見其兩冢塋築土之多。又丁姬冢可能置有火石及石漆（即原油之古稱）方有火焰突出現象。

（十）成帝延陵

延陵在右扶風，距長安六十二里（今咸陽縣西北），爲建始二年（31 B.C）所作，復於鴻嘉元年（20 B.C），以延陵不吉利，再營作昌陵於新豐戲鄉（今陝西省臨潼縣），並置昌陵縣以爲奉邑。其營昌陵之況，劉向《諫營昌陵疏》曾云：「及徙昌陵，增埤爲高，積土爲山，發民墳墓，積以萬數，營起邑居，期日

迫卒，功費大萬百餘，死者恨於下，生者愁於上……物故流離者以十萬數。」
可見帝王營作陵邑之慘況也。昌陵前後營作五年，因客土疏惡（就是地質不
好，有流動性），終不可成，昌陵之陵中正寢，以及陵上寢殿，司馬門都未能成
功，成帝於是罷昌陵傜役，並停止徙民。因此，流放主持工程師將作大匠解萬
年於敦煌郡，但仍復作延陵不停，且太奢侈，以綏和二年（7 B.C），葬於延陵。
其延陵園門之陵闕罘罳，為王莽所壞，令民勿復思漢也。

（十一）哀帝義陵

在扶風渭城西北原上，去長安四十六里（今陝西省咸陽縣西北），建平二年
（5 B.C）初營作之，哀帝遵元帝之制，不徙民置陵邑。並於元壽二年（1 B.C）
九月葬義陵，其制並不太奢，復因王莽重新秉政，令義陵民冢如不妨殿中（壙
中象正殿處）勿發，可知其制並不大。

（十二）平帝康陵

在長安城北六十里興平原口，平帝九歲即位，十四歲即為王莽鴆死，於元
壽二年（1 B.C）葬康陵（今陝西省興平縣），其制並不太奢。

此外漢帝葬其非在世皇后者，有南陵，為文帝母薄姬之陵，在霸陵南十
里，故稱南陵，今長安東滻水之東原上（今西安市東十公里）。並在南陵西南六
里，起南陵縣邑以奉之，為景帝（薄姬之孫）前二年所葬（155 B.C）。南陵邑
屬京兆尹管轄。此外有雲陵，在雲陽甘泉宮南（今陝西省淳化縣南），為昭帝母
趙婕妤陵，趙婕妤被武帝賜死先葬雲陽，昭帝追尊為皇太后，並為太后起園廟
及陵增阜之。並徙三輔富人於雲陵，每戶賜錢十萬，置雲陵縣邑，屬於左馮翊
轄之。至於王莽之妻死，葬渭陵長壽園西，僭號為億年陵，後為更始亂軍所
發，並燒其棺槨，自葬至發，前後僅兩年而已。

二、東漢諸帝陵

後漢諸帝陵，大都在洛陽北部之北邙山，鑑於前漢諸陵大奢，被赤眉所盜
掘，大都較為節儉。

（一）光武帝原陵

在洛陽城北，臨平亭東南，距洛陽十五里（今洛陽市東北十五公里處）。其
制度較為節儉，所謂：「地不過二、三頃，毋為山陵、陂池，裁令流水而已」，

〔註98〕其遺詔：「皆如孝文帝故事。」孝文故事即：「葬以瓦器，不以銅錫金錫爲飾，不因山起墳。」原陵大小，依《帝王世紀》云：「方三百二十步，高六丈。」亦即平面正方形，邊長達 442 公尺，高 13.8 公尺，面積 19.4 公頃（約四漢頃），此面積已超過秦始皇驪山陵，惟高度僅後者十分之一而已。今在黃河南，有石獸。

（二）明帝顯節陵

在洛陽西北三十七里富壽亭上（在今洛陽市東北約二十里），明帝自作葬制及陵制，爲：「初作壽陵，制令流水而已。石槨廣一丈二尺，長二丈五尺，無得起墳。」其陵之大小，方三百步（即方一漢里，即爲 415 公尺見方），〔註99〕則面積 17.2 公頃，略小於原陵，高 8 丈（18.4 公尺）。據《魏書・釋老志》，明帝永平十八年（75）葬於顯節陵，內建有一天竺式佛圖，《洛陽伽藍記》亦載：「明帝崩，起祇洹（垣）於陵上，自此後百姓冢上，或作浮圖焉。」〔註100〕浮圖（Buddha）或祇洹（Chaitya），實際上爲印度之窣堵婆（The Great Stupa Sanchi），或譯作「塔婆」，即「塔」。考印度窣堵婆之外型爲一半球形覆鉢式塔，則此顯節陵上之墓塔或即此式。但《後漢書・陶謙傳》曾載：興平元年（194），丹陽郡人（安徽省當塗縣東）笮融聚眾依陶謙，融爲謙督廣陵、下邳、彭城三郡運糧。後陶謙爲曹操所破，病死，笮融遂斷三郡委輸，大起浮屠寺，上累金盤，下爲重樓，又堂閣周回，可容三千餘人，作黃金塗像，衣以錦綵。寺作於徐方（徐州）。上累金盤，下建重樓，雖云是佛（浮屠）寺，實係木構造之塔，則其形制可能與四百年後，建於日本奈良之法隆寺五重塔（607，飛鳥時代代表）相類似，其特點〔註101〕有五：其一爲木構造，其二平面爲正方形，其三由下而上逐層縮小其平面，其四頂上有刹（即相輪或金盤），其五塔中央有塔心柱，下承以石塊，其下有穴，名龍窟，以藏舍利子。此爲見於正史記載我國最早之塔，但比顯節陵之墓塔卻晚了 119 年。

〔註98〕見《後漢書・光武帝紀》，二十六年令。

〔註99〕後漢尺在章帝以前同新莽尺，長合 23.04 公分，章帝以後爲 23.75 公分，參見吳洛《中國度量衡史》，每里 1,800 百尺，約 415 公尺。

〔註100〕見楊衒之《洛陽伽藍記》，卷四，城西白馬寺。

〔註101〕引用黃寶瑜著《中國建築史》，第四章《魏晉南北朝建築》，「佛寺與塔」。

（三）章帝敬陵

章帝遺詔，敬陵無起寢廟，敬陵在洛陽城東南三十九里（今在洛陽市東北二十公里顯節陵東）。其制度，據《古今註》：「敬陵周三百步，高六丈二尺」，平面爲方形，則邊長七十五步（107 公尺），面積爲約一公頃，高度 14.7 公尺。其棺槨制度，一如漢明帝。

（四）和帝愼陵、殤帝康陵

和帝十歲即位，卒於三十七歲，殤帝生三月即位，即位八月即死，和帝葬於愼陵，殤帝葬於康陵，兩陵同塋不同陵，亦即同一墓域而不同穴壙。李賢《後漢書注》謂兩陵在洛陽東南三十里，康陵在愼陵之西，高五丈五尺（13 公尺），其四周二百零八步（即 296 公尺），每邊不足五十公尺，爲漢陵較小者。和熹鄧皇后葬殤帝時，方中秘藏（即陵中殉葬珍寶）及諸工作，事事減約，十居其一，後漢諸陵已較前漢節儉，而康陵在後漢諸陵尤儉者。

（五）安帝恭陵

在洛陽東北二十七里，建於延光四年（125）。其陵制，依《古今註》謂：「陵山周二百六十丈（617 公尺），高十五丈（35 公尺）。」則每邊長度達 154公尺，面積達 2.4 公頃。恭陵有百丈長之廊廡，於陽嘉元年（132）因火災而焚毀。

（六）順帝憲陵、沖帝懷陵、質帝靜陵

憲陵在洛陽西十五里，順帝於建康元年（144）葬於憲陵。其周三百步（四百二十七公尺），高八丈四尺（20 公尺），依順帝之遺詔，不建寢廟，斂以故服（舊衣），珠玉玩好，皆不得下（副葬）。沖帝二歲而崩，葬於懷陵，其陵於憲陵塋內，其周一百八十步（260 公尺），高四丈六尺（10.9 公尺），其役費，約爲康陵二分之一。

靜陵在洛陽東南三十里，質帝爲梁冀鴆弑，葬於靜陵（146）。其周一百三十八步（196 公尺），其高五丈五尺（13 公尺）。

（七）桓帝宣陵、靈帝文陵

據《後漢書》注：「宣陵在洛陽東南三十里，高十二丈（28.5 公尺），周三百步（427 公尺）。」又謂：「文陵在洛陽（唐洛陽城）西北三十里，陵高十二

丈，周回三百步。」則宣、文兩陵大小相同，文陵在中平六年建（189），但四月後（該年十月），為董卓所發，並取藏中珍物，可見漢帝陵雖逢亂時，其副葬品之多亦不減平常。

（八）獻帝禪陵

在濁鹿城（今河南省修武縣北二十五里），為獻帝禪魏文帝後十四年（234年）所作。陵高二丈（4.75 公尺），周圍二百步（285 公尺）。以禪魏故取禪為陵名，魏明帝以天子禮儀葬之。

以上所述兩漢諸陵，前漢諸陵除霸、杜二陵外，均為赤眉賊所發掘，盜取珍寶。後漢諸陵亦於初平二年（191）為董卓使呂布所發（禪陵除外），收取珠寶。而霸、杜二陵到東晉建興三年（315），亦為秦人（陝西人）所盜掘，取其珠玉綵帛數以千萬計，於是兩漢諸帝陵無一倖免，誠為痛心。

至於漢諸帝陵墓之制，依《後漢書》之記載，〔註102〕大斂時，唅以珠，纏以緹繒十二重。以玉為襦，以黃金為縷。腰以下以玉為札，長一尺，廣二寸半。足縫以黃金鏤。梓棺（棺木）表裏洞赤，虛文畫日、月、鳥、龜、龍、虎、連璧、偃月。而陵墓內之制，方中百步（即穴壙四方，每邊為百步），明中（墓室）高一丈七尺（4.5 公尺），邊長二丈（5.5 公尺），明中覆以坑方石，其內置黃腸（即以黃柏木做為外槨）、題湊（即外槨累釘成四阿之形），題湊之旁為便房（藏中便坐），方中並開東西南北四通羨道，並在明中留四方羨道門。其門可容大車六馬。以蜃車載棺柩至壙，以龍輴車載之，繫紼於棺之緘，從上而下棺入明中之槨內。羨道門設夜龍、莫邪劍、伏弩、伏火等，以防盜掘，再下明器於槨內，並埋車馬、虎豹、禽獸於方中和羨道內，再覆土起陵如山。此即陵墓葬制。又據《祭祀志》稱漢帝陵寢廟分開，寢於墓側，廟於京都墓側之寢稱為寢殿，其內置日常起居用之衣服，並供祭祀之用。

除帝王陵墓外，吾人再談及王侯陵墓之制：

（一）梁孝王墓

碭縣（今江蘇省碭山縣）東有碭山，山有梁孝王墓，其冢斬山作郭，穿石為藏，行一里，到藏中，有數尺水……不齋者至藏，輒有獸噬其腳，獸見

〔註102〕《後漢書・禮儀志下》及李賢注引《漢舊儀》。

者云似狗，山上有梁孝王祠（以上引《水經注・獲水》原文）。考《史記》梁孝王於漢景帝中六年（144 B.C）死，其墓當作於是時。又據陳琳爲袁紹討曹操檄文稱：「梁孝王先帝母弟，墳陵尊顯，桑梓松柏，而操帥將史士，親臨發掘，破棺裸尸，掠取珠寶，至今聖朝流涕，士民傷懷。」以此言之，梁孝王之墓當是以碭山作陵，並鑿山石開洞，洞深達一里之遠，其內再挖一處較大空間作爲墓室（即藏），其內並有隨葬之珠寶。據《漢書》謂梁孝王死，其府庫內尚有黃金四十餘萬斤，曹操諒必慕利而發掘其墓，冀得珍寶，因爲其破棺裸屍，故藏中至北魏時僅餘一數池深之洞谿水而已，藏中之獸可能係隨葬之石獸，傳聞失誤之原故。其陵外植有桑梓松柏之樹，因葬於高崗，其上有梁孝王墓祠。

（二）霍去病墓

在陝西省興平縣茂陵東北，霍去病卒於漢武帝元狩六年（117 B.C）。其冢形象祈連山（在河西走廊之南面，爲青海省與甘肅省之界山，因其在祈連山戰場得大戰功，並俘虜匈奴王及眾二千五百人，斬首三萬餘人，事在元狩二年夏日），且與其舅衛青冢相對。後者在茂陵之西，象匈奴盧山之形。其墓在渭水之北黃土平原上，據《史記索隱》謂其冢上有豎石，前有石馬相對，又有石人，顏師古亦言之。今其墓前有馬踏匈奴像，長 190 公分，高 168 公分，馬四足間踏一仰臥匈奴騎士石像，匈奴騎士兩手彎曲，左手執弓，騎士頭在馬前足之間，其特徵是目大、口大、耳大、鼻扁平，頭髮卷曲，騎士腳膝蓋彎曲於馬後足之間，馬之筋肉有似用力之刻線，並呈古樸之作風，此爲前漢雕刻之珍品。石馬有二隻，其一爲躍馬刻石，長 2.4 公尺，其一爲臥馬之姿，長 2.6 公尺，此兩馬之姿態均極雄勁生動。並有石牛二，各作臥伏之姿，長 2.6 公尺。並有野豬一，長 1.6 公尺，伏虎一，長二公尺，頭有刻線之斑紋，有輕健柔軟之體態。尚有龍食羊之石像，長 2.74 公尺，並有野人抱熊之石像，以及矮人石像，及刻有「左司空」之石刻（按左司空爲少府所轄，當爲掌陵內刻石之工藝）。由此可知，霍去病墳墓前有一整排之石獸群，點綴著墳丘，且墓前之石碑業已淪沒，現其前碑亭依其字體判斷當係唐代所建，又依漢陵墓之通例，最前面當建有石闕一對，惟唐時已淪沒，這些石造之建築物夾峙於陵道之旁，構成了洋洋大觀之視界，這是漢墓之特徵（如圖 8-59、8-60、8-61 所示）。

圖 8-59　霍去病墓前馬踏匈奴石刻像　　　圖 8-60

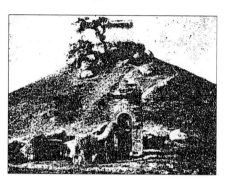

圖 8-61　霍去病墓前石牛馬

左司空石獸　　　　　　　臥馬　　　　　　　　臥牛

（三）司馬遷墓（見圖 8-62）

司馬遷（145 B.C～87 B.C）墓約在西元前一世紀初葉所建。司馬遷是武帝時人，繼其父談爲太史公（國史館長兼天文臺長），後因爲李陵降匈奴表白心蹟，被武帝下蠶室腐刑，即發奮著作《史記》一書，上自黃帝，下至太初（武帝年號）五十萬言，創我國正史之體例，爲一大史學家兼文學家。《史記正義》謂其墓在韓城縣南二十二里高門原上（今陝西省韓城縣南芝山鎮司馬坡上），《水經注》謂：「陶水又東南逕司馬子長墓北，墓前有廟，廟前有碑，永

圖 8-62　司馬遷墓（左）、司馬坡及太史廟（右）

嘉四年（310），漢陽太守殷濟瞻仰遺文，大其功德，遂建石室，立碑樹桓（即華表）。太史公自敘曰「遷生於龍門」，是其墳壚所在矣！今芝山鎮司馬坡之司馬遷墓，墓前有太史祠，祠前有碑堂，祠內有寢殿，殿前一斗二升斗栱有單昂，爲六朝之作品。其墓磚砌四周，成圓筒形，其頂笠形，略有傾圮，墓身亦略有龜裂，其墓身之上方有一周浮雕石，似若有動物及日月、植物之花紋，有如漢朝青銅鏡迴紋浮雕，其旁柏木翁鬱，誠係漢代一古墓。漢磚砌之墓多爲地下穹窿室，以磚砌圓筒之墳尚不多見，而晉朝殷濟所建之石室今已淪湮，只剩下碑堂若干歷代碑石而已，惟其石室究係有無若武氏祠石室之畫像石刻，則已不可考。

（四）武氏墓

在山東省嘉祥縣武宅山，墓域有數墳，諒係武斑與其四子武始公、武綏宗（即武梁）、武景興、武開明等諸人之墓。墓前有石闕，建和元年（147）所造，爲石工孟孚執刻。其東闕南面刻有八具人面虎身之天祿像，以及三身人像，均爲《山海經》所述之神怪故事。其闕值時錢十五萬元，並有雕刻家孫宗所刻之石獅，其狀奇古，長 142 公分，目圓、口張、頭大，手法精妙，其身略曲，而有翼，略與高頤墓石獅同，推測當受波斯之翼獅石刻影響，因章帝章和元年（87），月氏國獻扶拔獅子，爲我國獅子最早見於典籍，漢靈帝修玉堂殿時，亦置有天祿獸，〔註103〕武氏祠石獅工錢值當時錢四萬。其內即爲武氏祠，即武梁祠，石室、武氏前石室、武氏左右石室均爲享堂。墳壟現已湮圮，了無痕跡，又武梁祠石室其年代當建於武梁死（151）後。

（五）中山簡王墓

中山簡王劉焉爲光武帝郭后少子，永元二年薨（90），賻錢千萬，其冢在中山（河北省定縣）。《後漢書》載其葬時，和帝詔濟南東海兩王會葬，大爲修冢塋，開神道（墓闕），平夷吏人等冢以千數，作者萬餘人，並發常山鉅鹿、涿鹿等三郡柏黃腸雜木，徵用六州十八郡民工，工程浩大。今其墓前尚有石虎一座。

〔註103〕載《後漢書·靈帝紀》。又按《班超傳》：「月氏貢符拔獅子」，其注曰「形似麟而無角」，又按《漢書·西域傳》：「桃拔一名符拔，似鹿長尾，一角者謂天鹿（天祿），兩角者，謂之辟邪。」由此可知我國石刻自東漢始有，仿波斯以及獅子形象而作。

（六）張伯雅墓

在河南省密縣綏水之南，張伯雅即張德，河南省密縣人，官至弘農太守，其墓制甚為考究，其墓載於《水經注·洧水》云：「東南流，逕漢弘農太守張伯雅墓，塋域四周，壘石為垣，隅阿相降，列於綏水之陰，庚門（西門）表二石闕，夾對石獸於闕下，冢前有石廟，列植三碑……碑側樹兩石人，有數石柱及諸石獸矣。舊引綏水南入塋域，而為池沼，沼在丑地（東北方），皆以蟾蜍（即蟾蜍，或蛤蟆）吐水，石隍（石砌溝渠）承溜（跌水）。池之南，又建石樓、石廟，前又翼列諸獸。」以河水引入高處，並作蟾蜍噴水，實為我國最早園林建築中水法（即噴泉）之濫觴。池南建石樓，此池中樓閣為漢苑囿中常設，漢代出土明器常見之。石獸至北魏時已凋毀殆盡，惟當亦係石馬、石牛，及天祿、石獅之類。

（七）尹儉墓

尹儉墓，建於漢中平四年（187），為漢安邑長（在河東郡）尹儉之墓，在今河南省魯山縣彭水之西。其墓載於《水經注·滍水》云：「彭水逕其西北，漢安邑長尹儉墓東，冢西有石廟，廟前有兩石闕，闕東有碑，闕南有二獅子相對，南有石碣（圖碑謂之碣）二枚，石柱（石碣）西南有二石羊。」其石闕式樣雖因湮沒，但推測可能與高頤闕（209）大致相似，其二獅子當與高頤闕下之獅子相類，為翼獅之類。

（八）長樂太僕古成侯州苞墓

州苞沒於東漢桓帝年間（147～167），載於《水經注》。冢前有碑，基西枕岡（即立墓基於山崗之坡上），城（即塋垣）開四門，門各有兩石獸。墳傾墓毀，碑獸淪移，人掘一獸，猶全不破，甚高壯，頭去地減一丈許（約二公尺），作制甚工，左膊（前足）刻有「辟邪」兩字，蓋亦如高頤墓之翼獅之類。門表塹上（即繞垣之水溝），上起石橋。起墓像城居，造橋挖塹，奢侈之至。州苞為閹宦，後漢末閹閭擅權，割公剝私，以事生死，故有此制。

（九）曹嵩墓

曹嵩為宦官曹騰之子，為魏太祖曹操之父。其墓在譙城南（今安徽省蒙城縣南）。載於《水經注》。其墓北有石碑，碑北有廟堂，廟北有二石闕雙峙，高一丈六尺（約4.5公尺），石闕之檯櫨及柱，皆雕鏤雲矩，上罘罳已碎。闕北有

圭碑，題有：「漢故中常侍長樂太僕特進費亭侯曹君之碑。」碑西又刊詔策，二碑東西相對。碑前有兩石馬，高八尺五寸（二公尺），石作粗拙。此墓如據銘文，當係曹騰墓，《水經注》誤爲曹嵩墓，因碑銘文爲延熹三年（160），是時曹嵩未死，而據《後漢書》費亭侯爲曹騰所封，故爲騰墓無疑。此墓向北，與常例相反。騰墓之東爲騰兄之碑，其北有姪兒曹熾之碑。

（十）高頤墓

在西康省雅安縣北二十里高頤墓。高頤字貫光，獻帝時爲益州太守武陰令。其墓前有東西雙闕，銘文載於建安十四年（209）所建，其闕制已述於前。闕前有石獅一對，各爲石灰岩及砂岩刻製，形制較武氏闕者進步，頭仰，口張，前胸突出，獅身狹長而微有曲線，尾部翹起，前肢上身有六翼，成步行之姿，後東漢末期之雕獸無疑，其姿態之優美，實爲古代雕刻之上品。

其他漢墓散見《水經注》者，有河南省偃師縣酈食其墓。酈食其爲齊王田廣所烹，立廟於偃師西山上。其廟宇東向，廟門有石人對倚。北石人胸前刻銘：「門亭長」。西有二石闕，北魏時已頹廢，高仍丈餘（二公尺餘）。闕西爲廟故基，基前有碑。考酈食其死於漢高祖三年（204 B.C），其墓闕（今已淪沒）當爲兩漢石闕最古者。

又有楚元王墓，楚元王劉交爲漢高祖之少弟，卒於高祖六年（201 B.C），《水經注·獲水》載之，彭城縣（今徐州）西之孝山北，有楚元王冢，上圓下方，累石爲之，高十餘丈（二十公尺以上），廣百步許（一百五十公尺左右），此爲漢王侯墓之最早者，僅爲累石（砌石）之墓而已。

又長沙王吳芮都城臨湘（今湖南省長沙市）有吳芮墓。芮死於高祖五年（202 B.C），墓當是時所作。其廣踰六十八丈（約一百五十公尺），可供登臨眺望，在魏黃初末年（220～236），爲吳王孫權所發，取其槨木以造孫堅廟，見芮栩栩若平生，其容貌衣服並如故。《水經注》載有一傳奇故事：「魏黃初末，吳人發芮冢，取木於縣，立孫堅廟，見芮尸容貌衣服，並如故。吳平後，發冢人於壽春，見南蠻校尉吳綱曰：『君形貌何類長沙王吳芮乎，但君微短耳！』綱瞿然曰：『是先祖也』。自芮卒至冢發四百年，至見綱，又四十餘年矣。」（見《水經注·湘水》），四百年之死人如生，眞是一大奇事。《後漢書·劉盆子傳》更載：「赤眉入關，發掘諸陵，遂汙辱呂后屍，凡賊所發，有玉匣殮者，率皆如

生。」呂后死於西元前 180 年，至赤眉發諸陵時已達二百零五年，其屍體當若生人，故遭赤眉污辱。漢墓葬當有一種奧妙之屍體防腐法，故能保持屍體不腐，惟此種防腐法已佚失不傳，吾人不信僅以玉匣裝屍可保存永久之說。

至於漢邊邑之墓葬制度，吾人再舉例如下：

（一）南越王趙佗墓

趙佗於建元四元卒（140 B.C）。在廣東省番禹縣北有其墓，其墓制載於《水經注・鬱水》。趙佗生有奉制稱藩之節，死有神密之墓。其墓因山爲墳（即以山爲墳），其壙塋奢大，葬積珍玩。三國時，吳人遣使發掘其墓，求索棺柩，鑿山破石，費日損力，終無所獲，故雖奢僭，慎終其身，令後人不知其處，有如松（赤松子）喬（王子喬）遷影，牧豎固無所殘矣，此蓋趙陀較秦始皇高明之處。

（二）樂浪郡王盱、王光墓

漢樂浪郡爲漢武帝元封三年所設置（108 B.C），其郡治朝鮮縣，約在今北韓平壤附近。其處有漢樂浪郡古墓群，其中最多副葬品者，有石巖里九號墳、王盱墓、王光墓，以及南井里彩篋塚等諸墓最著名。日人在二戰前發掘，其出土副葬物以及明器之精美與豪華甚至超過洛陽近畿諸群。出土之副葬物包括青銅器、漆器、玉器、竹器等實用品，其年代約在西元前一世紀至西元一世紀間，其中有元始四年（4）之夔鳳文耳杯，題有「蜀郡西工造乘輿髹畫木黃耳栝」之銘文，證明爲官方工匠所造之工藝品，隨漢勢力而遠播四方。石巖里九號墳有豐富之玉器出土，其木棺內所埋葬人之頭部、耳部、鼻部、目部都署著玉器，口有琀玉，腰部、尻部、背部均著玉勝、玉蟬及玉璧，並有玉豚及玉耳璫等各種型式之玉出土。王光墓出土者爲許多精美之漆器，彩篋塚出土以紅、黃、綠、黑四色之彩篋而著名，其長四十八公分，其人物高四公分，題材爲孝子連環圖，有孝惠帝、商山四皓、紂帝、伯夷、丁蘭、李善、鄭眞、神女、吳王、美女、王后、楚王等帝王及孝子，其人物栩栩如生，若欲言語狀，其繪畫技術實臻上乘；彩篋製作者爲四川省官匠所作，另有一漆畫飛龍雲氣文匣蓋，以紅黃綠三色繪在褐色匣地上，有雲龍逐兔之題材，並有巨棒橫生，其氣韻生動，亦爲漢畫之上品。至於王盱墓出土者，有漆奩等漆器出土，其題材略與彩

篋塚相同。這些樂浪郡古墳雖其制度皆不大，但有一特徵，就是副葬物種類極多且極精美，此蓋因屬邊郡，戰亂較少，且郡民天性柔順，民終不相盜（引《漢書》語），無虞掘塚，故厚葬之風並未隨東漢諸帝之行薄葬有所改變（圖8-63～8-68）。

圖 8-63　樂浪郡彩篋塚孝子圖

圖 8-64　樂浪郡彩篋塚木槨

圖 8-65　樂浪郡王光墓

圖 8-66　飛龍雲氣漆匣

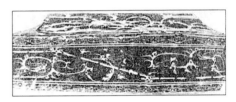

圖 8-67　霍去病墓前石獸、石人

圖 8-68　王旴墓木槨室（韓國平壤附近）

地下發掘可印證典籍之不足，漢墓墓室除了木造槨室（如王旴墓及王光墓）外，尚發現有石砌之墓室以及磚築墓室，前者之構造就如墓外寢殿石室（武梁祠石室），而後者常砌成穹窿頂，吾師盧毓駿謂：「漢墓多磚造穹窿」，〔註 104〕誠然也。吾國磚造墓室可分為兩種，其一是圓筒頂穹窿，其二是尖頂穹窿，吾人知道西洋建築中，至羅馬帝國時代（146 B.C～365 B.C）才發展成圓頂穹窿（Dome），惟其構造與手法與我國漢墓尖頂穹窿迥異其趣，蓋因羅馬圓頂穹窿之做法係將圓頂支持在層層外挑之厚重圓牆上（如羅馬眾神廟），而我國尖頂穹窿，其剖面為一個尖拱（Point Arch），中央剖面最大，並向兩旁累縮小其剖面，亦即由無數個尖拱剖面所組成之尖頂穹窿，此為由我國殷代之陶復演變而來，吾人今將石造及甎造之漢墓各舉例如下述：（圖 8-69）

（一）畫像石墓（圖 8-70）

在山東省沂水縣南部故東漢瑯琊國之地，有石造墓室之發現，〔註 105〕屬於第二至第三世紀之東漢顯宦之墓。墓室寬約十公尺，長約九公尺（縱深），平面成曲形，缺東北角（以墓門向南而言），入口室有一川堂，其寬為 3.94 公

〔註 104〕見盧毓駿著《現代建築》第三章，古代建築及其材料一節中。

〔註 105〕見日本角川書店出版《世界美術全集》，秦漢美術。及美人 Andrew Boyd 所著，Chinese Architecture And Town Planning，第五章，宗教與陵墓建築。

圖 8-69　漢代與羅馬磚拱及穹窿之比較

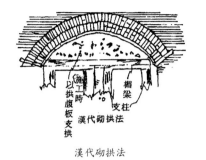

漢代砌拱法

羅馬建築之砌拱法

漢代尖穹窿做法

羅馬半圓頂做法

漢代交叉筒形穹窿手法

羅馬交叉穹窿手法

圖 8-70　東漢沂水石墓，縱剖面（左）、入口（右）

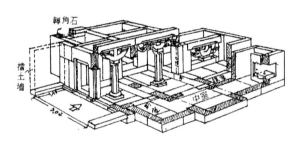

尺，深為 1.45 公尺，川堂旁有擋土石牆。全墓高約 2.85 公尺，天花高度為 2.5 公尺，墓有二入口，每入口寬七十五公分，高二公尺。墓分八室，即前室、中室、後室，穿三室由右門入內，左門可進二室，即所謂二便房，其木棺置於後室內。前中兩室有四根石柱支承上楣梁及屋頂石板，柱為八角形，柱底有圓形柱座，其下又有方形座盤，座盤下當有礎石與石版地坪相齊。柱上有碩大之一斗二升斗栱，其比例柱身佔八分之五，斗栱佔八分之五，柱座佔八分之一，更可驚人者，後室有一大斗栱將楣梁重量直接傳於座梁下，而略去柱身，此誠為斗栱應用為結構之承重部份之顯例。四周以厚重石版砌成，用以擋土。此石墓因入口楹柱及楣上和墓室內壁上有畫像石，故本墓又稱「畫像石墓」。其入口楹柱上畫有伏羲女媧圖、西王母神人圖等，是為陽刻之浮雕。而中室有車馬、人

物、奏樂、舞踊、百戲、饗宴、廚庖等當時生活狀況畫像石，以及歷史故事如
藺相如完璧歸趙故事，齊桓公與衛姬故事，蒼頡造字故事，其雕刻係繪就後再
以細線刻畫，如孝堂山石室手法，畫像石共四十二個。

（二）磚造筒頂墓（圖 8-71）

以磚拱砌成圓筒形穹窿，支於兩邊磚壁上，則壁開門時亦以磚拱砌之，前
者如今鐵路隧道之襯砌，後者在臺灣省磚造房屋走廊壁開門道時常用之。在河
北省望都縣故漢中山國之地發現，〔註106〕約爲西元 1～2 世紀。其平面有八
室，由南之羨道入內，有前室，其右邊爲前室東側室，左邊爲前室西側室。前
室再進入爲中室，其左右拱道可入中室西東側室，中室再入內爲奧室，其左右
由拱道通奧室東西側室，奧室再入內爲北壁小龕室，爲甎墓中央之終點。各室
都爲置棺木之室，各室之天花均成筒頂穹窿，並以丰字形之通路連結之。在前
室通往中室之甎壁上，有壁畫，其壁畫係繪於經白堊粉刷之白壁上，並以墨線

圖 8-71　磚造筒頂墓（河北省望都縣）

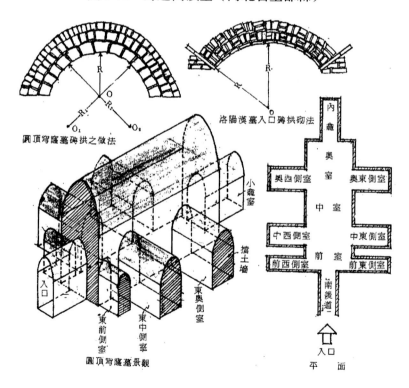

〔註106〕同註 105。

描繪輪廓，再賦以紅、青、黃三色彩，其繪畫題材有人物、鳥獸及文字，前室之四周及通道兩側是繪以人物及鳥獸，通道之天花是繪以美麗之花紋，共計有二十四人，十四隻鳥獸，並以隸書寫著門下小史、門亭長、門下功曹、門下游徼，依《後漢書‧百官表》考之可能為郡國主事官。至於鳥獸，則為靈獸瑞鳥之類，如獐子、鴛鴦、鳳凰、鸞鳥、白兔、雉雞、綿羊、鶩之類，其筆法流暢生動，並有陰影明暗之別，略與樂浪郡彩篋孝子傳人物相似。

（三）尖頂穹窿墓（圖 8-72）

在遼寧省旅順市營城子里故漢遼東郡領域上發現，〔註 107〕為日人於民國二十年所盜掘，為屬於第一～第二世紀後漢前期之磚造墓。其墓室向南，在南面為前室，為入口處，再進入內有主室，主室內包含一套室，均有通口可入。主室北面為北側室，東面為東側室，東北兩側室均與主室有通口相通。在主室內部之奧壁、前壁、東壁，以及主室外部之南壁與東壁等五處有壁畫，其壁畫與河北望都縣之圓筒穹窗墓室手法略同，為壁上塗白色漆後，在未乾之時再以墨筆描繪下來，其間或略賦以紅色及黃色之彩色，其壁畫最大者為主室之奧壁（內壁），為長方形，高 2.21 公尺，寬為 2.72 公尺，其題材為羽衣神人之

圖 8-72　尖頂穹窿墓（遼寧省旅順市）

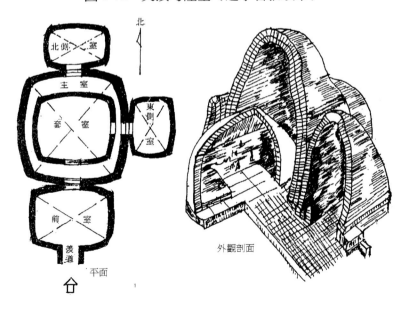

類，而主部外部東壁及南壁則爲斜格紋及神怪、饕餮之類。主室之門繪有兩人物，右手執大刀，左手旗，蓋亦神荼、鬱壘之門神，此門神已載於《東京賦》中。棺木之位置當置於套室之內，其餘各室爲便房。

第十二節　漢代建築之特徵

一、平面

漢代建築物平面，宮室建築以長方形居多，如長樂前殿，其長寬比例約七比五，正方形則較少，如未央前殿及長安明堂，最狹長之長方形平面爲北宮德陽殿，其長寬比例爲 5.3：1，多角形之平面中如八角形則更少，僅王莽所建之八風臺採用之，爲供特殊用途之用。陵墓平面，大多爲正方形或近乎正方形（如渭陵長寬比爲十比九），圓形陵墓亦間而有之，如司馬遷墓。臺榭閣樓因受井幹樓結構之影響，多爲正方形平面。而圓形平面用在辟癰之建築。至於其他不規則平面，順地形而產生，如長安城成斗形，乃順龍首山之地形；沂水畫像石墓成 L 形，望都圓筒穹窿墓成丰字形不常用之。民間最簡單居室一堂二內制其實仍爲長方形，加入兩廂後，形成三合院平面，再加入下房成四合院式，再多者有二進四合院平面，例如沂水畫像石墓之畫像府邸（圖 8-73）。

圖 8-73　漢代居室平面

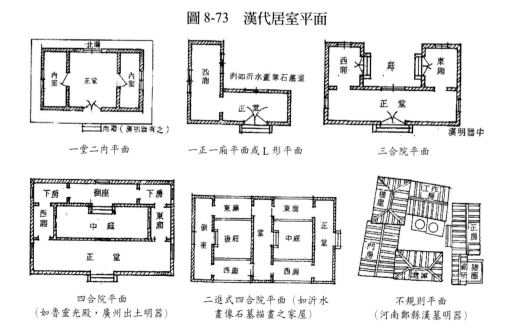

一堂二內平面　　　　　一正一廂平面或 L 形平面　　　　　三合院平面

四合院平面　　　　　　二進式四合院平面（如沂水　　　　　不規則平面
（如魯靈光殿，廣州出土明器）　　畫像石墓描畫之家屋）　　　（河南鄭縣漢墓明器）

二、牆壁

漢初宮室及居室之牆亦多用版築土牆，城壁亦如之，「我徒我牆，築室於環」。土牆常不美觀，故以白灰塗之，或被以文錦。自西漢中期以後，國家財富集中，如武帝在杜陵南山下有甄瓦窰數千處，則可知甄牆曾大量採用做宮室。在魯靈光殿之遺址中曾經發現文甄，其大小為漢尺一尺三寸（36 公分）之方甄，方甄花紋係面上分為四格，相角兩格花紋相同，為回字紋及弓字紋之幾何圖案。漢代砌甄牆之技術頗為高明，甄縫均採用錯縫法（即甄縫錯開），砌法有水平砌法，以及一豎一橫砌法，皆在望都圓筒穹窿墓室採用之。水平砌法亦稱橫砌法，即將甄之側面砌成水平層之方法；一豎一橫砌法，係將甄側面一層水平砌法，一層垂直砌法，亦即橫砌與直砌交替應用之砌法。門洞甄拱之砌法，常砌成三層甄拱，各層拱甄尺寸不一，似乎經過特別設計燒製而成。望都縣之甄墓中，其門洞之拱甄大小與形狀常隨著甄拱之弧度而設計，下層先砌，其甄也最大，再次為中層，其拱甄也較小，最後為上層甄，其拱甄也最小。最大拱甄約為最小者三倍，此種砌成甄拱不但可以負擔牆壁下壓之荷重，也可以承受水平如地震荷重，經二千年不毀，實為奇蹟。除了甄牆外尚有砌石牆，少有應用，如沂水縣畫像石墓中，以大塊石砌成，其石塊與石塊接觸部份做有凹凸之暗榫，以增加剪力。其他尚有木板牆，如木槨室中，嵌在楹柱之縫內，板與板間做成企口，如樂浪郡王盱墓。此外尚有竹牆，即所謂虎落，以竹為藩籬可以護城池，亦可護家居，此即以竹蔑為牆，若今臺灣鄉間之竹籬笆。虎落之內若搭覆以茅草，如《後漢書》載鍾離意帥人作屋，僅以茅竹，爭起趨作，浹日而成，此即所謂茅竹廬也（如圖 8-74a 所示）。

三、門窗

門戶在甄牆上做成甄拱通口，如望都縣圓頂穹窿墓，或做成長方形開口，如沂水畫像石墓墓門（如圖 8-70 所示）。門上有獸環，見於後漢函谷關東門刻石，其門上裝飾華麗，所謂：「金鋪玉戶」即是也。門戶之開啓仍用戶樞旋轉於門臼之方孔中，而門戶之門扉（即門扇）繪以門神神荼與鬱壘之像，發現於旅順甄墓中，載於張衡《東京賦》。

圖 8-74　漢代窗牖、虎落、飛簷承頂

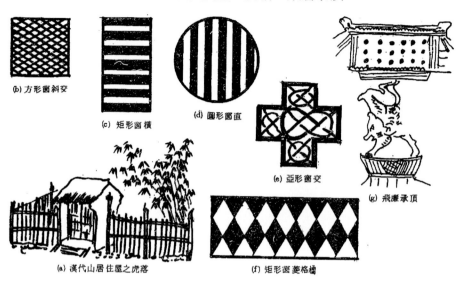

(b) 方形窗斜交

(c) 矩形窗橫

(d) 圓形窗直

(e) 亞形窗交

(g) 飛簷承頂

(a) 漢代山居住屋之虎落

(f) 矩形窗菱格櫺

　　至於窗牖方面，窗作長方形或圓形（如圖 8-74c、d），或正方形，窗似乎非開啓式及拉扯式的，而係作固定式。其花樣有菱形格子或方格子，以櫺木交列而成。牖則於壁上留數列長方孔或圓孔，因牆壁頗厚以及出簷頗深之關係，雨水不容易濺入，惟爲擋風關係，牖孔可以木製格子板嵌入，以供暴風雨時阻擋風雨之用（如圖 8-74c～f）。

四、柱礎

　　武氏祠畫像石所示之漢代柱礎有二種，一是天然石其上雕成山形，並將柱頂部剖成凹形，以吻合礎石；一是柱礎作上下面皆磨平者，外形如覆斗形。此因係畫像，未清礎的表現其結構細部。吾人在沂水畫像石墓所見之柱礎非常令人驚異，其柱座經琢磨成矮鼓形，頂面及底面磨平，中間突出，上下凹進，柱座又置於較柱座面積猶大之基石上，基石成矮方體形，構成柱礎之柱座與基石再放置於地板同一水平面之礎石上，此種礎石構造乃西洋建築中希臘與羅馬石造神殿之手法，此點可證明中西交通因絲路之暢通，建築文化當有交流之跡象，惟影響範圍不大，其他在後漢建築中有受影響的僅有浮屠（塔，特別是顯節陵之墓塔），以及天祿、符拔之有翼石獅而已。前漢時期孝堂山石室之柱礎亦爲經琢磨之覆斗形柱座（如圖 8-48）。這些雖是石造建築之礎石，但因係仿木構造者，相信亦廣泛應用於木造建築（如圖 8-75a）。

圖 8-75 漢代之柱礎、柱頭與斗栱

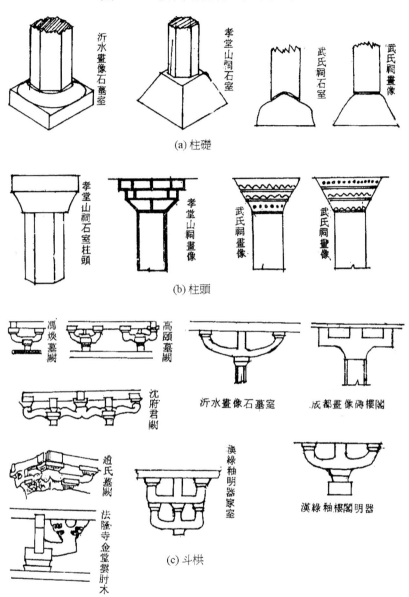

(a) 柱礎

(b) 柱頭

(c) 斗栱

五、柱

　　形狀以圓形剖面之柱最常用，畫像石所載之圓柱皆無梭身，即柱之剖面直徑一律，其柱身長度（扣除柱冠及柱礎）與直徑之比，在前漢者依孝堂山畫像石爲例約爲五比一，後漢者依武氏祠爲例爲九比一，可見柱身有漸漸修長之勢。除圓柱外，方柱亦常用之，見於王盱墓木槨室，其長徑比約六比一。六角

柱在孝堂山祠堂者更爲碩大，其比例（長徑比）約三比一，沂水畫像石墓六角柱之長徑亦爲三比一。由此可見漢代柱（包括石柱與木柱）其橫徑皆有碩大感，用意乃與負擔屋頂巨大荷重有關。柱頭上之手法亦有數種，以一斗二升斗栱置於柱頂端上並負擔上面之楣梁如沂水畫像石墓，或乾脆不做柱而以斗栱直接置於地板之坐梁上，亦見於沂水石墓。孝堂山祠堂之柱頭（即柱冠）係以上直下斜，亦即以方石與斗石合成之櫨枓，此種方式省略其上之斗栱，在畫像石中常見之。武氏祠之畫像石柱頭有數種，除前者外，尚有在大櫨斗上又作二重之拱（如圖 8-75b），其作法實即高頤闕之縮影。至於人像柱，載於《石索》武氏祠畫像石中，有力士頭及手支撐屋頂梁者（如圖 7-13），有以神猿雙手撐梁者（如圖 7-2），有以飛廉（即神禽能致風氣者）倒立撐梁（如圖 7-74g）。飛廉撐梁之鑄像，作頭及雙手承梁姿勢，今尚有一尊藏於美國坎沙斯美術館（Nelson Gallery of Art, Kansas）（如圖 8-76），漢武帝於元封二年造長安飛廉館即以飛廉撐梁。沈府君闕亦刻有角神以肩撐梁之形狀。至於像希臘之女像石柱則尚未曾見過。

圖 8-76　漢裝飾銅飛廉──獸像柱

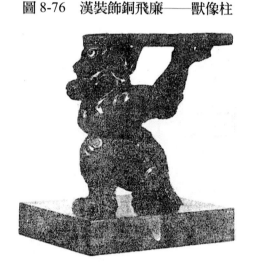

六、斗栱

漢代之斗栱已相當發達，吾人試觀漢賦所描寫者，如《西京賦》「結重欒以相承」，司馬相如《長門賦》所謂「施瑰木之欂櫨兮」，《靈光殿賦》所謂「曲枅要紹而環句，層櫨佹以岌峩」等等，其中所謂「櫨」就是斗，所謂「曲枅」、「欂」、「欒」都是栱。在武氏祠畫像石室以及孝堂山畫像石室都載有幾種斗栱，惟因畫像雕刻之關係，很難去推測其細部手法，幸好有現存之漢闕遺物，有石造斗栱遺存，可以略窺其一二，沈府君闕其正面（南面）爲連續乎二斗，其栱形成弛緩之 S 形，其末端捲曲成渦形，二栱之交接處作羊角形，其上共有一斗，日本奈良法隆寺金堂之雲形肘木就是模仿這種手法（如圖 8-75c 所示）。馮煥闕之斗栱正面之一斗二升斗栱不相連續，其拱上有繪紋，斗下承著一排突

出之圓木飾，可能爲裝飾用途，此種手法，頗不尋常（如圖 8-75c 所示）。四川省綿陽縣之平陽府君石闕其斗栱仍爲一斗二升，其栱木成半圓曲線，即所謂「曲枅」。日人內滕在其所著《法隆寺與六朝建築式樣考證》〔註 108〕中，記載四川省趙氏石闕（現已淪圯）其形制爲每面一斗栱，兩斗栱於隅角處連結，有雙面之升與拱端，互成爲 90 度，其形頗爲奇特，此種斗栱稱爲「角斗栱」，當在建築物之角隅應用之。此外，尙有沂水畫像石墓之斗栱（如圖 8-75c 所示），其斗栱爲一升二升，爲承托楣梁荷重傳達於柱身中，其高度大於柱身之二分之一，其兩升中間加一橫枋，在沈府君闕與高頤闕亦用之。此種橫枋加入之斗栱實爲演進成南北朝一斗三升斗栱之先鋒。沂水石墓中尙有一種奇特之斗栱，爲除一斗二升之外，其旁另加兩支曲栱，上端承楣梁，下端由原拱側面下端支撐，很明顯的是補助原有槽升之承重面積，以減少原槽升之集中荷重（如圖 8-70 所示）。高頤闕亦爲一斗二升斗栱，櫨斗之上亦有橫枋，與沈府君闕相同，但角隅處則以角斗栱處理之。由高頤闕之手法，吾人可以推定武氏祠及孝堂山祠畫像石柱頭上倒置三層梯形之結構用意，其第一層（由柱頭上算起）爲縱橫相疊之枋子，第二層爲斗栱，第三層爲一大梁，梁上以承屋椽（如圖 8-43 所示），由此可知，漢代斗栱係爲承受屋頂荷重之重要結構。

七、屋頂

屋簷部份以墓闕手法而言，有輻射形之垂木——即屋椽，椽作方形，置於梁上，其下則以斗栱支承。屋簷之出簷相當深遠，以高頤闕爲例，其出簷達 1.12 公尺，約爲闕身之三分之二，可見一般建築物出簷之深遠。屋簷略帶有飛簷曲線，且有舉折之反宇，漢賦所描寫漢代宮室之屋簷，如《西京賦》所謂：「反宇業業，飛檐轍轍」，《西都賦》所謂：「上反宇以蓋戴，激日景而納光」，則有反宇與飛簷，但吾人由地下發掘出之明器以及畫像磚石之宮室圖，很少有反宇與飛簷曲線，很多學者〔註 109〕武斷的推測漢代沒有飛簷曲線之屋頂，吾人卻持相反之意見，其理由如次：

　　1. 畫像石與明器可能是爲了雕刻與塑造方便起見，以致將原本爲曲線之屋

〔註 108〕載於伊東忠太著《中國建築史》第二章第七節，漢代建築細部。

〔註 109〕同註 108。

簷做成曲線。

2. 石闕上之屋頂皆有微翹之飛簷曲線（其中以武氏闕最爲顯著），而石闕係模枋木建築結構部份，故可推斷木造屋簷必有曲線，石闕曲線屋頂微翹乃是因爲石塊不容易刻成較大之曲度。

3. 由文獻上之記載，曲線屋頂已出現於周代，《周禮・考工記》輪人記載反宇屋頂，其結構之作用必使屋角翹起而造成飛簷曲線，漢代沒有中斷此種樣式之理由，且漢賦所記載漢宮採用飛簷與反宇，正是採用此種樣式之佐證。

4. 其他方面，我們並非排斥直線屋簷之存在，而是說明可並行而不悖，明器顯示此兩種屋頂都存在，即爲一旁證。

屋頂本身之樣式，如圖 8-77c 所示爲重簷廡殿屋頂，武氏祠石闕亦如此。圖 8-77a 所示爲四角攢尖頂，爲臺亭屋頂之一種，圖 8-77d 所示綠釉家屋明器則爲懸山式屋頂，常用於較低級房屋。廡殿頂用於較高貴之房屋，至於懸山與歇山式屋頂較爲少見，但吾人由漢賦中所描寫搏風之狀況，如《甘泉賦》所謂：「列宿乃施於上榮兮」，《上林賦》所謂：「偓佺之倫，暴於南榮」，其中之「榮」，亦即歇山式屋頂之搏風版，可證明當時必有歇山式屋頂之應用。

屋頂之瓦作，則以瓦覆蓋，以甌瓦仰蓋，其簷頭有滴水瓦及溝頭瓦。溝頭瓦爲瓦之端，常有銘文，亦稱「瓦當」，瓦亦稱「筒瓦」。據宋李好文《長安圖志》謂：「瓦當亦稱瓦頭，蓋屋瓦皆仰，當兩仰瓦（甌瓦）之際，爲半規（圓）之瓦以覆之，俗謂之筒瓦是也。漢筒瓦長二尺餘，兩端皆有筍，距至覆簷際之瓦，一端下向，爲正圓形，徑五六寸，有至七八寸者，有華有字。字者難得，其面篆書吉祥之意，或宮殿門觀之名，篆文皆隨勢詘曲爲之，間有方整者，以當藻飾。蓋瓦覆簷際者，正當眾瓦之底，又節比於簷端，瓦瓦相值，故名瓦當。」這就是溝頭瓦俗稱瓦當之由來。至於漢代瓦當銘文見於《石索》者，櫟陽宮有「漢并天下」銘文之瓦當，長樂宮有「長樂未央」、「長樂萬歲」銘文之瓦當，其書體爲篆字，但變化極多，未央宮有「長生無極」、「千秋萬歲」、「延年益壽」等吉祥銘文之瓦當，其他尚有「長安一慶」、「萬有」、「宣靈」等不知宮名瓦當，豬圈有「六畜蕃息」銘文，陵墓之瓦，有未知塚墓之「萬歲冢當」、「嵬氏冢舍」之冢瓦，現臺北歷史博物館藏有漢霸陵瓦，土燒無釉，其長

圖 8-77　漢代各種屋頂型式

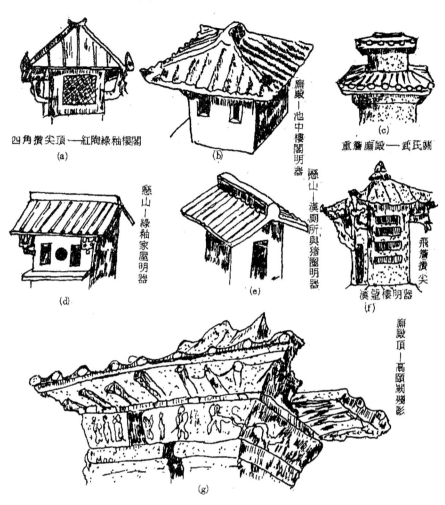

四角攢尖頂──紅陶綠釉櫻閣
(a)

廡殿──池中樓閣明器
(b)

重簷廡殿──武氏闕
(c)

懸山──綠釉家屋明器
(d)

懸山──漢廁所與豬圈明器
(e)

飛簷攢尖
漢望樓明器
(f)

廡殿頂──高頤闕殘影
(g)

達 4.15 公分，半圓徑 18.5 公分，爲文帝霸陵上之瓦，其上有霸陵兩篆書銘文陰刻（圖 8-78f、g、h）。

　　瓦屋脊上之正脊與垂脊，因反宇舉折之關係，亦成曲線，即所謂「觚稜」，典籍上亦有載之，如《西都賦》載鳳闕之正脊上觚稜而橫金爵（即銅鳳）。關於脊飾，在畫像石上都可以清晰的見到，例如孝堂山畫像石第一石所畫漢重簷宮殿中，其正脊有仙人餵鳳凰之飾（圖 8-78e），其旁之閣道屋頂有獮猴攀脊及棲鳥之飾，武氏祠後石室第三層第十三石正脊上有鳥、虎、獅子棲於脊上，此皆所謂靈鳥噩獸之飾。但有一點可注意，爲屋脊之飾常用銅鳳凰，如建章宮鳳闕、魯靈光殿（即賦中所云朱鳥舒翼以峙衡）、洛陽平樂觀，以及四川成都所

圖 8-78　漢代屋頂瓦作

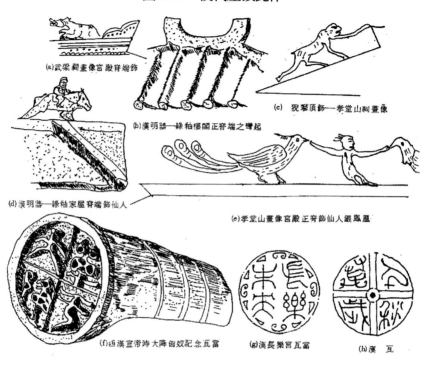

(a)武梁祠畫像宮殿脊端飾

(b)漢明器—綠釉樓閣正脊端之彎起

(c)　兒臂頂飾—孝堂山祠畫像

(d)漢明器—綠釉家屋脊端飾仙人

(e)孝堂山畫像宮殿正脊飾仙人與鳳凰

(f)西漢宣帝時大降匈奴記念瓦當

(g)漢長樂宮瓦當

(h)漢　瓦

出土之城門闕畫像磚，此蓋因漢屬火德，尚赤，鳳凰朱羽燦爛，故以鳳凰爲祥瑞靈鳥，以爲脊飾。有關正脊之鴟吻，據說爲武帝元封六年，柏梁臺失火焚毀，越巫（南海郡方士）陳言：「南海有魚虬，尾似鴟，激浪降雨」，故自建章宮起始用鴟尾做成正吻，其用意在於厭壓火祥。武氏祠畫像宮殿已有鴟吻（如圖 8-78a 所示），孝堂山祠畫像石卻無之，吾人推斷可能自建章宮用鴟吻後，各地並未大量推廣，到後漢以後，才廣泛應用之。

八、平座與欄杆

　　平座即閣道，或稱隥道，或稱飛陛（見李誡《營造法式》），閣樓建築除屋頂外，各各層樓板伸出之陽臺亦稱平座，後者爲建築物之附屬結構，前者本身就是獨立結構。首先談漢代之閣道制度，漢長安城閣道連屬於各宮殿之間，其路線即《西都賦》所言：「脩除飛閣，自未央而連桂宮，北彌明光而亙長樂，凌隥道而超西墉，掍建章而連外屬。」其閣道形狀，正如《西京賦》所言：「閣道穹窿。」和《魯靈光殿賦》所言：「飛陛揭孽，緣雲上征，中坐垂景，俯視流星。」其結構當用井幹架構法，上鋪面板，並可用斗栱或斜撐柱使面板伸出井

幹架外，如此方可負荷輦車繁忙之交通，並可順應地形上下坡，故謂：「長途升降，軒檻曼延。」（如圖 8-79e 所示）

平座，可由出土之明器陶製閣樓知其結構之細部。平座有由壁伸出之懸梁上置之斗栱支承，斗栱有單攢者（如圖 8-79b），有重攢者（如圖 8-79b），或以角神之頭支承者，其角神立於下層之廊簷上，其制特殊（如圖 8-79d 所示），或直接置於廊簷上（廊簷即重簷建築之下簷），而廊簷又由隅角斜撐柱支撐（如圖 8-79c 所示）。

平座上之欄杆，或稱櫺檻，或稱軒檻。武氏祠畫像石之欄杆，爲二橫材約六尺再加一豎材爲一格，合數格之豎材做成望柱（如圖 8-79e 所示）。而見於明器陶製樓閣上者，豎柱與橫柱交會處有圓飾（如圖 8-79b 所示），或以斜格子形加以橫道（如圖 8-79 所示），其變化較多，可能爲甎砌者。漢朝欄杆與平座或閣道底板連接，可能因結合器原故，有時並不很牢固，《漢書》載朱雲（漢成帝時人）忠諫攀殿檻至於折斷，即有名之朱雲折檻，表示其欄杆接合部之不牢。

圖 8-79　漢代之平座與欄杆

(a)漢明器、綠釉簷閣欄杆

(b)漢明器—平座與欄杆，單斗栱支撐（下）雙撐斗栱（上）

(c)漢紅陶樓閣平座及下簷斜撐

(d)漢紅陶綠釉樓閣平座與角神

(e)武氏祠畫像欄杆

九、華表

華表堯時就有，當時稱為誹謗木，立木以表王者訥諫。秦時偶語棄世，故棄之而不用，至漢時始恢復之。如西京（即西安城）稱為交午柱，仍以橫木交柱頭，狀如華形，故稱「華表」。但漢代華表除此用途外，尚可做為郵亭桓表之用，其制度是在寬闊之基地上，選一大致方形土地，每面各百步（一百五十公尺），築土基四方形，基上有屋，屋上有柱，高丈餘（約三公尺），有大板貫柱，兩板各出四方，名曰「桓表」。其作用在做為兩縣所治之行政區域之分界標幟，猶如今日臺北市十字街頭之街路名牌柱。此外尚有墓表，墓表與墓闕不同，前者僅有一石柱做成華表形，其表上係刻葬者之生前功德，其用意與前二種不同，《水經注》載司馬遷墓及尹儉墓都有墓表。

十、亭

秦代設十里一亭，漢因之不變，其作用依《風俗通義》稱：「亭，待行旅宿食之所館也。亭亦平也，民有訟諍，吏留亭辦處，勿失其正。」此種亭，稱為鄉亭，為供行旅宿食之用。亭設亭長，亦兼辦理鄉民訴訟之用。除外尚有郵亭，據《漢官儀》稱：「十里一亭，五里一郵，郵簡相去二里半。」則十里之內，有鄉亭及郵亭各二供宿會，可謂極密。郵亭之作用，為傳送官方文書或供行旅止宿，其規模較鄉亭為小。除此二種以外，尚有旗亭，後漢洛陽二十四街，每街有一亭，為監督市場買賣與糾察奸宄之用。亭之建築構造，鄉亭及郵亭常為單層單簷建築，平面為方形或長方形，內設有倉庫、廚房、臥室、餐室等設備，令供膳宿之用。旗亭則常為重樓建築，以便居高臨下，一覽無餘，其結構之細部與一般之府邸或閣樓相同。

十一、彩畫

漢代彩畫之技巧與華麗已脫離了原始階段而達到上乘之境界，吾人單舉《西京賦》一段文章即可明之：

> 繡栭雲楣，鏤檻文㮰，故其館室次舍，彩飾纖縟，裛以藻繡，文以
> 朱綠。

依樂浪郡彩篋塚出土之彩篋「孝子傳彩畫人物」，及彩畫飛雲氣紋及洛陽出土

之彩畫風俗磚所繪人物（圖 8-80、8-81），及彩畫雲氣紋奩和河南新鄉出土彩畫
雲氣紋案而研究之，漢代之彩畫慣用朱、綠、黑、橙四色，這些都是鮮艷熱烈
之暖色，與漢人進取活潑之性格有關；而其人物畫之表情與動作姿態，栩栩如
生，其畫技實已達到爐火純青之地步，相信這種畫風也廣泛應用到建築物之彩
畫上。又河北望都筒頂穹窿磚墓與旅順市之尖頂穹窿磚墓，都曾發現其墓室內
之壁畫，兩者手法略同，都是在白壁上以墨線畫題材之輪廓，再上以朱、青、
黃三色彩，尤其是前者人物描繪手法，人身各部比例勻當，人物動作與表情均
自然流露，吾人不得不佩服漢代彩畫之技術。（圖 8-80、8-81）

圖 8-80　彩篋塚孝子傳人物（正面）

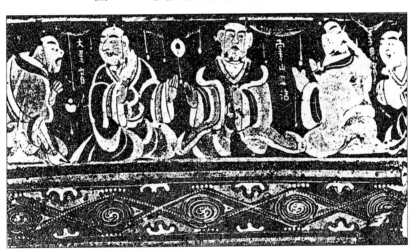

圖 8-81　彩篋塚漆畫飛龍雲氣紋（背面）

十二、天花

漢代之天花已有藻井，其四角並有倒植蓮花，藻井中繪有藻紋彩畫，如《西京賦》描寫未央宮前殿之天花藻井稱：「蔕倒茄於藻井，披紅葩之狎獵。」甚至在方井中畫以圓湖，並有倒植蓮花飾互相參差，如《魯靈光殿賦》稱：「圓淵方井，反植荷渠。」方井中之藻紋或菱葉彩畫，兼刻蓮花者，因皆爲水生植物，以厭火祥。

十三、裝飾

漢代之裝飾已脫離了周代古樸之氣氛，趨向於華麗，惟華麗之中仍帶有雄勁之作風，這是漢代之風格。前漢長安宮室裝飾之華麗，大致已述如上，惟吾人仍引漢賦所描寫之各類文辭以明之：

> 金鋪玉戶，華榱璧璫。鏤檻文㮰，青瑣丹墀。列鍾虡於中庭，立金人於端闥。玉階彤庭。光輝景彰。珊瑚碧樹，周阿而生。攉雙立之金莖。抗仙掌以承露。青龍蚴蟉於東箱。鳳騫翥於甍標。

其裝飾之華麗，令人嘆爲觀止。後漢因懲於赤眉焚燒長安宮室，故自光武帝始崇尚節儉，去宮室之麗飾，所謂：「奢不可踰，儉不能侈。」惟至末葉桓靈之世，太平已久，閹宦當權，仍不免於奢。吾人再由出土或現存之漢遺物來研究漢代裝飾。

由漢代墓闕而言，沈府君闕不但有朱雀、玄武、青龍、白虎四神之飾，且有角神承枋之飾。其南面有獨角獸頭，即所謂天祿之獸，甚爲凶猛，目大鼻大，頭上兩束毛，其形特異。其他以動物或仙人做爲裝飾題材者，比比皆是。漢代裝飾遺物除石闕之雕刻外，尚有飛廉怪禽，銅製嵌金，爲當今之孤品（如圖 8-76 所示），係爲武帝飛廉館所置，後爲明帝移置洛陽平樂觀，此具在洛陽出土。其他陵墓建築則有獅子，今高頤墓闕前及武氏祠闕前皆有之，爲石刻之翼獅（如圖 8-83 所示）。除墓闕之雕刻與畫像磚石外，作爲建築甍標之銅鳳，雖在漢代應用極廣，惟今不曾出土，但我們仍可由雕刻及畫像石而知其形。至於圖 8-82 所示漢代建築之裝飾動物圖，其中最常用者爲朱雀（即鳳凰，如圖 8-82a、b、g 所示），其餘有四神中之白虎（圖 8-82d、c）、青龍（圖 8-82e），以及玄武（即蛇龜，圖 8-82f），亦常用之，至於西域之獅子，尤其是西亞之翼獅，在東漢後常用於宮門或陵闕之前（圖 8-82h、i）。

圖 8-82　漢代之裝飾動物

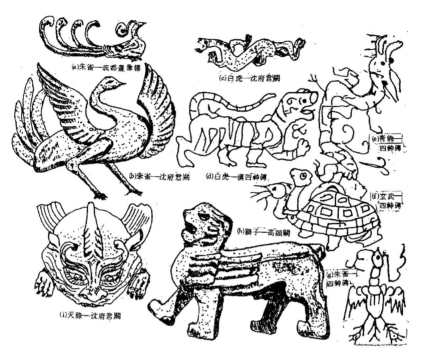

圖 8-83　高頤墓天祿石獅